이것은 유해한 장르다

이것은 유해한 장르다

박인성

나비클럽

미스터리는 어떻게 힙한 장르가 되었나

스토리가 있는 모든 콘텐츠의 기본 플롯으로 장착된 미스터리는 시대에 따라, 나라마다 다른 모양으로 변화하며 확장된다. 미스터리 장르에 대한 안내는 물론이고 한국의 미스터리가 어떻게 영미나 일본과 다른지, 지금 한국의 미스터리에 어떤 에너지가 꿈틀거리고 있는지 확인할 수 있는 명쾌한 안내서.

– 서미애《잘 자요, 엄마》작가)

존재하는 모든 것들을 향한 우리의 질문이 계속되는 한, 미스터리는 끝없이 유해할 것이다.

– 김미주〈악의 마음을 읽는 자들〉기획 PD)

장르의 드레스룸이 열린다. 뭘 입고 뭘 읽어야 할까. 탐정의 트렌치코트, 팜파탈의 실크 란제리, 선혈이 낭자한 티셔츠와 스페이스 슈트까지 빈틈이 없다. 어떤 상황에서든 T.P.O(time, place, occasion)를 갖출 수 있는 셋업이 여기 있다.

– 강지영《살인자의 쇼핑몰》작가)

무균실의 상상력과 그 적

앞으로 '더 나아질 것'이라는 기대가 없는 닫힌 세계는 마음의 지옥을 만든다. '더 나은 세상'을 위한 갈등과 투쟁의 자리는 사라지고, 사회와 그 구성원들을 향한 혐오가 들어선다. 오늘날 우리는 타자에 대한 입체적인 상상력을 상실해가고 있다. 타자는 실존하는 존재가 아니라, 가상적인 존재처럼 모니터 안에만 존재하는 가면 쓴 익명적 존재가 되어가는 중이다. 많은 사람들은 자신의 마음속 지옥을 정당화하기 위해 타자의 삶에 대한 해석적 풍부함과 인간 존재가 가진 입체성을 무시한다. 타자의 얼굴에 존재하는 미지성이란 이해할 수 없는 악의나 혼돈과 동의어가 된다. 결국 타자는 나에게 무해한가 혹은 유해한가라는 이분법적인 기준만으로 판단하곤 한다. 그는 나에게 가해자인가 아닌가 하는 의심의 시선에는 가해자가 아니면 피해자가 되는 삶만이 존재하는 것처럼 보인다. 현세의 지옥이란 가해자-피해자의 이분법적 인식으로 구성된 세계를 말하는 것인지도 모른다.

타자를 잠재적인 가해자로 규정하고 스스로를 피해자로 규정하는 태도는, 실제 가해자-피해자 관계의 진정성을 무력화하고 지옥 같은 세상에서 자신만을 구제하기 위한 편의적인

정당화를 추구한다. 피해자와 가해자로 이루어진 세상은 사회적 갈등을 이분법으로 환원하여 오늘날 모든 형태의 갈등을 납작하게 만들고 있다. 이런 이분법적 구도는 반대로 피해자-되기에 대한 상상력을 부추기는 것도 사실이다. 피해자-되기는 선제적인 방식으로 가해자가 될 가능성으로부터 벗어나는 것이며 이분법의 그늘 아래로 숨는 것이다.

넷플릭스 오리지널 드라마 〈너의 모든 것〉(2018~2024)은 살인범의 시선에서 재현되는 사랑과 집착, 살인에 대한 자기 정당화에 관한 이야기다. 이 드라마에서 중요한 것은 주인공 조 골드버그의 내적 독백이다. 조는 끊임없이 타인을 관찰하는 자신의 시선을 자각하고 자신의 사랑에 대해 확신한다. 조는 연인들과의 관계에서 소외되고 상처받을 때마다 어머니에게서 버림받은 자신의 과거를 회상한다. 현재의 문제적 상황에 언제나 자신의 과거를 끌어오는 방식으로 피해자 정체성을 환기하고 정당화한다.

〈너의 모든 것〉의 서사적 전개에서 가장 중요한 매개물은 바로 소셜미디어다. 모든 인물들은 소셜미디어에서 자기 자신을 과시할 뿐 아니라, 사랑과 관심을 갈구함으로써 조의 관찰 대상이 된다. 집념만 있으면 어떻게든 그 사람을 만날 수 있다고 믿는 주인공 조의 망상적 믿음은 그 자체로 현대 사회의 관계성이 얼마나 의식적이고 조작적인지, 그 안에서 자신이 취하는 위치가 어떻게 자기만의 생각에 의해 형성되는지를 보여준다. 우리는 우리가 말하는 그 사람이 된다. 물론 그 조작적 믿음을 유지할 수 있는 한에서 말이다.

이것은 유해한 장르다

조의 망상적인 욕망이 원하는 것은 단 하나다. 자신에게 한없이 친절하고 무해한 세계. 자신만을 사랑해주는 친절하고 헌신적인 세계. 이를 위해 조가 수행하는 것은 나만을 사랑해주는 무해한 '너'를 구성하는 일이다. 다름 아닌 살인과 납치, 감금과 고문이라는 방법을 사용해서 말이다. 자신에게 무해한 세계를 구성할 수 있다는 망상이야말로 다른 모든 존재에게 파괴적인 가해를 입히는 방법일지도 모른다.

아이러니하게도 피해자-가해자의 이분법적인 타자에 대한 상상력은 무해함에 대한 환상 역시 강화했다. 인간의 미덕을 '나에게 무해함'으로 상정하는 태도는 갈등을 회피하고자 하는 마음을 과장할 뿐 아니라, 타자에 대한 모든 감각을 자기중심적으로만 환원한다. 판다 푸바오에 대한 무한한 애정처럼 오늘날 무해함을 지향하는 대중적 열망은 상당하다. 그러나 순수한 아이와 반려동물, 귀여운 캐릭터들로만 이루어진 세계는 영원히 변하지 않는 닫힌 세계일 수밖에 없다. 우리는 우리 마음의 지옥을 회피하기 위해 자신을 유리병 속의 세계에 가둔다. 무해함으로 구성된 세계를 바라는 태도야말로 어쩌면 공동체에 유해할 수도 있다.

무해함에 대한 지향이 궁극적으로 꿈꾸는 것은 무균실의 상상력이기도 하다. 모든 사람들이 서로에게 무해하다는 것은, 그들이 선량해지는 것이 아니라 서로를 무균실에 가두어놓고 어떠한 병균도 전파하지 못하는 상황 속에 구속하는 것이다. 사회적 관계에 대한 면역력이 상실될수록 우리는 타인을 더욱 공포스럽게 느낀다. 게임이 폭력과 중독의 원인인 것

처럼 진단하는 보수적인 주장만큼이나, 문화 콘텐츠가 우리 사회에 유해함을 유발하는 대표주자인 것처럼 말하는 것 역시 반복적이고 지루한 이야기다.

이야기를 전개시키는 플롯의 구성에서는 적敵의 존재, 그리고 대립의 원칙이 필요하다. 장르문학은 사회적 대립과 갈등을 압축적으로 재현하고 더 나은 세계에 대한 지향을 타진하는 것이다. 대립과 갈등을 추방하고 무해함을 지향하는 세계에서 장르문학은 재미뿐만이 아니라, 오늘날 개인의 삶과 사회에 대한 유의미한 담론으로 존재할 수 있다. 특정한 장르문학은 의도적으로 유해함에 대해 다루는 이야기이기 때문이다.

미스터리는 유해하다

무균실을 지향하는 세계에서 미스터리는 분명 유해한 이야기다. 미스터리는 언제나 선을 넘기 때문이다. 미스터리의 세계가 구축되고 플롯이 전개되기 위해서는 우선 범죄를 구성하고 범죄자를 만들어야 한다. 그들은 다양한 동기와 다양한 방법으로 타인에게 피해를 입힌다. 도덕, 규범, 법률 등 사회를 구성하고 기능하게 만드는 규칙들에 대한 반동적 소재와 사유는 현실을 지나치게 단순화하거나 자극적으로 압축하는 것처럼 보이기도 한다. 자극적이고 말초적인 이야기. 물론 그렇다. 하지만 미스터리는 자극성과 말초성을 넘어서 간다.

정확하게 말하자면 미스터리는 유해한 이야기가 아니라

유해함에 대한 이야기이기 때문이다. 미스터리는 범죄를 매개로 하여 우리 세계, 사회, 개인에게서 촉발되는 다양한 유해함의 상상력을 다룬다. 치정, 질투, 열등감, 콤플렉스, 부도덕함과 이기심 등등. 인간이 현대 사회를 살아가며 경험하는 온갖 감정들은 단순히 부정적이기 때문에 극복해야만 하는 장애물이 아니다. 그러한 감정들은 인간을 시험에 들게 하고 시련으로 내몰며, 타인에 대한 책임감만큼이나 자신에 대한 성찰로 이끈다.

미스터리는 단순히 범죄를 죄악시하고, 범죄자를 단죄함으로써 도덕적 정의를 내세우기 위한 것이 아니다. 사회 공동체 내부에서 의도적으로 타자와의 접촉과 마찰을 늘리고, 자극과 침해를 수행하는 과정의 필연성을 보여준다. 사회적 관계에서 언제든지 출현할 수 있는 유해함을 상정하고, 그에 대한 면역력을 높여준다. 우리는 혹시 모를 피해를 두려워해서 타인과의 접촉을 피하고 밀실 속으로 자신을 가두어서는 안 된다. 미스터리가 재현하는 수많은 밀실 트릭처럼, 밀실 내부에 자신을 가두고 드디어 안전해졌다고 착각하는 인물처럼 악의에 찬 칼날 앞에 무기력한 희생양은 없기 때문이다. 그리고 필연적으로 그러한 밀실 사건의 범인은 결국 스스로를 밀실에 가둔 자신일 수밖에 없다.

어쩌면 폭력과 상해라는 가장 치명적인 형태의 접촉 속에서조차 우리는 인간을 경험하고 그들과의 다양한 관계의 가능성에 대해 수용하게 된다. 무엇보다도 미스터리는 범죄를 다루는 장르이며, 가해와 피해로 이루어진 사회적 관계성에 기

초하고 있다. 현재 한국의 사회적 분위기가 우리를 각자의 밀실이자 무균실로 격리하는 사정에 대해 미스터리라는 장르는 변죽을 울릴 수 있다. 미스터리는 치명적인 사건들 앞에 노출된 우리의 취약성이야말로 우리의 보편적 공통성이라는 사실을 환기한다. 따라서 취약한 사람들이 함께 살아가는 사회 공동체의 장소성에 대해 탐색할 때, 범죄의 가능성만큼이나 그에 대한 해결 가능성과 더 나은 사회의 가능성이 열려 있는 것이다.

"결국 추리소설은 세계에 대한 기호학적인 조립이고, 탐정은 그것을 수행하는 기호학자다"라는 움베르토 에코의 조언을 따라야 한다. 미스터리는 닫혀 있는 무균실의 상상력을 벗어나, 탐정의 시선으로 우리의 공통적 사회 현실과 세계를 재조립한다.

마찬가지로 한국적 미스터리에 대한 질문은 언제나 필요하고, 오늘날 로컬리티의 영향력은 특히 장르를 이해하는 데 필수적인 것이 되었다. 장르는 관습에 기반한 것이지만, 결코 영원불멸한 관습이란 존재하지 않으며 무엇보다도 자신이 놓인 문화적 시스템과 생태계에 적응하는 과정 자체를 반영하여 거듭난다. 이 책은 포괄적인 미스터리에 대한 재검토를 통해 한국적 미스터리의 장소를 향해서 간다. 이는 우리 사회에 요구되는 유해함을 다루는 다양한 장르적 이야기를 포괄한다.

현재 성공적인 한국 콘텐츠들의 공통점은 미스터리 장르를 적극적으로 활용하고 있다. 느슨하고 캐주얼한 방식이든, 서브 장르로 활용하든 다양한 방식을 취하고 있다. 실제 이야

이것은 유해한 장르다

기는 다른 장르일지라도 말이다. 미스터리 장르도 이와 비슷한 전략을 취하고 있다. 이때 독자들은 "이게 진짜 미스터리냐?"라고 물을 수 있지만 영리하게 다른 장르의 문법을 활용한 것으로 볼 수 있다.

한국 미스터리는 가능성의 장르이며, 독립적인 영역을 구축하고 있다. SF가 하나의 우세종으로 거듭나고 있는 한국의 장르문학 영역에서 미스터리는 아직 마이너한 장르처럼 보이지만, 동시에 가장 포괄적인 사회적 장르이기도 하다. 한국 미스터리의 특징은 언제나 동기와 사연의 세계로 구성된 이야기 형식을 요구한다는 것이다.

총 3부로 구성된 이 책은 미스터리 장르에 대한 기본적인 이해로부터 출발하여, 다양한 매체를 가로지르며 어떻게 한국적인 변형을 거치는지 살펴볼 것이다. 1부와 2부는《계간 미스터리》에 2021년부터 2022년까지 연재한 글들을 토대로 작성한 것이다. 1부의 미스터리 장르에 대한 개괄적인 설명은 장르로서의 미스터리를 돌아보면서, 사회적인 마스터플롯으로의 역할을 되새기는 것이다. 2부에서는 인접 장르들과의 결합과 교차 속에서 미스터리의 장르적 갱신을 살펴볼 것이다. 3부에서는 'K-미스터리 리부트'라고 부를 수 있는 동시대적 한국 미스터리 작품들의 특징적인 경향을 소개하고자 한다.

현대의 명탐정은 추리하지 않는다. 그는 다양한 사람들의 내면에 존재하는 복잡한 사연에 귀를 기울인다. 범인의 정체와 사건의 진실은 언제나 사회적 개인의 사연 속에 존재하기

때문이다. 한국적 미스터리는 그런 사연의 세계가 두드러지는 장르다. 이 책은 미스터리 장르를 사연의 세계에 대한 재구축으로 이해하려는 시도이기도 하다.

그동안 썼던 원고들을 한 권의 책으로 묶으면서 앞으로 가야 할 길이 멀다는 사실을 절감하게 되었다. 그럼에도 불구하고 이 기획을 한 권의 책으로 낼 수 있도록 특별한 기회를 준 나비클럽에 감사를 드린다. 또한 귀한 장기 연재 기회를 내준 《계간 미스터리》와 한이 편집장에게도 감사하다. 나는 본격적인 장르 비평가나 장르 연구자라고 말하기 부족한 처지이지만 장르의 경계를 넘나드는 과정에서 더 중요한 책임감을 느끼게 되었다. 이 책은 장르로서의 미스터리와 콘텐츠화된 미스터리 사이에서, 길을 찾고 있는 한국 미스터리를 응원하기 위한 책이기도 하다.

이것은 유해한 장르다

차례

2부 거의 모든 수수께끼로서의 미스터리

3부 K-미스터리 리부트:
법정에서 뛰쳐나온 탐정-자경단

미스터리라는
사회적 장르

❶ 부르주아의 오락에서 정체성의 수수께끼로

사회적 마스터플롯으로서 미스터리

미스터리는 어디까지나 사회적 장르로 출발했다는 점을 짚고 싶다. 나에게 장르문학이란 특정한 이야기 문화를 공유하는 공동체 안에서 문제나 갈등이 발생했을 때 각각의 방식으로 문제 해결을 시뮬레이션하는 과정에 가깝다. 각각의 장르들은 자기만의 논리를 통해 문제 해결의 가능성을 타진하고 설득력을 확보함으로써 살아남은 이야기들이다. 고전적인 미스터리의 공식은 범죄라는 형태로 드러난 사회적 문제를 공적인 방식으로 해결하는 이야기 모델이다. 이렇게 분명한 공식만큼이나 초기의 추리소설은 개별적인 범죄 자체에는 관심이 없었다. 범죄는 해결되기 위해서 존재하는 문제이며, 반드시 모든 조각이 있어 완벽하게 들어맞는 직소퍼즐이었다.

추리소설은 그러한 퍼즐을 해결하는 이성적 힘과 논리적 합리성을 전시하기 위한 쇼윈도라고 할 수 있다. 초기 추리소설에서 범죄나 살인에 대한 이해 또한 진지한 고찰이 아니라 수수께끼와 그 해결을 위한 소품의 형태에 가까운 것이었다. 특히 19세기의 미스터리는 계급적 향유물로서의 성격이 뚜렷했다. 부르주아 계층의 지적 유희이자 계급적이며 이데올로기

이것은 유해한 장르다

적인 문제 해결 방식을 보여주기 때문이다. 부르주아 사회, 기술, 자연과학, 물신화된 부르주아적 인간관계를 전시함으로써, 독자들이 미스터리 장르의 분위기, 한껏 고양된 부르주아 사회의 의기양양한 모습을 즐길 수 있도록 유도했다.

이러한 부르주아적 유희는 아이러니하게도 감출 수 없는 불안을 억누르기 위한 방편이지만, 미스터리 장르의 사회적인 기능과 역할의 확장을 도와주었다. 부르주아 계급의 취향을 대변하는 도구였지만, 장르란 의도나 탄생 배경에 머무르지 않고 많은 사람들이 인식할 수 있도록 형식화된다. 미스터리는 이성적 힘을 통해서 사회 문제를 해결한다는 근대적 판타지를 구성하기도 한다. 문제 형태로 제시된 미스터리(범죄)는 결국 부르주아적 합리성으로 제거해야만 하는 비합리적 요소인 셈이다. 하지만 미스터리가 빛나기 위해서는 법과 이성의 힘을 과시하고 싶은 만큼 자신이 상대해야 하는 대상을 점점 더 어렵고 복잡한 문제로 만들어야 했다. 셜록 홈스에게 모리아티 교수라는 호적수가 필요했듯이, 미스터리 장르는 어느새 부르주아의 유희에 머무르지 않고 자신조차 감당할 수 없는 근대적 사회의 현기증 나는 정체성의 수수께끼를 배태하기에 이른 것이다.

특히 고전적인 탐정 소설이 태어나고 번창한 시기는 신흥 부르주아 사회가 사회 구성원들의 정체성과 그 범죄적 구성 요소에 대해 불안해하던 시기였다. 그중에서도 거친 외양의 노동자 계급은 잠재적인 위험 인자처럼 보였다. 도시 거주자들이 한 덩어리처럼 점점 구분되지 않으면서 사회 내부에

존재하는 악인과 주변부 사람들에 대한 예비적인 신원 확인을 요청하게 되었다. 체사레 롬브로소●가 주창한 범죄인류학처럼, 선천적이거나 유전적인 범죄 요인이 있는 예비 범죄자를 선별해 선제적으로 격리해야 한다는 주장이 설득력을 얻었던 시기이기도 하다. 이러한 사회적 상상력은 SF 작가 필립 K. 딕의 소설《마이너리티 리포트》(1956)에서 실제로 범죄를 저지르기 전에 이를 예언함으로써 잠재적 범죄자를 체포하는 것과 연결된다.

그와 동시에 근대는 인권의식이 발달하는 시기이기도 하다. 프랑스에서는 바스티유 감옥에 수감된 중범죄자들의 신체에 문신을 새기는 관습이 폐지되었다. 프랑스어로 '표시'라는 의미를 가진 '라마르크La Marque'는 범죄자의 정체성을 숨길 수 없도록 낙인을 찍는 범죄자 식별 도구였다. 낙인 관습이 폐지되자 출소자의 신원 확인이 어려워지면서 사회적 불안이 싹트기 시작했다. 도시로 밀려드는 각계각층의 신원 미상자들 속에서 이제 그 사람의 정체성을 알 수 없다는 공포가 생긴 것이다. 타인의 '정체성'이 하나의 수수께끼가 되었으며, 국가라는 시스템 안에서 탐정이라는 부르주아 계급에 의한 신원 확인 과정을 통해 수수께끼를 풀어나가는 것이 미스터리 장르의 주된 목표가 된다. 다소 부정적으로 보자면 초기 미스터리 장

●　　체사레 롬브로소(Cesare Lombroso, 1835~1909). 이탈리아의 정신의학자이자 법의학자. 세계 최초로 범죄자의 성격을 연구했을 뿐 아니라, 과거 원시인으로부터 유래한 선천적인 범죄적 소질이 근대에도 범죄자를 만드는 것으로 규정함으로써, 범죄자에 대한 사회적 격리를 주장하는 근거로 삼았다. 그는 천재와 정신병자의 유사성을 주장한 것으로도 유명하다.

이것은 유해한 장르다

르는 법 앞에 떳떳할 수 없는 사람들을(그러나 누가 과연 법정에서 온전히 떳떳할 수 있는가) 사회적으로 유순한 존재로 바꾸어나가는 과정에 가깝다.

정체성이라는 수수께끼를 풀어나가는 과정에서 미스터리 소설은 결과적으로 사회적 요구에 맞추어 범인을 특징짓는 논리를 강화해왔다. 탐정이 맞닥뜨리는 사건들 사이의 연결은 그러한 연결 자체가 발견자의 추론에 의해 사후적으로 결정되었다는 것을 의미한다. 사건의 진실을 규명하기 위해 셜록 홈스가 만들어내는 논리적 인과관계란, 사실 홈스의 머릿속에서 그려진 하나의 허구적 드라마와 다르지 않다. 미스터리 소설의 지속적인 인기는 서사의 플롯화 과정을 독자들에게 명쾌하게 전달한다는 점에서 출발한다. 홈스 이야기는 점점 복잡해지는 현실에도 불구하고 근대적 이성과 합리성에 의해 인식 가능한 세계를 상정하고 있다. 독자들은 자신이 모든 진실을 빠짐없이 알게 될 것이라고 기대하고 미스터리를 읽는 셈이다. 따라서 소설은 통찰력 있고 끈기 있는 탐색자가 궁극적으로 발견할 수 있는 대상을 그리며, 그 모든 대상은 법의 통제를 벗어날 수 없다는 실감을 주어야 한다.

궁극적으로 홈스가 하는 역할은 단순히 범죄자가 누구인지, 사건의 진실이 무엇인지를 밝히는 데 그치지 않는다. 잠재적 범죄의 위험성을 극복한 법의 승리, 근대적 세계 내부의 탈선을 극복한 이성의 승리를 보여주는, 완벽하게 질서 잡힌 세계를 복원하는 것이다.

미스터리 소설이 법의 테두리 안에서 누군가의 정체성을

찾아내고 결정하는 일은 종종 수색의 과정을 수반한다. 이 수색search은 정체성identity의 문제만이 아니라 신원 확인identifi-cation의 문제가 된다. 오늘날 많은 사람들이 검색search을 통해 인터넷 세상 너머 익명화된 누군가의 신원을 파악하려고 하듯이, 수색은 기본적으로 사회 속에 숨어든 익명화된 정체성을 밝혀내기 위한 작업이다.● 소위 '신상을 턴다'고 표현되는, 현대의 인터넷 자경단이 ID와 IP를 기반으로 익명화된 인터넷 사용자를 찾아내는 과정을 떠올려보라.

초기의 정통 미스터리는 무의미의 유령과 싸우는 장르이며, 탐정의 수색 과정을 통해서 필연적인 결과를 도출함에 따라 카오스적인 세계를 마법처럼 쫓아낸다. 미스터리의 세계는 법을 말하지 않을지라도 법에 대한 신뢰가 보장된 세계를 그린다. 그 법은 '결국 모든 것(범죄의 진실)은 밝혀진다'고 주장한다. 이러한 명제는《네 사람의 서명》●●에서 "불가능한 것을 제외하고 남은 것이 아무리 믿을 수 없는 것이라 해도 그것이 진실이다"라는 셜록 홈스의 말로 대변되며, 오늘날에는《명탐정 코난》의 "진실은 언제나 하나!"라는 캐치프레이즈로 반복되는 것으로 여전히 미스터리의 관습적 세계를 표방한다. 물론 이러한 미스터리의 약속은 어디까지나 작가가 만들어낸 사후 합리화에 불과하지만 말이다. 전통적인 미스터리에서 범죄의 단서가 발견되리라는 기대는, 극작가이자 소설가인 안톤 체호

● Peter Brooks, *Enigmas of Identity*, Princeton University Press, 2011. p. 118.

●● 아서 코넌 도일, 권도희 옮김,《네 사람의 서명》, 엘릭시르, 2016.

이것은 유해한 장르다

프가 정식화한 것처럼 연극에서 1막의 무대 벽면에 걸려 있는 총은 3막에서 반드시 누군가를 향해서 발사될 것이라는 기대와 다르지 않다. 독자가 실제로 읽게 되는 플롯이란 플롯 자체가 논리적 결과로 이어질 것이라는 기계론적 관념에 입각하는 것이다.

하지만 오늘날의 미스터리가 마주한 것은 법에 대한 근본적인 신뢰가 흔들리고 훼손된 세계다. 정체성의 수수께끼를 탐색하는 모든 수색과 추리 과정이 더 이상 공동체에 유익한 의미와 진실을 보장해준다고 말할 수는 없게 된 것이다. 미스터리를 읽는다고 해서 사건과 관련된 모든 진실이 독자에게 명명백백하게 전달된다는 기대도 예전만큼 강력하게 작동하지 않는다. 미스터리 소설은 부르주아의 오락에서 정체성의 수수께끼로 나아가는 과정에서 좀 더 포괄적인 사회적 장르로 거듭났지만, 다른 한편으로는 모든 근대인이 숙명적으로 법의 테두리 안에서 살아가야 한다는 운명론적인 장르처럼 보인 것도 사실이다.

따라서 법에 대한 신뢰가 흔들리는 세계에서, 또한 법적 진실과 그 사회적 의미가 더 이상 강력한 설득력을 갖지 못하는 세계에서, 미스터리는 필연적으로 전혀 다른 정체성의 수수께끼와 씨름하게 된다. 바로 범죄를 둘러싼 사회적 장르로서 미스터리의 역할에 대한 질문이다. 'who', 'how', 'why' 모두를 포괄하는 'what'에 대한 질문. 무엇이 현재 한국 사회의 미스터리가 되어야 하는가? 지금 우리가 해결해야 하는 사회적 갈등으로서의 미스터리의 대상은 무엇인가? 더 나아가 미스

터리라는 장르는 오늘날의 범죄에 대해 어떠한 추리의 역할과 그에 따른 정체성을 구체화할 것인가라는 질문 말이다. 이 책은 미스터리 장르의 기초적인 범주와 구성을 톺아보면서 이러한 질문들에 미진하게나마 답해보고자 한다.

장르의 구성 요소
: 관습, 도상, 이야기 공식

장르란 단순히 범주적categorical인 것이 아니라, 기술적descriptive인 개념이다. 실제로 작품이 어떻게 쓰였는가, 그것이 장르에 대한 독자의 기대에 얼마나 부합하는가와 연관된 관습화된 영역을 우선 고려해야 한다.

과거 SF에 대한 글[*]에서도 밝힌 바 있지만, 나는 가급적 정형화된 차원에서 장르를 구성하는 요소를 언급할 것이다. 토머스 샤츠의 논의를 빌리자면 오늘날의 장르란 사회와 문화를 포괄하는 시스템에 의해 구성된 정형定型이지, 그럴듯한 분위기나 스타일이 아니다.[**] 미스터리야말로 그 관습과 문법에 있어서 가장 치밀하게 발달한 장르다.

장르는 복잡하고 난해한 이론적인 개념이 아니라, 텍스트가 발생하고 유통되며 피드백을 획득하는 전체 '시스템' 안에

[*]　박인성, 〈기지와의 조우 – 모두가 알고 있는 SF에 대한 첨언〉, 《자음과 모음》, 2019년 여름호.

[**]　토머스 샤츠, 한창호·허문영 옮김, 《할리우드 장르》, 컬처룩, 2014, 41~51쪽.

서 기술적으로 형성된 관습의 체계다. 좀 더 세부화한다면 장르는 통상 '관습convention'과 '도상icon', 내러티브 문법 혹은 '공식formula' 등의 결합으로 만들어진다. 미스터리 장르는 특히 오랜 시간에 걸쳐 다양한 관습과 도상을 확립해왔으며, 미스터리를 참고하는 인접 장르나 미스터리를 부분적으로 포함하는 복합 장르들은 이와 같은 관습과 도상을 중심으로 미스터리 분위기를 만들어왔다.

장르의 구성 요소

관습	도상	이야기 공식
장르의 역사가 구성해온 원칙들	반복적인 시각적 이미지	특정 장르의 이야기 패턴
· 가장 원형적인 장르에서 구성되는 논리이기에, 가장 변하지 않는 원칙들 · 미스터리의 규칙들(탐정은 범인이 아니다)	· 관습을 언어 정보로 나열하기보다는 시각적으로 압축하는 과정에서 발전한 구성 요소 · 〈스타워즈〉의 광선검, 우주선 · 배우의 시그니처 대사, 몸짓	· 특정 장르에서 반복적으로 활용되는 이야기 패턴, 독자들이 인식할 수 있는 반복적 문법 · 공포물에서 주인공 일행은 반드시 흩어지고 순서대로 습격당한다.

우선 관습이란 장르의 역사가 구성해온 최소한의 원칙들이 개별 작품을 통해서 드러나는 방식이다. 관습은 가장 원형적인 장르에서 구성되는 논리이기에, 가장 변하지 않는 원칙들이며 쉽게 파괴되지 않고 유지되거나 부분적으로 변형된다. 각각의 장르가 공통적 관습을 가지는 것이 아니라 개별 작품들이 위치하는 '계보'에 의해서 별도의 관습이 구성되며, 장르는 시기에 따라서 최초의 관습으로부터 조금씩 변형된 동시대

적 관습을 따르게 된다. 미스터리의 유명한 관습으로 회자되는 '녹스의 10계'나 '반다인의 20칙' 등은 일부 변형되거나 갱신되었을지라도 핵심적인 것은 정통 추리 작가들에 의해 가급적 지켜진다.

독자들에게 친숙해진 관습을 보통 '클리셰'라고 하는데, 장르문학의 저급화 현상의 원인으로 클리셰를 지적하거나 적대시하는 독자도 많다. 하지만 오히려 클리셰는 장르문학의 적이 아니라 동지이자 핵심이라고 해도 과언이 아니다. 물론 작가가 의식적으로 클리셰를 벗어나려고 시도하는 것은 관습을 갱신하기 위한 중요한 열정이지만, 단지 클리셰를 비틀기 위해서 비트는 것은 오히려 장르문학의 본질을 해치거나 일회적인 재치에 지나지 않는 시도가 될 수도 있다. 특히 한국처럼 장르문학의 전통이 강하게 뿌리내리지 않은 출판시장에서는 정확한 장르적 관습을 지키는 시도, 그리고 독립적 작품으로서의 개성과는 별도로 장르 자체로서 완성도 있는 작품들의 가치를 인정해주는 분위기가 중요하지 않을까 생각한다.

다음으로 도상은 특정한 장르 안에서 특정 스토리를 반복함으로써 이루어지는 내러티브 및 시각적 약호화 과정, 그리고 관습의 영역에서 출발한 장르의 원칙들이 반복되는 과정에서, 그것을 언어 정보로 나열하기보다는 시각적으로 압축하며 발전한다. 특정 장르의 도상은 개별적 작품 안에서의 용법을 통해서뿐만 아니라, 그 용법이 장르 체계와 갖는 연관성 때문에 중요하다. 예들 들어 셜록 홈스를 상징하는 담배 파이프나

헌팅캡(디어스토커Deerstalker라고 불리는), 그리고 필립 말로의 연초 담배와 트렌치코트는 탐정이라는 직업적 특징뿐만 아니라, 그들의 캐릭터를 압축적으로 전달한다. 도상은 내러티브의 시각적 기호화일 뿐만 아니라, 작품이 그려내고자 하는 가치체계를 상징하거나 사회적 가치관을 반영하기 때문이다. 홈스에게 담배가 본격 미스터리에 요구되는 추리를 위한 명상의 보조 도구라면, 말로에게 담배는 하드보일드 장르의 주인공에게 요구되는 내면의 갈등을 표현하거나 소위 '후까시'를 표현하는 장치가 된다.

마지막으로 서사 문법과 이야기 공식은 장르가 자신만의 특징 있는 이야기를 전달하기 위해 활용하는 플롯의 전개 방식이다. 이야기 공식은 부분적으로는 관습화된 내용들을 참고하지만, 동시에 관습으로부터 벗어나며 작가의 개성이나 특정한 이야기의 자기 논리를 구성하기도 한다. 장르적 클리셰를 활용하거나 비트는 시도가 발생하는 지점이 여기다. 각각의 미스터리 텍스트는 전달하고자 하는 주제와 효과에 맞추어 그에 적합한 이야기 문법을 결정함과 동시에, 그러한 문법의 규칙을 구체화하기 위해 가장 중요한 질문들을 해결해야 한다. 미스터리에서 서사적 문법과 공식은 계속 변화하지만, 기본적인 골격은 크게 세 가지다. 이를 '후더닛(who done it?)', '하우더닛(how done it?)', '와이더닛(why done it?)'이라는 질문으로 유형화할 수 있다.

우선 '후더닛'은 전통적인 미스터리의 첫 번째 질문이며,

범죄자를 밝혀내는 탐정의 추리 과정을 통해서 서스펜스를 극대화하기 위한 문법이다. 범죄를 개인의 일탈 행위로 규정함으로써, 온전히 개인에 대한 단죄로 귀결되는 것이 초기 미스터리의 특징이다. 탐정의 역할은 범인을 찾아내는 지점에서 멈추며, 그 동기와 범행 방식에 대해서는 부분적으로만 주목한다. 범인은 탐정이 이해할 수 없을 만큼 입체적이거나 복잡한 인물이 아니며, 계층적으로 쉽게 구분된다. 이러한 서사 문법은 단순한 질문의 형식을 갖추고 있는 만큼, 다른 장르와의 결합이나 변주가 쉽다. 범인의 정체를 제외하면 범죄 자체가 후경화되는 소위 '변격' 추리소설이 될 수도 있고, 오컬트(귀신이나 악마의 정체를 밝혀서 해결하고자 하는) 장르와 연결되기도 쉽다. 조직 내부의 스파이를 색출해내는 방첩물처럼 장르의 톤이 달라지면 플롯 역시 그에 걸맞게 복잡해진다.

두 번째 '하우더닛'에 해당하는 서사 문법은 이른바 '본격' 미스터리 장르의 핵심을 구성한다. 특히 미스터리에 고급스러운 '트릭'이 없다면 정통 미스터리로 볼 수 없다는 보수적인 입장 또한 존재한다. 이 질문은 각종 '트릭'을 해명하고 범인 대 탐정의 두뇌 싸움을 통해 장르적 오락성을 끌어올리기 위한 수단이지만, 그 정도가 지나치면 이야기의 전개보다도 논리적 해결에만 집착하는 마니아 취향으로 귀결되기도 한다. 본격과 신본격이라는 이름으로 현대 일본의 미스터리 장르를 이끌어가는 원동력이 되기도 했으며, 정통 미스터리 장르의 관습적 힘을 가장 잘 보여주는 문법이기도 하다.

또한 범죄 내부 트릭의 변형으로 등장한 것이 '서술 트릭'

이것은 유해한 장르다

이다. 흔히 문학이론에서 이야기하는 '믿을 수 없는 화자unreli-able narrator'를 통해서 독자가 이미 알고 있는 관습을 배신하는 것인데, 이 또한 지금은 하나의 클리셰가 되었다. 정통 미스터리는 아니지만 알랭 로브그리예의 《되풀이》(2001)● 같은 프랑스 누보로망 텍스트에 이르면, 미스터리의 외양을 쓴 한없이 복잡한 서술 트릭의 악마성을 경험하게 될 것이다.

마지막으로 '와이더닛'의 경우 현대적인 미스터리 장르가 추구하는 동기의 재구성에 적합한 이야기 문법이다. 고전 미스터리에서 인물의 범행 동기는 사실상 범죄의 필연성을 위한 조각에 불과하다. 범인의 내면은 통속적이고 노골적인 동기를 크게 벗어나지 않으며, 오히려 그러한 동기를 지닌 여러 인물들 중에 진짜 범인을 가리는 문제가 된다. 그러나 현대적인 미스터리에서 범인의 동기는 훨씬 입체적일 뿐만 아니라 범죄에 대한 법리적 판결이 끝난 경우에도 종종 불가해한 수수께끼로 남는다. 설명하기 어려운 인물의 악마성, 범죄심리학의 발달에 따른 사이코패스라는 개념의 등장, 인물의 입체성에 따른 복잡한 심리적 동기 등은 때때로 이야기의 완결성을 해치기도 한다. 더 나아가 결국에는 인물의 동기를 파헤칠수록 '이 녀석도 사실 불쌍한 인간이었어'와 같은 클리셰가 주는 전형성의 문제가 새롭게 대두한다.

반면에 개인적 심리의 복잡성을 벗어나는 사회파 미스터리는 개인이 아니라, 사회적 문제 및 구조적 원인을 규명하는

● 　알랭 로브그리예, 이상해 옮김, 《되풀이》, 북폴리오, 2003.

방식으로 문제의식을 확장한다. 오늘날 한국의 미스터리는 개인의 내면과 사회적 구조라는 두 축을 중심으로 양극화되어 있는 것처럼 보이기도 한다. 모든 것을 권력과 구조의 음모로 환원하는 다소 도식적인 사회파 미스터리는 긴장감이 떨어지듯이, 범죄 자체를 개인의 복잡한 심리와 내면으로 환원할 경우 미스터리의 주제의식은 지나치게 좁은 영역에 머무르거나 범죄의 사회적 의미를 상실할 위험이 있는 것도 사실이다.

이것은 유해한 장르다

❷ 냉전시대가 낳은 미스터리, 첩보와 방첩 서사

이데올로기 투쟁 속의 히어로-탐정들
: 〈007〉, 〈미션 임파서블〉

미스터리는 개인의 미시적 범죄행위를 통해서 구조적 차원의 사회적 증상으로 나아가는 일종의 연역적인 추론 과정이다. 필연적으로 이는 범죄자 개인에 대한 단죄를, 사회구조를 지탱하는 법의 존재의의를 발견하는 과정이다. 하지만 그 과정이 법과 범죄, 이성과 혼란 사이의 이항대립 구도를 이루는 것은 어디까지나 사회구조 내부에서의 이야기일 뿐이다. 미스터리가 제시하는 닫힌 추리의 세계로서의 사회와 국가의 경계를 넘어서는 순간, 미스터리는 순수한 논리의 영역을 벗어나 다양한 정치적 대립과 국제정세의 복잡성에 노출된다. 이러한 미스터리에서 추리와 탐색이 추구하는 순수한 진실이란 없으며 본격 미스터리와 달리 범인 개인의 비밀을 밝히는 것이 아니라, 국가적 음모와 다양한 이해관계를 복합적으로 드러내기 시작한다.

　　첩보 미스터리는 냉전시대가 낳은 이데올로기적인 '적'에 대한 상상과 미스터리 장르의 결합이다. 전통적인 미스터리가 사회를 위협하는 내부의 범죄와 혼란에 대한 국가 내부의 관

리에 가깝다면, 첩보물에서는 외부의 적과 그들이 꾸미는 모종의 음모가 그 자리를 대신한다. 이러한 이야기의 구도는 2차 세계대전 때 활발했던 정보전의 연장선상에 있으며, 영국 중심의 첩보기관들이 전후에도 이데올로기적인 방어전을 수행하는 것이다. 따라서 첩보와 방첩은 기존 미스터리의 장르적 문법을 손쉽게 이어받아, 자신만의 방식으로 갱신해나간다. 보수적 경향의 고전 첩보물은 기본적으로 요원들이 사회의 안전을 위해 싸운다는 암묵적 가정 속에 놓여 있다. 반대로 급진적 경향을 가진 첩보물은 그러한 국가주의적 권위에 비판적이다. 요원들이 오히려 음모를 부추기고 국민을 속이는 거짓 장벽을 직접 만들기도 한다는 주장을 내포하고 있다.

첩보 미스터리는 전통적인 본격 미스터리의 문법에 한정되지 않기에 다양한 장르로 변주 가능하다. 본격 미스터리와 달리, 첩보물은 오늘날의 대중화된 미스터리의 장르적 결합을 효과적으로 수행할 수 있게 하는 접착제 역할을 한다. 액션을 포함하는 〈007〉(1953~) 시리즈는 물론이고 〈미션 임파서블〉(1996~) 같은 첩보물 시리즈로 이어지며 방대한 스케일, 화려한 액션과 대중적 친숙함을 갖춘 장르로 변화해온 것이다. 특히 CIA나 KGB 같은 냉전시대의 첩보기관에 대한 상상력이 점차 다양한 음모론과 연결되기도 하면서(1990년대 한국에서도 큰 인기를 끌었던 TV 드라마 〈X파일〉을 생각해보라), 적을 막는 것에서 내부의 적을 찾는 방향, 방첩물의 상상력으로 향하기도 한다.

이언 플레밍의 원작 소설에 기반한 영화화가 세계적으로 성공한 프랜차이즈가 된 이후로, 영화 〈007〉 시리즈는 지금도

이것은 유해한 장르다

대표적인 첩보물로서의 생명력을 이어가고 있다. 이 프랜차이즈는 전쟁 이후의 첩보물에서 스파이(에이전트)의 존재를 가장 선명하게 도상화(본드카, 잘빠진 슈트, 고급 스포츠 시계, 마티니, 난봉꾼)하는 데 성공했다. 기존의 첩보물이 정체를 감추기 위해 진지하고 무미건조한 첩보원을 활용했다면, '제임스 본드'는 화려하고 신사적인 요원의 새로운 전형을 제시했다. 능력도 뛰어난 그는 본격 미스터리에서 탐정이 수행할 법한 모든 탐색과 추리를 척척 해내는 것은 물론이고 각종 위기를 모면하는 육체적인 능력과 함께 국익에 충실한 애국자로서의 면모까지 보여준다. 하지만 그 화려한 외관이야 어떻든 간에 제임스 본드는 국가 정보기관장의 직속 하수인이자, 국가가 보증하는 살인 면허(일종의 면책특권)를 가진 위협적인 인간이기도 하다.

제임스 본드의 화려하면서도 초인적인 면모는, 주로 말과 논리를 통해서 사건을 해결하고 진실을 파헤치던 본격 미스터리의 탐정 캐릭터들에게 새롭게 요구되는 시대적 변화를 반영한 것처럼 보인다. 세계대전 이후로 세상은 변했으며, 이제 진실은 논리와 이성적 탐색 속에 있다기보다는 의도적으로 그것을 감추고 세상을 위협하는 노골적인 적들 내부에 있다. 따라서 적진 한복판으로 침투하여 단순히 진실을 찾아내는 것만이 아니라 적의 음모를 분쇄하려면 첩보물의 주인공은 외형적으로나 능력적으로나 더 많은 자질을 갖추어야 한다. 이러한 요구에 대한 응답이 바로 '제임스 본드'라는 초인적 인물이다.

그런 모습은 국가 기관의 하수인인 첩보원에게 부여되는 여러 제한과 특권을 강조하는 것처럼 보인다. 본격 미스터리

의 탐정이 법에 대한 무한한 신뢰 속에서 범죄자를 단죄하고
자 한다면, 첩보원은 특권의 비호를 받으며 오히려 초법적이
며 위법적인 임무를 수행한다. 그들은 영웅이지만 국가에 의
해 보호받기에 거꾸로 정체를 감추고 모든 공로를 국가에 환
원한다. 따라서 셜록 홈스 같은 전통적인 탐정의 역할은 국가
간의 이데올로기 투쟁 속에서는 등장하기 어렵다. 첩보와 방
첩물은 주인공과 국가의 관계를 아주 밀접하게 엮을 뿐 아니
라, 대부분은 더 큰 국가적 피해를 예방하기 위해 자기희생적
인 면모를 보여야 한다. 따라서 그들은 국가 공무원, 그러나 정
체를 감추고 신분을 위장한 비밀 요원으로 유형화된다.

심지어 대중화된 첩보 미스터리는 현대적인 대중 장르가
된 히어로물의 성격을 띠기도 한다. 미스터리의 종주국인 영
국에서 미국으로 건너가 만들어진 첩보물이 그것이다. 〈미션
임파서블〉 시리즈는 〈007〉 시리즈로 대표되는 영국의 첩보물
이 냉전시대의 초강대국으로 떠오른 미국으로 그 중심이 바뀌
었다는 점에서만 중요한 것이 아니다. 이 영화는 첩보물의 흔
한 구도를 따르지만, 미국적인 영웅 서사의 마스터플롯을 정
교하게 갱신하는 데 성공했다. 주인공을 중심으로 하는 갈등
과 고난, 그것을 극복하는 히어로물의 구도가 선명해진다. 이
러한 변화는 첩보원을 국가 공무원이라기보다도 개인적 영웅
으로서 강조하는 경향이 있다. 이는 미국의 히어로물이 현대
적인 자경단 서사, 더 시간을 뒤로 되돌리면 스파게티 웨스턴
장르, 그리고 근본적으로는 미국의 프론티어 신화와 맞물려
있다.

이것은 유해한 장르다

〈미션 임파서블〉 시리즈의 주인공 이단 헌트는 국가로부터 지시받은 첩보 임무를 수행하는 요원인 동시에 작전이 발각되거나 실패하면 국가로부터 버려질 위험성을 감수하는 애국자이기도 하다. 군인이기도 한 제임스 본드와 달리 이단 헌트는 훨씬 더 개인주의자이지만, 소중한 사람들을 지키기 위해서 기꺼이 위험을 감수하는 자경단으로서의 면모를 보여준다. 아내와 사별한 제임스 본드는 여러 여성에게 이끌리지만 새 가정을 꾸리지 않는 데 비해, 이단 헌트는 훨씬 감정적이고 여러 형태의 유대감 때문에 실수를 저지르기도 한다. 대부분의 작전에서 이단 헌트는 제임스 본드보다 훨씬 더 열악한 상황에 놓이며(IMF라는 첩보기관에 소속되어 있음에도 이단 헌트는 반복적으로 조직으로부터 버림을 받거나 조직이 와해하는 위기를 극복해 상황을 정상화한다) 개인적인 삶에서도 불행하다. 이러한 주인공에 대한 묘사는 스파이라는 역할이 가진 양면성을 강조함과 동시에, 더 큰 재난을 막기 위해 국가의 명령보다도 자신이 먼저 총을 들고 일어서는 자경단이자 애국자로서 미국 프런티어 신화의 마스터플롯을 반복하고 있다.

이단 헌트는 단순히 명령 때문에 작전에 참여한다기보다는 전문가로서 국가와 협력적 관계이거나, 그 능력을 인정받아 위임받은 것에 가깝다. 그 유명한 살인 면허 혹은 적어도 영국 정부의 비공식적인 비호를 받는 제임스 본드에 비해, 이단 헌트에게 작전의 실패는 곧 계약 해지 혹은 위임 종료를 의미하기 때문에 개인으로서 모든 위험을 짊어져야 한다. 이러한 구도의 전환, 보호와 예속의 관계가 아닌 위임과 협력의 관계

로서 이단 헌트가 가진 요원으로서의 위치 때문에 〈미션 임파서블〉 시리즈는 〈007〉 시리즈보다 더욱 대중적이고 오락적인 첩보물로 거듭난다. 대부분의 음모는 테러 조직과의 대결이며, 초국가적 차원의 위협이라는 점에서 이단 헌트가 사용하는 다양한 초법적인 수단들은 정당화된다. 그는 임무 수행의 대가로 대단한 보상을 받는 것이 아니라 자신이 지켜낸 국가라는 울타리 안으로 복귀할 뿐이다. 바야흐로 적의 음모라는 외부화된 미스터리의 대상을 추적하며 우리가 즐기는 과정이, 사회적 혼란을 미리 방지하는 전문화된 시도라는 점에서 현대 첩보물이 전통적 미스터리의 계보에 속한다는 사실은 새삼스럽지 않다.

방첩 서사와 국가의 착한 개
: 〈굿 셰퍼드〉

첩보물이 외부화된 적의 위험을 탐지하고 예방하기 위한 형태의 적극적인 미스터리의 해결 방식이라면, 방첩 서사는 자국 안에서 펼쳐지는 첩보전에 대한 방어적 서사로 발전하며, 냉전시대의 가장 보수적인 첩보물의 형태를 띤다. 어떤 점에서 방첩 서사는 첩보물보다도 더 구체적인 미스터리의 장르적 문법을 따르는 것처럼 보인다. 주인공은 특정한 진실을 추적하고 있으며, 마치 범죄를 저지른 범인을 찾아내듯이 조직 내부에 침투한 스파이를 색출하는 일에 나선다. 무엇보다도 이 장

이것은 유해한 장르다

르는 냉전시대의 긴장감을 고스란히 압축하고 있으며, 특히 1950년대 미국에 휘몰아쳤던 매카시즘을 반영한다. 방첩의 주체로서 정보기관에서 근무하는 주인공이 내부에 침투한 적을 색출하기 위한 내사 과정을 수행할 뿐 아니라, 그 실체를 명확하게 드러내야 한다.

다만 방첩 서사는 전통 미스터리의 방법으로 스파이를 색출하기보다는 오히려 필름 누아르의 장르적 분위기로 향하기 쉽다. 주인공이 어떤 지위와 위치에 있든지 간에, 조직에 대한 내사 과정은 그 자체로 정당성을 확보하기 어려운 작업이며, 그 과정에서 심각한 내적 갈등에 휩싸일 수 있기 때문이다. 앞선 첩보 미스터리가 외부의 적과의 대결 구도에서 갈등을 선명하게 드러내고 액션을 통해 해결했다면, 방첩 서사에서는 갈등이 주인공의 내면으로 침투하며 자신이 속한 조직과의 갈등으로 표출되기도 한다. 주인공은 어쩌면 실체 없는 음모를 쫓고 있는지도 모른다는 불안에 휩싸이지만 그럼에도 적을 색출해야 한다는 강박을 느낀다. 이러한 조직 내부의 갈등과 주인공의 내면으로의 위축은 누아르 장르가 표방하는 주된 구도와 분위기를 반복하기 쉽다. 주인공이 속한 마피아 조직은 국가 정보기관이 되고, 누아르의 주인공이 방첩 서사의 주인공이 될 따름이다.

대표적인 방첩 영화인 〈굿 셰퍼드〉(2006)에서 주인공 에드워드 윌슨은 2차 세계대전 때부터 CIA의 전신인 미국전략사무국(OSS)에 입문한다. 전쟁이 끝난 후 냉전시대에 이르러 CIA 방첩부장이 된 그는 미국 내부의 적들을 색출하는 작업에

매달리게 되는데, 영화는 이 과정을 아주 메마른 시선으로 그린다. 예일대 학생 윌슨이 방첩 업무에 입문하게 된 계기는 예일대 내부의 비밀 조직인 '해골단'에 가입하면서부터인데, 가입을 위해 과거 해군 조직에 속해 있었지만 조직 내부의 비난으로 자살을 선택했던 아버지에 대한 이야기를 고백하기도 한다. 아버지로 인한 열등감과 그에 따른 결핍을 조직에 대한 맹목적인 충성심으로 메우려는 욕구가 그를 방첩 활동에 대한 강박적 집착으로 나아가게 만든다.

〈굿 셰퍼드〉가 누아르 영화와 마찬가지로 일종의 오이디푸스 콤플렉스적 구도에 놓여 있는 남성의 내적 불안과 조직에 대한 충성심을 다루고 있음은 분명하다. 조직은 시종일관 주인공의 충성심을 시험하는 것처럼 보이며, 여성은 그의 내적 갈등 앞에서 노골적으로 소외된다. 윌슨은 애정 없는 결혼생활과 결혼 이후에 얻은 아들과의 관계에서도 만족감을 얻지 못하며, 임무에 몰두함으로써 스스로를 가족으로부터 고립시키는 것처럼 보인다. 1960년대 쿠바 위기를 중심으로 윌슨이 소련 첩보원 '율리시즈'와 벌이는 첩보전에서, 실제로 윌슨을 시험하는 것은 율리시즈의 속임수와 회유가 아니라 국가와 가족 사이의 저울질이다. 윌슨은 소련 여성 스파이와 사랑에 빠져 기밀을 흘린 자기 아들까지 색출해내기에 이르며, 율리시즈와의 물밑 협상을 통해 결국 아들의 애인인 소련 스파이를 제거한다.

에드워드 윌슨의 모티프가 된 인물은 실존 인물인 제임스 앵글턴James Angleton(1917~1967)이다. 그는 1973년까지 CIA

이것은 유해한 장르다

에서 방첩부장을 역임하면서 소위 '몬스터 플롯'에 대한 확신을 가지고 있었다. 몬스터 플롯이란 KGB의 이중 스파이들이 서구 정보망에 침투해 광범위한 손실을 미칠 것이라는 음모론이다. 앵글턴은 이 음모론을 맹신한 나머지 망명 신청을 한 KGB 요원들을 위장이라고 주장했으며 결국 그들을 소련으로 송환했다. 이 살아 있는 매카시즘 화신의 확신에 찬 결단에도 불구하고, 앵글턴의 재직 기간 동안 스파이로 밝혀진 사람은 단 한 명도 없었다. 이 때문에 같은 방첩부 소속 에드워드 패티는 앵글턴이야말로 CIA를 마비시킨 거물 스파이라고 주장했는데, 상황이 여기까지 이르면 앵글턴이 그렇게 철석같이 믿었던 음모론은 결과적으로 맞았다고밖에 말할 수 없다. 정보 기관 내부의 적은 실재하며, 그것은 바로 앵글턴 자신이라는 아이러니한 사실. 따라서 이 방첩 서사는 고전적인 비극의 플롯으로 되돌아가는 것 같다. 테베의 왕을 죽인 범인을 찾아가던 와중에 자신이 아버지를 살해한 범인이라는 사실을 발견하게 되는 오이디푸스 왕의 이야기처럼 말이다. 미스터리가 다루는 정체성의 수수께끼는 종종 자기 발견으로 완성된다. 미스터리의 원칙에서 탐정은 결코 범인일 수 없지만, 범인의 존재는 언제나 탐정의 짝패이거나 그 거울상이 되듯이 말이다.

〈굿 셰퍼드〉에서도 이러한 자기 발견의 논법은 달성된다. 윌슨이 최종적으로 도달하는 음모의 진실은 결국 KGB의 음모와 쿠바 위기를 막지 못했을 뿐 아니라, 가족도 제대로 지키지 못한 자신의 운명일 뿐이다. 윌슨은 KGB의 음모와 율리시즈의 속임수에 넘어가서 실패한 것이 아니다. 그는 애초에 자기

자신에게 속고 있었을 뿐이다. 진실을 판별하고 스파이를 색출해낼 수 있다는 믿음에 스스로 속아 넘어갔던 것이다. 윌슨은 아버지와 다른 삶을 살고자 했으나 결국 아내와 아들과의 관계에 실패하는 또 하나의 가부장적인 아버지였던 셈이다. 예일대학 시절 윌슨에게 방첩 활동에 대해 조언했던 프레데릭스 교수의 말대로, 윌슨은 거대한 음모와 진실을 추적하는 데 있어 꼭두각시에 불과한 존재다. 결말에서 해골단의 동료가 총수 자리에 오르며 윌슨은 새롭게 정비된 CIA의 방첩 업무를 담당한다. 그는 자신이 결정권을 가지고 있다고 믿지만 영화 제목처럼 주인이 던져준 공을 물어오는 '착한 셰퍼드'일 뿐이다. 〈굿 셰퍼드〉는 보수적인 방첩 서사의 구도를 반복하면서 급진적인 방첩 서사가 제기하는 의문을 향해 간다. 국가는 과연 어떤 진실을 찾기를 원하는가? 진실이 존재하기는 하는가?

진보적 첩보물이 도달한 질문
: 〈팅커 테일러 솔저 스파이〉, 〈제이슨 본〉 시리즈

존 르 카레John le Carré의 원작 소설을 영화로 만든 〈팅커 테일러 솔저 스파이〉(2011)는 마찬가지로 방첩을 소재로 하고 있지만, 내사 과정이 개인의 망상이 아니라 첩보기관의 자가당착으로 귀결되는 결말을 다룬다. 영국의 비밀정보국 '서커스' 내부에 소련의 KGB와 내통하며 정보를 흘리고 있는 스파이 '두더지'를 색출하는 이 이야기는 단순히 스파이를 찾아내고 흔

이것은 유해한 장르다

들리는 조직의 위상을 지키는 전통적인 방첩 서사가 아니다. 이야기의 서두에서부터 '부다페스트 작전'이 실패한 책임을 지고 서커스의 국장 '콘트롤'이 물러나면서, 서커스 내부의 권력 구도가 재편되고 주인공 조지 스마일리 역시 물러나게 된다. 하지만 콘트롤은 부다페스트 작전의 실패가 서커스 내부의 이중 스파이 때문이라고 의심했다. 그런 의심을 콘트롤의 편집증이라고 여겼던 레이콘 차관이 스마일리와 비밀리에 접선해 두더지 색출을 요구한다. 결과적으로 소련에 내부 정보를 줄줄이 갖다 바치고 있던 서커스 간부들의 총체적인 비리가 밝혀지고 두더지를 색출하는 데 성공한다. 그리고 스마일리는 서커스 국장으로 복귀하게 된다.

이렇게 줄거리만 요약하면 성공적인 방첩 서사로 보일 법하다. 하지만 이 영화는 미스터리의 본고장인 영국이 더는 첩보 미스터리에 있어서 어떠한 주도권도 가지고 있지 않다는 근본적인 소외 상황을 묘사하고 있다. 콘트롤을 몰아내고 미국과 소련의 균형을 조율함으로써 영국이 주도권을 쥐고 본격적인 정보상 역할을 수행하고자 했던 퍼시의 '위치크래프트 witchcraft' 작전은 총체적인 망상에 불과했다는 사실이 드러나기 때문이다. 소련에서 영국 첩보기관에 제공한 '금싸라기' 정보는 사실 미끼였으며, 위치크래프트 작전 자체가 영국을 움직여 미국과 교섭하고자 소련이 기획한 연극무대였기 때문이다. 따라서 이 영화에서 요원은 복잡한 국제정세 속에서 이용되는 범용한 인간의 한계와 약점을 넘어서지 못한다. 전쟁 이후 국제무대에서 주도권을 잃어가는 영국이라는 과거의 제국

에서, 국가의 권위와 이념은 허상일 뿐이며 첩보 활동이란 자기 이익에 눈먼 자들의 복마전에 불과하다. 요원들의 말쑥한 모습과 교양 역시 타인에 대한 기만이나 배신을 감추는 가면, 더 나아가 자기 자신조차 속이는 가면인 셈이다.

이 이야기는 전통적인 미스터리의 위상을 상실해가는 첩보와 방첩 서사의 현재 위치와 새롭게 갱신될 수밖에 없는 과도기의 성격을 반영하고 있다. 주인공 조지 스마일리의 최대 약점은 아내가 관련될 경우 냉정함을 잃는다는 것이다. 첩보원으로서는 반드시 배제해야만 하는 인간적인 약점이다. 스마일리의 맞수인 KGB의 '카를라'로부터 그의 약점을 전해 듣게 된 두더지(빌 헤이든)는 스마일리의 아내 앤을 유혹한다. 스마일리나 빌 헤이든만이 아니다. 콘트롤에게 '두더쥐'의 존재에 대해 미리 귀띔을 받았음에도 짐 프리도는 부다페스트 작전이 실패할 때까지 빌 헤이든을 의심만 할 뿐 제대로 고발하지 않는다. 진정한 미스터리의 대상은 국가의 기밀이 아니라 짐작하기 어려운 인간의 심리이며, 인간적인 약점이야말로 첩보원에게는 감출 수 없는 자기 발견으로 연결된다.

이것은 영국이 첩보 미스터리의 중심 무대에서 퇴장하게 되었다는 사실뿐 아니라 미국과 소련 사이의 정보전 줄다리기는 상징적인 커뮤니케이션에 불과하며 첩보 행위라는 과장된 행위야말로 본래의 의미를 잃어간다는 것을 보여준다. 첩보와 방첩 장르에서 그 행위의 중추가 되는 이데올로기적 의미가 퇴색하고 있으며, 장르 자체의 근간이 흔들리고 있다. 따라서 이 장르가 의심하고 탐색하는 존재인 요원의 자기 발견 서사

이것은 유해한 장르다

가 되는 것은 조금도 어색하지 않다.

냉전이 끝나고 미국이 세계의 헤게모니를 잡은 이후 첩보와 방첩은 미국의 자국 안보 이야기에 불과하다는 것은 자명한 사실이다. 국가기관에 의한 정보 통제와 탐색의 서사란 오히려 모든 정보를 감추고 진실을 신비화하는 마술적인 통제수단에 지나지 않는다. 진보적인 현대의 첩보물은 정보라는 알 수 없는 대상을 부풀리고, 보이지 않는 손이 세계를 조종하고 있다는 음모론의 판본이야말로 방첩과 첩보 이야기의 현대적 버전이라는 사실을, 그리고 그런 음모론이 과장되면 과장될수록 많은 사람들이 그 주술적 쇼에 열광한다는 사실을 강조한다. 과장된 정보의 가치가 거대할수록, 국가 시스템과 정보기관의 폭력성은 은폐되기 때문이다. 따라서 찾아야 하는 것은 과장된 정보가 아니라 오히려 그러한 시스템 속에서 잃어버린 개인의 자아와 정체성이다. 〈본 아이덴티티〉(2002), 〈본 슈프리머시〉(2004) 〈본 얼티메이텀〉(2007)의 3부작으로 이루어진 〈제이슨 본〉 시리즈가 할리우드 액션 중심의 메마른 첩보 미스터리를 보여준다고 할 때, 그 메마름에는 자기정체성을 찾아가는 한 개인의 절박함이 있다.

3부작으로 이어지는 전체 영화의 서사적 전개에 있어서 본이 찾아야 하는 것은 미국 첩보기관이 감추고 있는 거대한 음모가 아니다. 국가 기관에 의해 잃어버린 자기정체성이다. 냉전은 끝났으며, 사실상 미국을 위협하는 거대한 외부의 적은 존재하지 않는다. 거꾸로 정보기관의 작동 방식은 철저하

게 내부의 위협으로 되돌아온다. 심지어 그 위협은 자국민에 대한 통제와 초국가적이며 초법적인 암살의 정당화로 이루어진다. 진보적인 첩보 미스터리는 모든 첩보와 내사 과정이 과장된 국가적 시스템에 불과하며, 첩보원들은 거기에 휘둘리는 꼭두각시라는 사실을 폭로한다. 과거 전쟁으로부터 국민을 지키거나, 냉전시대 이데올로기의 방어를 위한 모든 수단이 이제는 과잉 통치의 수단이자 자국민을 통제하는 권력의 도구가 되었다는 사실 말이다. 첩보원은 그러한 의미에서 비극의 주인공처럼 국가가 만들어낸 정보의 휘장을 걷어내고, 그 안에서 착취당하고 있는 자기정체성의 부정적인 실체를 발견하게 된다.

〈본 얼티메이텀〉에서 본은 CIA의 '블랙브라이어Blackbriar' 작전의 전모를 밝혀내는데, 이는 민간인에 대한 감청과 내사는 물론이고, 타국에 대한 정보 해킹을 포함하여 국익을 위해서라면 자국민을 대상으로도 암살을 꾸미는 악질적인 국가 통치 프로그램이다. CIA 소속의 알버트 허쉬 박사는 이러한 임무를 수행할 요원들을 양성하기 위해 요원들에게 새로운 이름을 부여하고 원치 않는 살인조차 수행할 수 있도록 철저하게 세뇌시킨다. 결말에 이르러 본은 요원 양성을 수행했던 장소인 이스트 71번가 415번지에서 허쉬 박사와 조우한다. 허쉬 박사와 〈본 아이덴티티〉에서 트레드스톤 작전의 담당자였던 알렉산더 콘클린은 제이슨 본이라는 새로운 정체성을 탄생시키고 활용한 아버지와 같은 존재들이다. 결과적으로 〈제이슨 본〉 시리즈의 전체 이야기는 오이디푸스 콤플렉스를 극복하

이것은 유해한 장르다

고 자기 이름을 되찾아가는 인간의 자기 발견이다.

　　여기가 오늘날 첩보 및 방첩 장르가 도달한 진실의 장소다. 우리가 찾을 수 있는 것은 온갖 음모와 정보의 교란 속에서 잃어버린 자기 자신일 뿐이라는 진실. 진보적인 첩보와 방첩 서사가 암시하듯, 냉전의 종식과 함께 포스트모던의 자유로움이 전 세계에 휘몰아치며 이데올로기를 중심으로 하는 미스터리의 시대는 끝이 난 것처럼 보인다. 어떤 의미에서 미스터리의 탐색 대상이기도 한 음모는 여전히 수많은 미디어와 음모론 추종자들에 의해 암약하고 있지만, 이제 우리를 곤란하게 하는 것은 알 수 없는 음모를 가리고 있는 장막이 아니다. 우리의 눈을 가린 안대로서 '나'라는 미궁, 나 자신도 모르는 내면의 지도부터 발견해야 한다는 사실만이 중요하다. 미스터리 장르가 본격 장르를 벗어나 각종 하드보일드와 누아르, 심리적 군상물을 향해 가는 이유는 여기에 있을 것이다.

❸ 내면의 분투 혹은 '후까시', 하드보일드와 누아르

미국화된 미스터리, 마초가 된 탐정
: 대실 해밋의 《몰타의 매》

19세기 미국에 존재했던 사설 업체인 '핑커톤 탐정사무소'는 우리가 흔히 알고 있는 셜록 홈스식 영국 미스터리와는 질적으로 다른 형태의 범죄 전문 민간기관의 등장을 알린다. 핑커톤 탐정사무소는 미스터리가 공권력도 아니고 특수한 탐정 개인도 아닌 민간 기업에 위임될 수 있다는 사실을 보여준다. 계속 확장되는 새로운 영토를 안정화하기 위한 전문 인력의 필요성이 자본과 만나 새로운 사업을 탄생시킨 것이다. 이것은 미국의 프런티어 신화에 내포되어 있는 애국자-자경단 서사가 민간 기업과 자본의 영역으로 흡수되고 있음을 보여준다. 자경단은 원래 가족을 지키기 위해서라면 기꺼이 총을 들고 싸우는 지역 주민들의 자발적인 경비 단체였지만 이제 돈을 벌어들이면서 공동체를 위협할 수 있는 잠재적 적에 대한 새로운 형태의 억제력으로 변화한 것이다.

앨런 핑커톤이 1850년대에 설립한 핑커톤 탐정사무소는 사설 경호업체이자 민간 군사업체로 발전했으며 나중에는 핑커톤 국립형사기관이 된다. 남북전쟁 당시 정부에 의해 고용

이것은 유해한 장르다

되어 남부연합에서 스파이 활동을 한 것으로 명성을 떨쳤으며, 전쟁 이후에는 무법자들을 추적하고 보안관에게 넘기는 방식으로 사설 경찰의 역할을 수행했다. 서부 개척의 황혼기에 이르러 이들은 국가적 질서로부터 벗어나기 위해 서부로 가는 도망자, 무법자, 갱들을 추적하고 범죄자로 단죄했다. 무법자 총잡이들이 서부 개척을 위해 필요한 일종의 사냥개였다면, 핑커톤 탐정사무소는 미국판 '범죄와의 전쟁'을 통해서 이제 쓸모가 없어진 '사냥개'를 잡고 무법자들의 시대가 끝났음을 고지하는 역할을 맡았다. 이들은 탐정 업무를 기업화하고 자본화하는 데 성공했으며, 다른 한편으로는 근대적인 전문적 수사를 도입하기 시작했다.

핑커톤 탐정사무소의 전국적인 기업화와 함께 서부 개척기가 완결을 향해가는 과정에서 탐정이라는 직업과 미스터리의 성격은 완연히 미국화된다. 미스터리는 더 이상 세계에 대한 고급 수수께끼 혹은 교양 있는 부르주아의 오락이 아니라, 메마르고 잔인한 개척지를 문명화하는 과정에서 개척민들을 보호하는 직업적이고 전문적인 업무의 영역으로 전환된 것이다. 탐정 역시 식견과 영감을 지닌 개인의 통찰력으로 문제를 해결하는 사무직이 아니라, 현장을 탐문하고 증언을 확보함과 동시에 다양한 폭력과 위험에 노출된 현장직이 된다. 이제 탐정은 화이트칼라 부르주아가 아니라 현장직 노동자의 모습으로 점차 바뀐다. 그들은 언제든 방아쇠를 당길 수 있는 총잡이와 갱의 숙적일 뿐 아니라, 한때는 자신이 바로 그런 총잡이나 갱이었으나 정부와 기업에 고용되어 사면된 사람들이다.

초기 하드보일드 작가로 알려진 대실 해밋Dashiell Hammett (1894~1961)은 바로 이 핑커톤 탐정사무소 출신으로, 그의 작품에 등장하는 탐정들은 자비심 없는 미국 마초의 전형을 보여준다. 서부 개척과 갱들의 시대는 끝났지만, 거꾸로 범죄는 일상화된다. 서부 개척이 마무리되고 대도시들이 형성되면서 다양한 이권을 획득한 대기업들이 출현했다는 사실은 단순히 자본주의의 발전만을 의미하지 않는다. 1차 세계대전 이후로 범죄는 기업화되고, 기업가들의 심각한 도덕적 해이가 새로운 사회적 문제로 떠오른다. 이제 자본가들은 수많은 사람들이 뒤얽혀 살아가는 대도시 내부의 적대자이면서, 일개 탐정의 힘으로 쉽게 단죄할 수 없는 법망 너머의 존재다. 따라서 대도시를 배경으로 탄생한 하드보일드 장르는 과거의 개인 범죄자보다 강력한 적과 대립한다는 사실에 기초하여 탐정 개인의 단단한 마초성을 긍정한다. 탐정의 신체는 함부로 파괴되어서는 안 되며, 여러 유혹에 노출되지만 결코 넘어가지 않아야 하기 때문이다.

이러한 배경에서 대실 해밋의 대표작《몰타의 매》(1930)는 이후의 하드보일드 소설들에 지대한 영향을 미치는 인물과 도상들을 강력하게 제시하고 있다. 특히 마초 탐정과 그를 함정에 빠뜨리는 팜파탈 여성이라는 전형적인 관계성은 하드보일드 소설만이 아니라 필름 누아르의 전통에서도 반복적으로 나타난다. 굳이 지적하지 않더라도 이러한 인물 구도는 이제 식상할 뿐 아니라 성차별적이기에 이러한 도식성을 변주하거나 갱신하지 않으면 시대착오적이라는 비난을 피할 수 없

이것은 유해한 장르다

다. 팜파탈 여성의 존재 이유는 고집 센 마초 탐정의 도덕적 우월성을 부각시키기 위한 요건일 뿐이다.《몰타의 매》에서 주인공 새뮤얼 스페이드의 모습은 생김새뿐만 아니라 그가 피우는 담배 연기까지 디테일하게 묘사된다. 스페이드에 대한 묘사는 마초적인 매력이 이 시대의 악당들과 싸우기 위한 절대적 조건이라는 믿음으로 이어진다. 스페이드는 동료 탐정 아처의 아내와 내연관계일 뿐 아니라, 결코 도덕적이라고 볼 수 없는 인물임에도 물질적 욕망으로 타락한 악당보다는 절대적으로 나은 사람이어야만 한다. 성적으로는 다소 문란할지 몰라도 돈에 굴복하지 않는 영웅적인 남성이야말로 서부 개척기에나 어울릴 법한 시대착오적인 인물이다. 하드보일드 장르는 바로 그러한 철 지난 남성성으로 무장한 탐정을 도덕적으로 타락한 미국이 회복해야 할 '과거에서 온 자경단'으로서 도상화한다.

《몰타의 매》에서 범죄의 원인이자 스페이드를 제외한 모든 인물들에게 욕망의 대상이 되는 조각품 '몰타의 매'는 실상 모조품에 불과하다. 각종 음모와 허상을 둘러싼 싸움에 실재하는 것은 욕망에 눈이 먼 사람들의 아귀다툼일 뿐이며, 결과적으로 스페이드가 밝혀낸 진실 또한 동료들을 죽인 팜파탈 범인뿐이다. 스페이드는 범인 오쇼네시의 간곡한 청에도 불구하고 그녀를 경찰에 넘긴다. 언제나 하드보일드 장르가 독자에게 보여주는 것은 '더 나쁜 것'에 대한 판타지다. 우리의 탐정은 마초에다 이기주의자이며, 다소 부도덕하다. 그러나 그게 뭐 어쨌단 말인가. 현대사회는 더 심각하게 병들어 있다. 기업과 부자들은 누구보다 부도덕하며, 남자를 유혹하는 여성은 제

일 믿을 수 없는 존재다. 이렇게 '더 나쁜 것들'이 존재하는 한, 하드보일드의 마초 탐정은 오늘도 자신의 존재 의미를 발견할 수 있다. 반대로 말하자면 그들은 언제나 병든 현대 사회를 들여다보며 자기 위안을 얻을 뿐, 그 이상은 될 수 없는 존재다.

도시의 어둠을 응시한다
: 레이먼드 챈들러

하드보일드라는 단어를 들었을 때 무엇이 떠오르는가? 사람마다 조금씩 다를 수는 있어도 핵심은 개념이나 인물보다는 특정한 이미지다. 이 미스터리의 하위 장르는 미스터리의 관습과 문법 차원의 변화보다 도상icon의 변화를 통해서 선명하게 체감된다. 미스터리 마니아들이 익히 알고 있듯이 하드보일드는 분위기mood에서 성패가 결정되기 때문이다. 그러나 정작 이 분위기가 어디에서 온 것인지, 왜 이러한 형태가 되었는지에 대한 질문은 종종 간과된다. 하드보일드를 구구절절 설명하는 것은 쿨하지 않으며, 시쳇말로 '가오'가 없는 일이다. 하드보일드는 대화보다는 혼잣말을, 설명보다는 독백을 즐겨하는 장르이기 때문이다.

　하드보일드는 이미지 중심으로 특정한 정서적 분위기를 연출하는 데 집중한다. 하드보일드 장르 특유의 정서를 이해하려면 미스터리라는 장르의 미국화를 상정해야만 한다. 하드보일드는 어둠 속에 숨어 있는 개인 범죄자의 정체를 명명백

　　　　　　　　　　　　　　이것은 유해한 장르다

백 밝혀내는 장르가 아니다. 도시의 어둠 자체를 응시하는 장르다. 범죄는 더 이상 평범한 사람들이 이해할 수 없는 비일상과 비이성의 결과물이 아니라, 도시의 일상적인 단면이자 현대 사회의 명백한 일부분이다. 범죄는 개인의 비이성과 혼란 때문에 생겨나는 것이 아니라 전체 대중을 사로잡고 있는 시대적 현상이자 사회구조적 변화의 산물이다. 큰 틀에서는 유사하다고 할지라도 대실 해밋의 소설에서 범죄가 좀 더 추상적이고 보편적인 형태의 인간 욕망을 다루고 있다면, 레이먼드 챈들러Raymond Chandler(1888~1959)에게 범죄는 그보다 더 해결하기 어려운 도시 자체와의 대결이다.

레이먼드 챈들러는 가장 미국적인 수단과 스타일로 셜록 홈스 이후 추리소설의 새로운 전형과 도상을 제시했다. 탐정 필립 말로는 챈들러의 페르소나라고 할 수 있으며, 새로운 시대 하드보일드 탐정의 도상 그 자체가 되었다. 홈스가 19~20세기 영국 부르주아 계급을 대변하는 외형의 소유자였다면, 말로는 미국에서 문명화되고 도시화된 자경단의 모습을 새롭게 제시하는 방식으로 갱신되었다. 홈스는 헌팅캡과 망토가 달린 코트를 입고 종종 파이프 담배를 피우고, 돋보기를 손에 든 이미지로 제시되었다. 반면 말로는 페도라를 쓰고 트렌치코트를 입는다. 파이프 대신 연초를 줄담배로 태우고, 돋보기 대신 권총을 손에 쥔 이미지로 굳어졌다. 홈스에게는 범죄가 발생한 사건 현장과 일상적 공간이 분리되는 반면, 말로에게는 도시의 어두운 골목은 언제 무슨 일이 벌어져도 전혀 이상하지 않은 곳이다. 따라서 그는 말쑥한 외모를 하고 있지만

동시에 잔뜩 긴장한 야생동물처럼 위협에 반응해야 한다.

이러한 인물의 도상은 하드보일드가 지향하는 주제의식 및 분위기와 적절하게 어우러진다. 이야기의 공식 혹은 문법도 인물을 닮아가는 셈이다. 하드보일드는 때때로 서술에 있어서는 지지부진하며, 때로는 배신과 반전을 표현하기 위해 복잡하게 꼬이기도 하지만, 전체적으로는 주인공 탐정의 인식과 시선을 고스란히 반영하고 있다. 결과적으로 하드보일드의 탐정은 전통적 미스터리의 관습을 따르지만 같은 방식으로 이야기를 풀어나가지는 않는다. 머릿속에서 이뤄지는 논리적 추리보다는 거리에서의 탐색과 심문, 각종 물리적 위협에서부터 신체적 폭력까지 모든 수단을 활용한다. 협잡과 회유, 유혹과 속임수가 탐정 주위를 상시적으로 맴돌기 때문에, 말로가 세상을 바라보는 관점은 기본적으로 비정하거나 염세적이다. 때로는 예상치 못한 위협과 배신이 충격을 주지만, 말로는 그 충격에서 손쉽게 빠져나간다. 그것은 말로가 정신적으로 성숙한 사람이라서가 아니라, 염세주의자이며 기본적으로 사람을 잘 믿지 못하기 때문이다.

하드보일드는 인물의 도상적 묘사와 그 내면 사이의 일치를 강조한다. 챈들러 고유의 스타일이자 필립 말로를 형성하는 핵심적 특징은 긴 독백이다. 인물의 내적인 묘사와 추리 과정을 병행하는 방식이다. 이러한 스타일은 하드보일드 장르의 생생함을 제공하는 데 큰 역할을 했으며, 이후 하드보일드를 지향하는 미스터리 작품들은 이러한 내적 독백을 작품의 분위기를 구성하는 관습이자 도상처럼 사용한다. 독백은 단순한

이것은 유해한 장르다

심리의 서술이라기보다 분위기를 구성하는 이미지에 가까운 것으로, 주인공의 내면적 고뇌를 외적으로 표현함으로써 병든 사회로부터 주인공을 변별성 있는 존재로 만들어준다. 하드보일드 장르는 사회를 비판적으로 보는 동시에 역설적으로 탐정 개인의 차별성과 독특성에 천착하는 것이다.

예술이라 불리는 모든 것에는 구원의 요소가 있다. 그것은 순수한 비극일 수도 있고, 동정과 아이러니일 수도 있고, 강한 남자의 거친 웃음일 수도 있다. 그러니 이 비열한 거리에서 홀로 고고하게 비열하지도 때 묻지도 않고 두려워하지도 않는 남자는 떠나야 한다. 리얼리즘 속의 탐정은 그런 사람이어야 한다. 그는 히어로다. 그는 모든 것이다. 그는 완전한 남자여야 하고, 평균적인 사람이면서도 동시에 평범하지는 않아야 한다. 진부한 표현으로 그는 진정한 남자다. 그것은 몸에 배어 자연스럽고, 본능적이고, 필연적이지만 남들 앞에서 스스로 떠벌리지는 않는다. 자신이 사는 세계에서는 최고의 남자여야 하며 다른 세상에서도 잘 통하는 남자다. 그의 사생활에 나는 그다지 관심이 없지만, 그는 내시도 아니며 호색가도 아니다. 보스의 여자를 유혹할 수는 있지만 처녀를 더럽히지는 않을 것이다. 한 가지 면에서 진정한 남자라면 다른 측면에서도 마찬가지일 것이다.●

챈들러의 규정에 따르면 하드보일드 탐정은 타인과 사회에 대해서는 냉소적이지만 도덕적으로는 우월한 남성이다(물

● 레이먼드 챈들러, 《심플 아트 오브 머더》, 북스피어, 2011, 34~36쪽.

론 우리는 모든 서술이 오늘날의 관점에서, 그리고 젠더의 관점에서 보면 문제가 있다는 것을 알고 있다). 영국의 고전적 미스터리에서 탐정이 계층적인 아비투스를 대변하고 있다면, 필립 말로는 세계대전을 거치며 성장해온 미국의 시대적 혼란 속에서 탄생한 고고한 개인이다. 앞서 언급한 미국 특유의 프런티어 신화 속 자경단이 발전된 도시 문명 속에서 자신의 역할을 수행하기 위해 선택한 위장과도 같은 것이다. 슈퍼히어로처럼 대단한 코스튬을 입는 것은 아니지만, 그만큼 고고한 자기 독립성이 하드보일드 탐정의 직업정신을 구성한다.

필립 말로는 조직에는 어울리지 않으며 가족에 얽매이지도 않고, 애정이나 여성에도 굴복하지 않는다. 이것이야말로 전후 미국 사회가 요구한 영웅적 예외성이다. 이러한 남성적 분위기야말로 하드보일드를 구성하는 요체이면서, 당대의 시대성을 극복하기 위한 일종의 문학적 방법론이기도 하다. 그리고 이러한 분위기와 도상을 영화적 표현주의로 가져간 것이 필름 누아르film noir 장르다.

하드보일드 소설의 영화적 미장센
: 필름 누아르

필름 누아르는 범죄 서사를 적절하게 표현하기 위해 '검고', '무거운' 장르적 분위기를 연출하는 데 집중한다. 이것은 하드보일드 장르가 할리우드 표현주의를 통해서 더욱 구체화된 장

이것은 유해한 장르다

르라고 할 수 있다. 필름 누아르는 철저하게 형식적인 장르이며, 하드보일드의 도상을 영화라는 매체를 통해서 새롭게 갱신한 장르다. 관객은 단순히 영화의 어두운 분위기만이 아니라, 현대 사회를 묘사하는 메마른 시선과 냉혹한 현실 앞에 놓인 인간의 내면을 보게 된다. 필름 누아르라는 개념보다도 앞서 이를 선취한 작품인 〈시민 케인〉(1941)처럼, 누아르는 단순히 선과 악의 이분법을 넘어서 개성적인 인간의 내면을 시각적으로 재현하고자 노력하는 장르다. 소설에서처럼 인물이 취하는 태도와 내면을 직접적으로 전달할 수 없기에 표현주의를 통해 새로운 스타일을 만들어낸 장르로서 일반적인 갱스터 무비보다 작가주의와의 결합이 가능했다. 하드보일드 탐정소설이라는 서사 장르에서 벗어나면서 영화적인 형식화에 있어서도 다양한 네오누아르 장르, 혹은 파편적인 복합 장르로 발전하게 되었다. 오늘날 고전적인 필름 누아르를 주류 영화 장르라고 부르기에는 어려움이 있지만, 다양한 장르에 필름 누아르 분위기가 뒤섞여 있는 경우를 쉽게 발견할 수 있다.

하드보일드 소설이 이미 제시한 세계에 대한 리얼리즘적인 증언들처럼, 할리우드의 누아르 영화들 역시 전통적인 미국의 가치가 쇠퇴하고 미국 사회 내부에서 점차 늘어나는 환멸에 대한 기록이다. 세계대전 이후 미국인들에게 찾아온 경제적 기회만큼이나, 대도시의 익명성에 따른 경계심이 통제할 수 없을 만큼 커졌다. 늘어나는 부자들의 숫자만큼이나 쉽게 발생하는 각종 부정부패, 성적 혼란과 함께 가족 간 갈등의 증대, 물질적 풍요 속에서 더욱 심각해지는 인간과 개인에 대한

소외가 부각되었다. 새로운 형태의 사회적 갈등이 출현했을 뿐 아니라, 도시를 중심으로 도덕적 해이에 빠진 남성들의 내면적 혼란이 강조되었다. 이주민들의 아메리칸 드림은 오히려 더 많은 욕망의 부작용을 낳았고, 미국의 가치로 칭송되었던 것들은 미덕이 아니라 더 많은 갈등과 환멸로 이어졌다.

과거의 단순한 마초-구원자로서의 남자 주인공은 이제 더 복잡한 내면을 갖게 되었다. 그들은 자신만의 고고함으로 문제를 해결하거나 단순하게 대상화할 수 없게 되었다. 남성은 야성적이고 난폭하며 성적 혼란에 빠진 인물로 발전한다. 누아르의 주인공은 자신도 모르는 위험에 노출되어 있으며, 그 원인은 통제하기 어려운 소유욕이나 예상하지 못한 실수 등으로 그려진다. 하드보일드의 탐정이 유혹에 저항하거나 혹은 유혹 자체를 통제할 수 있으리라 믿는 것과 달리 누아르의 주인공들은 유혹에 대한 면역력이 부족하거나, 자신도 모르게 성적 혼란 속에 빠져든다. 과거의 팜파탈 여성 또한 '팜 누아르'라 불리는 본격적인 요부로 발전하며 남성 주인공들이 서 있던 위태로운 발판을 치워버린다.

누아르의 여주인공은 종종 주도적인 역할을 하면서 남자 주인공을 조종하고 때론 길들인다. 선과 악의 두 얼굴을 가진 마녀, 남성을 배신하는 요부의 역할을 맡는다. 주인공 남성은 자신을 함정에 빠뜨린 여성에 대한 양가적인 감정과 태도를 보여준다. 한편으로는 그녀를 연민하면서 원망하고, 단죄하거나 용서한다. 여성 이미지의 양극단화는 남성 주인공의 극단화된 내면적 갈등이 투영된 거울상에 가깝다. 팜 누아르의 핵심

적인 역할은, 그러한 여성을 '합법적으로' 소유하고 있는 제3의 존재와 주인공 사이의 갈등이다. 주인공이 갱단의 말단 조직원일 경우, 그를 유혹하는 팜 누아르는 보통 보스의 정부다. 보스의 존재로 인해 그 여성은 접근 불가능한 존재가 되고, 그 때문에 오히려 주인공의 욕망은 위태로운 방향으로 나아간다.

유혹에 넘어갔건 혹은 유혹을 이겨냈건 간에 주인공은 통제할 수 없는 혼란에 빠짐으로써 치명적인 실수 혹은 불안정한 내면을 고스란히 반영하는 결과를 빚는다. 아주 작은 실수와 그 흔적만으로도 보스가 자신의 목숨을 좌우할 수 있다는 사실을 망각한 채 말이다. 그리고 남자 주인공과 그녀의 관계는 부적절한 위반 관계로 낙인찍힌다. 팜파탈 여성과 연루되면서 주인공은 자신의 보스이자 아버지와 같은 인물을 배반하게 된다. 누아르에서 팜파탈의 존재는 오직 주인공과 보스 사이의 갈등을 유발하기 위한 도구라는 점에서 비인간적이고 기계적인 기능을 수행하는 파트너에 지나지 않는다. 이 장르는 결과적으로 이중의 구도에서 남성적이다. 남성의 내면적 혼란을 정당화하고, 그러한 정당성을 위해 여성을 도구화하고 악마화한다는 점에서 말이다.

전형적인 누아르, 김지운의 〈달콤한 인생〉

할리우드의 누아르를 그대로 재현하고 있는 김지운 감독의 영화 〈달콤한 인생〉(2005)에서 윤희수는 전형적인 팜파탈 캐릭

터다. 그녀는 주인공 김선우와 부적절한 관계를 맺지 않았음에도 불구하고 김선우가 조직의 보스 강 사장과 대립하도록 만드는 기능적인 존재다. 실제로 그녀는 선우가 강 사장의 배신에 의해 암매장되었다가 살아나와 복수를 펼치는 후반부에서는 완전히 주변 인물로 밀려난다. 필름 누아르의 서사적 핵심은 결코 여성에 있지 않으며, 여성을 매개로 하는 두 남성, 아이와 아버지로 대변되는 오이디푸스 콤플렉스적인 남성적 갈등의 재현일 뿐이다. 고전적인 누아르에서 여성은 결국 남성 사이의 갈등에 불을 지피고, 더 큰 의미에서 그들의 동성사회적homosocial인 연대를 위한 중간 다리가 되는 존재에 불과하다.

선우의 관점에서 말하자면, 누아르의 주인공들은 자신도 모르는 사이에 저지른 죄(개인의 소외, 통제되지 못한 야망, 다양한 성적 혼란)와 마주하며, 그로 인해 고통을 받는다. 선우는 단지 희수의 남자친구를 처리하지 않고 보내준 것만으로 강 사장에 의해 죽을 위기에 처한다. 그것이 선우의 상징적인 아버지인 강 사장의 권위(성적인 능력과 조직에 대한 지배 능력을 포함하는 포괄적인 의미의 상징적인 남근)에 "모욕감을 줬기" 때문이다. 누아르 영화가 내놓는 포괄적 의미에서의 해결책은 보통 생존과 자존감의 유지를 가능케 하는 금욕적 절제다. 아들은 아버지의 성적 방종 혹은 아버지의 성적 무능을 감추기 위해 벌어지는 한바탕의 폭력극으로부터 벗어나고자 한다.

결말에서 선우의 죽음은 아버지 세계와의 작별을 함축한다. 그러나 그 작별 방식은 폭력 이외의 방법을 모르는 남성적

이것은 유해한 장르다

인 세계에 종속된 것이라는 점에서 온전히 자유로워졌다고 말하기 어려운 결말이기도 하다. 자신을 둘러싼 억압적인 상황과 내면의 갈등을 외부적인 폭력으로 승화하는 것, 한바탕 총싸움으로 방출해버리는 것은 폭력을 미학화하는 누아르의 형식적 한계이기도 하다. 만약 한바탕 총싸움에서도 살아남았다면 이제 누아르의 주인공은 그 결말에서 하드보일드 탐정처럼 자신을 소외시키는 사회를 일별하고 사라질 수밖에 없다. 하드보일드 탐정이 휘날리는 트렌치코트와 중절모를 내세웠다면, 누아르의 남성들에게는 피에 젖은 슈트와 적절한 내레이션 혹은 음울한 음악이 필요할 것이다. 하드보일드와 필름 누아르는 미스터리로부터 파생되었지만, 중요한 것은 이성에 의한 추리의 힘이 아니라 고립된 영웅의 개성 있는 스타일이다.

범죄를 다루는 장르 가운데 갱스터 무비가 한 개인의 야망과 관련된 성패를 서사적 흐름과 빠른 몽타주를 통해서 보여준다면, 누아르는 소외에 직면한 주인공에 대한 미장센에 멈춰서 내면의 갈등에 천착하는 장르에 가깝다. 갱스터 장르가 노골적으로 주인공의 욕망을 표출함으로써 억압을 깨부수는 방향으로 나아간다면, 누아르 장르에서는 내면화된 억압을 온전히 벗어나지 못하는 데에서 오는 욕망의 경직된 상태에 주목한다. 따라서 갱스터 장르는 피카레스크Picaresque에 가까운 이야기다. 흔히 악한惡漢 소설로 번역되는 피카레스크의 주인공인 피카로picaro는 자신의 도덕적 결함에도 불구하고 그의 적대자들 또한 부도덕하기에 발생하는 자기정당성에 기반하여 욕망을 향해 거침없이 질주하는 자의 해방감을 표현한다.

누아르에서도 분명 결말에 이르러 모든 억압과 금기를 넘어서려는 해방감을 분출할 수 있다. 하지만 그 해방감에는 주인공을 구속하고 있던 아버지의 규율을 완전히 극복하거나 벗어나지 못하는 데에서 오는 무력함이 깔려 있다.

누아르 장르가 다루는 범죄 서사는 보편적인 사회 질서에 대한 것이 아니다. 조직에 대한 과도한 충성의 문제다. 이는 아메리칸 드림이 무색해지고 유사 가족의 형태로 위축된 특정 조직문화의 영향력을 강조한다. 주인공을 사로잡는 상징적인 아버지의 존재는 집단 내부의 규율과 불문율을 상징한다. 아메리칸 드림에 포함된 이주민들의 환상은 무력화되고, 사회 구성원으로 인정받지 못하는 사람들은 다소 부도덕한 곳이라고 할지라도 자신을 보호해줄 조직 공동체에 자신을 의탁한다. 하지만 조직은 불안정하고 억압적이다. 그러한 억압 속에서 누아르의 주인공은 자신을 둘러싼 조직 자체에 대한 의문, 즉 갱의 대부에 대한 의문을 갖게 된다. 결과적으로 누아르 장르는 독립적인 삶을 살아갈 수 없는 아들의 아버지에 대한 선망과 질투, 동일시와 적대라는 복합적인 감정의 심리적 드라마에 가깝다.

이 같은 주인공 내면의 분투를 외연화하는 과정에서 주인공이 드러내는 외적인 포즈pose, 소위 '후까시'는 필연적인 결과다. 마초-구원자가 시대착오적이라고 느끼는 시대에 '후까시'는 한껏 허세를 부리는 느낌의 형식화일 수밖에 없다. 어떤 의미에서 마초적 장르로서의 누아르는 이미 죽음을 맞은 것이나 다름없지만, 아이러니하게도 내면의 후까시로의 승화는 궁

극적으로 그러한 시의적인 판단조차도 신경 쓰지 않는 시대착오적인 마초의 무심함을 표현한다.

하드보일드 장르는 한국에서 그다지 선호되는 편이 아니다. 한국의 미스터리가 전통적인 본격 미스터리나 엄밀한 의미의 사회파 소설 어느 쪽에도 정확하게 맞아떨어지지 않는 현실을 고려한다면, 하드보일드가 인기를 끌 만한 기대 지평은 거의 존재하지 않는 것처럼 보이기도 한다. 한국이라는 로컬리티의 이야기 문화 경향을 거칠게 요약하자면 멜로드라마적 이야기 양식이 강하다는 것이다. 한국 독자들은 역동적인 감정과 사건 중심의 서사를 선호하기 때문에 정적인 추리의 본격 미스터리나 무거운 분위기의 하드보일드가 주류가 되기 어려운 상황이다. 한국 고유의 미스터리 전통 역시 멜로드라마적 성격에 기반한 변격 미스터리에 가장 근접한다고 말할 수 있다.

하지만 흥미롭게도 누아르 장르의 상업 영화가 지속적으로 제작되고 있고, 하드보일드를 즐기는 소수 마니아들을 위한 시도가 여전히 이어지고 있다. 장르란 살아 있는 생물처럼 유전적으로 갱신되며, 과거의 흔적들을 내포하지만 결코 고정된 방법으로 향유되거나 소비되지 않는다. 한국의 로컬리티적 이야기 문화가 다양성에 있어서 아주 풍요로운 것은 아니지만, 분명 여러 전통 장르에 대한 재구성이 시도되고 있다. 예를 들어 〈차이나타운〉(2014)이나 〈미옥〉(2017)처럼 여성 중심의 누아르라는 어려운 목표에 도전한 영화들도 이러한 시도의 일

부다.

조만간 한국적인 하드보일드와 누아르가 더욱 세련된 모습으로 우리 앞에 나타나지 않을까 기대해본다.

이것은 유해한 장르다

❹ 미스터리,
범인이 아니라 나를 찾는 미궁

네오누아르에서 한국적 가족주의까지
: 〈대부〉와 〈길복순〉

앞서 하드보일드와 필름 누아르에 대한 이야기를 했다면, 이번에는 한국의 누아르에 대해 조금 더 설명함으로써, 한국 미스터리에서 반복적으로 드러나는 틀을 살펴보고자 한다.

왜 대중 콘텐츠의 영역에서 본격 미스터리는 부재하는 반면 누아르는 지속적으로 시도되는가? 미스터리 전반에 대한 대중적 선호가 부족하다고 보기에는 범죄물에 대한 창작과 소비가 결코 작지 않다. 오히려 본격 미스터리에 대한 선호가 다른 인접 장르로 굴절되거나 다른 장르적 이야기 문법으로 대체된다고 보아도 될 것이다.

사회적 문제 해결의 시뮬레이션으로서의 대중 장르는 특정한 공동체의 사회적 욕망과 마스터플롯●의 익숙함에 영향

● "특정한 문화와 개인들은 정체성, 가치관, 삶의 의미에 대한 질문에 대한 답을 구하는 과정에서 중대한 역할을 수행한다. 마스터플롯은 바로 이들에게 속해 있다고 할 수 있다. 또한 마스터플롯은 우리가 새로운 정보를 습득하는 방식에 영향을 미치기도 한다. 마스터플롯은 우리로 하여금 서사를 더 읽거나 덜 읽게 하는 요인으로 작동한다. 때로 우리는 마스터플롯에 맞추어 서사를 읽고 쓰고자 하는 무의식적인 노력을 기울이기도 한다. 마스터플롯은 여러 서사의 판본에서 되풀이해서 나타난다." H. 포터 애벗, 우찬제 외 옮김, 《서사학 강의》, 문학과지성사, 2010, 448쪽.

을 받는다. 특정한 문화권에서 반복적으로 나타나는 마스터 플롯은 한 문화권에서 살아가는 사람들의 오랜 문화적 경험과 역사적 집합 기억에 의해서 형성된 집단적인 선호를 통해서 만들어질 수밖에 없다. 한국의 경우 범죄에 대한 갈등이 구성되고 이를 해결하는 방식에서 대중의 선호가 본격 미스터리의 정적인 해결보다는 누아르와 액션으로 기울어진다는 사실은 그다지 놀랍지 않다.

한국의 누아르는 흥미로운 장르다. 절대적 인기를 누리는 대중적 장르라고 말하기는 어렵지만, 영화로 꾸준히 제작되고 있으며 관객들의 장르적 선호도 분명하다. 하지만 다른 한편으로 한국에서 누아르라는 개념은 다소 혼란스럽고 모호하다. 오늘날 한국 누아르는 할리우드의 1940~1950년대 하드보일드 탐정소설 중심의 필름 누아르의 전통보다는, 1970년대 이후의 네오누아르에 대한 선호가 압도적이다. 고전적인 하드보일드 탐정이 자기 자신과 부패한 사회를 구별함으로써 도덕적 우위에 있는 고고한 개인주의자로서의 스타일을 고수할 수 있었다면, 1970년대의 네오누아르에서는 그러한 의도적인 자기 고립은 더 이상 유용하지 않다. 개인과 사회를 구분할 수 있게 해주었던 개인주의의 태도나 스타일은 더 이상 인정받기 어려워졌고, 아메리칸 드림의 붕괴 속에서 우선 자신을 보호해줄 집단에 소속되어야 할 필요성이 커졌기 때문이다.

고전적인 하드보일드 탐정이 부도덕한 사회로부터 스스로를 격리한다면 네오누아르의 주인공은 부도덕한 세계의 최전선에 있으며 동시에 탈출을 꿈꾼다. 물론 이 탈출은 너무나

이것은 유해한 장르다

도 분에 겨운 것이며, 가정은 쉽게 가질 수 없는 꿈이다. 따라서 네오누아르의 주인공은 아버지와 아들 사이의 관계에 천착하고, 불안한 부권父權과 아들의 성장 사이에서 갱을 하나의 남성적 가족의 형태로 구축한다. 영화 〈대부〉(1972~1990) 시리즈는 1970년대 네오누아르의 대표적인 작품이다. 이후의 누아르들이 아버지와 아들 사이의 남성적 유대에 관한 이야기가 되는 전형을 제시했다. 조직은 곧 가족family이며, 주인공 마이클 코를레오네는 패밀리 사업으로부터 거리를 두고 아버지의 뜻을 따르지 않지만, 결국 이민자 가족이 뭉쳐야 하는 상황에 처하게 된다. 이러한 이야기 구조는 변형된 자경단 서사와 가족 서사의 결합으로서 마피아 조직의 이야기를 정당화한다. 이민자 가족들은 원초적인 아메리칸 드림이 그러하듯 가족을 위해서라면 총을 들고 일어선다. 과거의 애국자-자경단 서사가 이제는 가족-마피아 서사로 재구성된다.

필름 누아르가 1970년대에 부활함에 따라 나타난 흥미로운 변화는 주인공이 더 이상 고고한 개인으로서 사회로부터의 자발적인 격리가 어려워졌다는 것이다. 마이클은 아버지 비토 코를레오네에 대한 암살 미수 사건 이후 가족을 위해 조직으로 돌아와야만 한다. 1부 초반부에서 마이클은 연인인 케이에게 "케이, 그게 우리 가족이지만, 난 가족과는 달라"라고 선을 그을 정도로 가족에 대한 거부감을 드러낸다. 하지만 비토의 암살을 시도했던 솔로초 패밀리로부터 입원 중인 아버지 비토의 안전을 요청하기 위해 맥클러스키 경찰 서장을 찾아갔다가

오히려 서장에게 흠씬 두들겨 맞고는 생각이 완전히 바뀐다. 가족에 대한 거부감은 이제 부도덕하고 타락한 사회와 문제를 해결하지 못하는 공권력에 대한 혐오로 변한다. 따라서 주인공의 갈등은 자신의 폭력과 부도덕을 어떻게 정당화할 것이냐이다. 아메리칸 드림은 통용되지 않으며, 공권력은 결코 이민자들을 동등한 사회 구성원으로 여기지 않는다. 이민자의 삶은 혈연으로 묶인 가족이 똘똘 뭉쳐 스스로를 지켜내야 하는 것이다.

이러한 할리우드 네오누아르의 가족주의는 한국적인 누아르의 흥미로운 참고점이 된다. 한국 사회에서 가족의 의미는 아메리칸 드림에 기반한 이민자 가족의 것과는 다르지만 어떤 면에서는 비슷하다. 그 비슷함은 가족-자경단의 가능성에 있다. 미국의 일반적인 애국자-자경단 서사가 가족을 지키기 위해서 기꺼이 외부의 적과 싸울 수 있는 내부 결속에 기반한다면, 한국의 가족-자경단은 애국자로서의 정체성과는 거리가 멀다. 오히려 국가나 사회적 시스템으로부터 보호를 받지 못하고 국가적인 재난이나 위기에 노출된 가족들의 자기 보호에 가깝다.

영화 〈괴물〉(2006)이 보여준 것처럼 한국에서 위기에 노출된 개인이 믿을 만한 구원의 손길은 사회적 시스템이 아니라 혈연에 기반한 내집단으로, 국가와 사회 시스템이 책임지지 않는 재난 속에서 살아남기 위해 투쟁하는 가족-자경단의 모습을 그린다. 미국의 가족-자경단이 자발적인 적극성에 기인한다면, 한국의 가족-자경단에는 비자발적 적극성이 있을

이것은 유해한 장르다

따름이다.

　이러한 가족주의의 유사성과 차별성은 누아르 장르에서도 공통적으로 발견된다. 누아르의 기반이 되는 아메리칸 드림의 붕괴는 한국의 현실과는 다르지만, 아이러니하게도 한국인의 삶에서 가족이란 언제나 공권력으로부터 외면당한 사람들이 스스로를 지키기 위한 최소 공동체로서의 역할을 수행해왔다. 그리고 한국 누아르에서도 주인공이 속한 조직은 유사-가족의 한 변형이다. 최근 영화 〈길복순〉(2023, 넷플릭스)에서도 주인공 길복순은 물론이고 복순이 소속된 청부살인 업체 MK Ent에 소속된 인물들은 모두 가족과 혈연관계 때문에 업계에 뛰어들었을 뿐 아니라, 그 때문에 몰락하는 인물들이다. 〈길복순〉에서 복순과 차민규 사이의 갈등과 그 해결 방식은 오히려 부차적인 것이다.

　MK Ent의 대표인 차민규가 강조하듯 조직은 이제 가족적인 아마추어 집단이 아니라, 기업으로서 그 역할을 수행해야 한다. 사적인 감정은 오히려 휘발되어야 하지만 정작 차민규는 길복순에 대한 사적 감정에서 자유롭지 않다. 하지만 복순은 자신의 진짜 혈연을 지키기 위해 조직과의 대결을 불사한다. 유사 가족의 규율로부터 벗어나 자유를 찾는 과정에서 진짜 가족만이 그 탈출구가 되어줄 수 있다. 이 영화는 아버지의 학대로 킬러가 된 싱글맘 복순이 중학생 딸인 재영을 이해하지 못했지만 서로의 존재를 이해하고 화해하는 모녀의 서사를 보여준다.

남성 멜로드라마가 된 한국적 누아르
: 〈무간도〉와 〈신세계〉

네오누아르가 변형된 가족주의 형태로 한국 누아르에 영향을 주었다면, 그보다 더 강한 영향력을 행사한 것은 애초에 누아르라고 불러야 할지 다소 모호한 '홍콩 누아르'다. 홍콩 누아르에 대한 인식은 한국에서의 누아르 장르에 대한 개념적 혼란을 대변하고 있다. 특히 홍콩 누아르의 대표작인 〈영웅본색〉(1986)은 남성들 간의 의리와 형제애를 내세움으로써 비정한 범죄 세계에 몸담은 주인공 일행을 우상화한다. 이는 클래식한 누아르는 물론 네오누아르라고 부르기에도 부적절한데, 이 홍콩 누아르의 주인공들은 결코 정당화할 수 없는 범죄와 폭력까지 눈물겹게 승화시켜버린다. 갱스터 무비의 관점에서 보아도 주인공에 대한 절대적인 긍정성을 비장하게 그려내는 데 초점이 맞춰져 있다.

인기가 시들해진 홍콩 누아르를 되살려낸 작품으로 언급되는 〈무간도〉(2002)는 누아르의 스타일과 주인공의 내적 갈등을 가장 효과적으로 보여준 홍콩 누아르의 대표작이다. 이 작품을 통해서 기존의 홍콩 누아르 역시 할리우드 누아르와 연결되는 것처럼 보인다. 소재 자체는 결코 새롭다고 할 수 없지만, 〈무간도〉는 경찰과 갱 조직에 숨어든 스파이들이 겪는 정체성의 혼란을 내적 갈등으로 그려낼 뿐 아니라, 누아르 스타일로 승화시킨다. 진영인과 유건명, 두 주인공은 서로를 통해서만 자신을 이해할 수 있다. 역설적으로 적과 형제는 동일

이것은 유해한 장르다

시된다. 이러한 적대적 관계에 놓인 두 남성 사이에서 발생하는 동일시와 자기정체성의 확보는 할리우드 누아르에 비해 훨씬 강력한 정서적 과잉을 발생시킨다. 물론 이러한 정서적 과잉은 〈영웅본색〉에서 보여주는 것과 같은 결이다.

좀 더 깊이 들어가보면 한국에서 누아르 장르는 기존 여성의 역할을 브로맨스가 대신할 뿐 기본적으로 멜로드라마의 구도를 취한다. 멜로드라마가 그러하듯이 주인공을 의도적으로 불합리한 상황에 빠뜨리고, 비약적이고 감정적인 선택을 하도록 몰아간다. 주인공은 주로 가족을 잃거나 경제적으로 독립할 수 없는 의존적 상황에 처해 있다. 그로 인해 범죄 조직에 들어가거나, 반대로 경찰의 끄나풀이 되어 스파이 임무를 수행한다. 누아르물은 이런 주인공의 성공 지향적 욕망을 환기하면서 동시에 자유롭지 않은 그들의 처지를 주목한다. 조직 내부의 남성 파트너는 멜로드라마에서의 이성 파트너와 유사한 역할을 한다. 그들은 주인공의 내적 결핍과 갈등, 억압적 상황과 불평등한 사회적 처지에 공감하고 때로 위로한다. 하지만 여성적 멜로드라마가 이성애적 사랑의 완성을 통해서 신분 상승을 이루는 것과 달리 누아르의 주인공은 언제나 양자택일의 상황에 놓인다. 배신하거나 배신당하거나. 배신을 하느니 차라리 배신당함으로써 자신의 처지를 정당화하거나 실패를 미학화한다.

영화 〈신세계〉(2013)는 그런 의미에서 〈무간도〉와 소재는 흡사하지만 훨씬 더 한국적인 남성 멜로드라마의 논리에 충실하다. 이자성과 정청은 적과 동지라는 이분법을 초월하는 '브

라더'로서의 형제애를 통해서 갈등을 극복한다. "만에 하나… 천만분에 하나라도 나가 살면 느 어뜩할라고 그냐… 니 나 감 당할 수 있겄냐…?" 일부러 자신의 호흡기를 떼어내면서 뱉는 정청의 이 말은 이자성에게 결단을 촉구할 뿐만 아니라, 이자 성을 용서하는 눈물겨운 형제애의 팡파르 같은 대사다. 이자 성은 브라더를 위해서, 그에게 위임받은 형제애의 힘으로 골 드문 그룹을 통째로 집어삼키고, 경찰 쪽에서 자신의 목줄을 쥐고 있던 강형철까지 정리함으로써, 독립적인 자기정체성을 획득하는 데 성공한다. 중요한 것은 이자성의 눈물겨운 자기 정체성의 발견 서사는 남성들만의 끈끈한 연대, 즉 남성 동성 사회성homosociality의 논리 속에서만 성립한다는 사실이다.

표면적인 갈등보다 그러한 갈등 자체를 유통할 수 있는 암묵적인 구조와 커뮤니케이션이 중요하다. 봉합 가능한 남 성 간의 갈등은 일종의 연출된 내전內戰이며, 그 결과로서 사회 적 부정성을 정화하거나 극복한다. 남성적 연대는 상징적 형 제관계를 통해서 유지된다. 일반적으로 누아르는 주인공의 내 적 갈등을 극대화하지만, 그 갈등이 남성 주인공의 정체성 파 탄이나 실패로 끝나지 않는다는 점이 중요하다. 남성적 연대 의 내재적 붕괴와 균열을 개인적 영웅성, 희생으로 극복하거 나 구원하기 때문이다. 누아르 주인공의 내적 갈등은 연출된 허구적 갈등임이 분명해지고, 설령 형제처럼 가까운 적을 죽 인다고 하더라도 남성적 세계 자체를 파괴하지는 않는다.

이를 위해서 한국 누아르의 경우 동성사회성은 적과의 갈 등을 형제애로 둔갑시킨다. '믿을 수 있는 호적수', '누구보다

이것은 유해한 장르다

나를 잘 아는 적'이라는 개념은 적과 형제 사이의 짝패 관계를 구성하며 더 나은 남성성을 변증법적으로 구성한다. 이때의 변증법이란 일반적으로는 표현될 수 없는 남성적 '부정성'을 드러내고 극복함으로써 '정상적 남성'을 추출하는 과정이 된다. 이중 스파이를 소재로 하는 첩보물에서도 그렇지만 진정한 의미에서 교환되고 밀매되는 것은 비밀스러운 정보가 아니라, 주인공의 정체성 자체다. 누아르의 주인공은 밀거래 과정에서, 자신의 형제 혹은 짝패(정체성의 일부)를 제거함으로써만 진정으로 자신이 누구인지를 알게 된다.

누아르 장르는 남성적 정체성에 관한 비밀스러운 거래이며, 자기 내부의 예외적 정체성을 제거해야만 정상성을 복원할 수 있는 내면적 극복이다.

일반적인 멜로드라마와 구별하여 남성 멜로드라마로서의 누아르는 이러한 장르에 필요한 도덕적 구분을 다소 모호한 것으로 만들면서, 감정적 과잉을 남성 특유의 정서적 동일시로 대체한다. 불확실한 도덕적 정체성을 주인공의 내적 갈등으로 정당화한다. 그들이 받아들여야 하는 최종적인 결말에서 감정은 단순히 신파나 눈물, 희생의 정서가 아니라 의리와 형제애, 더 나아가 포괄적인 동성사회성으로 과잉 정당화된다. 그들의 동성사회성은 남성적 공동체를 유지하기 위한 판타지를 형성한다. 그들을 위협하는 공권력은 사회화되지 않는 남성들을 처벌하는 상징적인 아버지의 부당한 폭력이다. 남성 조직은 공적 영역의 개입에 대해 사적 영역으로서 문제를 해결하는 데 집착한다. 공권력의 개입 자체를 배신으로 받아들

이며, 의리와 형제애의 논리로 처벌한다.

본격 미스터리와 멜로드라마의 강한 결합
: 〈비밀의 숲〉

한국적 누아르를 남성 멜로드라마로 읽어낼 경우, 이 장르가 대중적인 성공을 거두는 이유를 어느 정도 납득할 수 있다. 한국적 마스터플롯, 한국인이 가장 선호하는 이야기 양식은 누가 뭐라 해도 멜로드라마다. 흔히 로맨스와 멜로드라마를 혼동하는데 멜로드라마는 소위 '신파'로 대변되는 눈물겨운 이야기를 설명하기 위한 개념이다. 개연성보다는 고유의 클리셰를 통해서 대중적으로 폭넓게 받아들여진다. 인물들은 사회적 억압이나 가족 내에서의 소외 등 문제적인 상황에 놓여 있으며, 이를 극복하는 과정에서 사회적 갈등을 조정하고 절충적으로나마 문제를 봉합한다. 실상 멜로드라마에서 남녀 주인공의 애정 관계는 이 과정을 초점화하는 플롯에 불과하다.

　　단순하게 생각할 경우 멜로드라마는 본격 미스터리의 적敵이다. 멜로드라마는 그 특유의 뭉툭한 개연성과 표현의 과장성, 그리고 감정적 과잉을 매개로 다소 비약적인 결말로 문제를 해결한다. 이러한 경향이 일반적인 멜로드라마의 진정성까지 무너뜨리면 우리는 그 허술한 과장성 때문에 '막장드라마'라고 부른다. 반면 본격 미스터리는 감정보다는 이성과 합리적이고 논리적인 판단에 의존하며, 탐정은 단순히 범인을 밝

혀내거나 트릭을 파헤치는 것만이 아니라 세계에 대한 이해의 가능성을 문제 해결의 방식으로 제안하는 존재여야 한다. 멜로드라마는 이러한 탐정의 역할뿐만 아니라 이성과 합리적 이해의 차원을 감정 과잉의 차원으로 치환한다. 따라서 본격 미스터리에 멜로드라마가 발붙일 여지는 없어 보인다. 하지만 실제로 그럴까?

tvN에서 방영한 드라마 〈비밀의 숲〉(2016)을 생각해보자. 이 드라마는 주인공 황시목이 박무성이 죽은 사건 현장을 검증하는 장면으로 시작한다. 본격 미스터리의 모양새를 갖춘 것이다. 이후 드라마의 메인 플롯은 박무성 살인사건의 범인을 추적하는 것처럼 보인다. 3회까지는 '하우더닛'의 문제를 해결하고 이후 '후더닛'을 추궁하는 방식으로 전개된다. 무엇보다도 미스터리의 탐정 역할을 맡고 있는 황시목은 전두엽 절제 수술로 인해 감정을 온전히 느끼거나 표현하지 못하는 인물로, 사건을 추리하기 위한 이성의 활용에만 특성화되어 있다는 점에서 본격 미스터리에 가장 적합한 캐릭터이기도 하다. 그러나 드라마의 최종 국면에 이르면 사실상 극의 전개나 이야기의 주제의식을 끌고 가는 것은 황시목이 아니라 모든 범죄를 기획한 이창준이라는 사실이 드러난다. 황시목의 모든 수사 과정 또한 이창준의 의도대로 짜인 체스판 위의 움직임이었음이 밝혀지면서 드라마는 본격 미스터리에서 급격하게 멜로드라마로 전환된다.

〈비밀의 숲〉은 이야기가 진행될수록 박무성 살인사건이라는 미스터리의 대상은 후경화되고, 정경유착 등 권력형 비

리에 대한 사회적 고발이 전경화되었다. 황시목이 이창준을 박무성 사건의 배후로 의심하는 과정에서 그의 뒷배가 되어주는 한조그룹 회장 이윤범이 부각되기 시작한다. 결과적으로 황시목이 밝혀낸 박무성 살해범 윤세원 역시 사회적 부패 세력에 희생된 사람에 불과하며, 진정한 흑막인 한조그룹과 회장 이윤범을 처벌하기 위해 이창준이 황시목을 끌어들인 것임이 밝혀진다. 그들을 고발하기 위해 이창준은 자신을 희생하는 방식을 택했던 것이다. 육성으로 들려주는 이창준의 유서, 마지막 황시목과의 대치 장면에서 감정적인 고백과 함께 투신 자살하는 이창준의 모습은 사회파 미스터리 이상의 감정적 과잉으로 시청자를 유도한다. 전체 서사를 이끌어가는 인물로서의 이창준에 대한 감정적 동일시가 결말을 지배하게 된다.

'와이더닛'을 설명하는 것이 최근 미스터리의 주류 경향이라고 본다면, 한국의 미스터리는 이에 대한 응답으로 멜로드라마를 끌어들이는 것이라고 할 수 있다. 〈비밀의 숲〉은 이창준의 동기를 설명하고 그의 자살과 그에 대한 멜로드라마적인 묘사로 마지막 회를 거의 활용한다. 황시목이 시사 프로그램에 출연해 이창준의 범죄를 정당화해서는 안 된다고 말하지만, 멜로드라마적 결말은 이창준의 비장한 결단 쪽에 무게중심이 있는 것처럼 보인다. 그것은 남해지검으로 발령난 황시목이 라디오에서 흘러나오는 '동백 아가씨'를 들으면서 8년 전처음 보았던 부장검사 시절의 이창준을 회상하는 장면에서 정점을 찍는다. 국가소송 공판에서 이창준은 올바른 검사의 표본으로 묘사되고 황시목은 그를 자신의 롤모델로 삼게 된다.

이것은 유해한 장르다

법정에서 이창준은 법의 판결이 인간적인 감정까지 대신할 수 없음을 분명히 하면서 이렇게 말한다. "마지막으로 복권은 가능하나 교권은 거부당하신 시인께 이 법정을 대신해서 동시대인으로서, 인생의 후배로서 감사와 사과의 말씀을 함께 전합니다." 이러한 감정적 보상에 대한 언급이야말로 이 드라마가 지향하는 장르적 방향성을 선명하게 보여준다. 이러한 결말에서 방점을 찍듯이 드라마는 본격 미스터리에서 멜로드라마로 기울어진다.

이 드라마는 미스터리와 멜로드라마가 결합되었을 때 이야기의 힘이 더 세진다는 것을 보여주는 사례다. 멜로드라마가 전가의 보도처럼 활용되는 것은 문제이지만 독자와 시청자들은 범인과 그 트릭보다도 그 범죄에 얽힌 '사연'에 훨씬 더 매력을 느낀다. 두 장르의 장점을 효과적으로 결합했을 때 어떤 시너지를 발휘하는지 보여주는 사례다.

장르를 효과적으로 혼합하는 방식 중 최근에 흥미로운 사례를 발견했다. 일본에서 유명한 게임 〈페이트: 스테이 나이트〉(2003)의 세계관 확장에 따라 나온 스핀오프 소설 〈로드 엘멜로이 2세의 사건부〉(2014~2019)는 판타지와 미스터리의 혼합 장르를 표방하고 있다. 주인공 엘멜로이 2세는 '시계탑'이라 불리는 마술사 교육기관의 현대 마술학과 교수로, 마술사로서는 삼류이지만 마법의 신비를 이성과 논리의 차원으로 접근하여 해석하는 탐정으로서의 역할을 인정받고 있다. 그는 노골적으로 마술사들의 세계에서 범죄가 발생했을 때, '후더닛'과 '하우더닛'을 고민하는 것은 무의미함을 역설한다. 일반

인의 감수성에서 보자면 마술사는 자기 이익을 위해 살인을 저지를 수 있는 잠재적 범죄자이며, 동시에 마술이라는 수단에 의해서 모든 트릭은 초자연적으로 발생할 수 있다. 따라서 모든 현장검증과 사정 청취는 결국 마법에 의한 살인이라는 오컬트적 현상의 '사연'을 파헤치고 그 '동기'를 이해하기 위한 해석적 과정일 뿐이다.

이 작품은 어떻게 보면 오늘날의 미스터리가 도달할 수 있는 한 가지 효과적인 장르적 절충이다. '후더닛'과 '하우더닛'에 집착하는 본격 미스터리를 벗어나는 것처럼 보이지만, 실제로는 '와이더닛'을 중심축에 두고 사유할 때 '후더닛'과 '하우더닛'은 자연스럽게 해소된다. 또한 '와이더닛'이 손쉬운 멜로드라마로 귀결되지 않는다는 점도 매력적이다. 다소 제한적이지만 마술사의 세계라는 공동체 내부의 사회적 증상으로서 '와이더닛'에 대한 응답을 본격 미스터리처럼 착실하게 제시하는 사례다. 여기서 사연은 개인의 감정적 과잉으로 승화되지 않으며, 마법사 세계와 그들의 친족관계 속에서 발생하는 공통의 문제와 심리적 증상을 다루고 있다.

미궁 속의 범죄심리학
: 〈한니발〉 시리즈

오늘날 범죄심리는 매우 복잡하고 해석적인 한계가 있음에도 불구하고 대중적으로 열렬히 소비되고 있는 이야기 장르의

이것은 유해한 장르다

한 축이다. 무엇보다도 이 영역은 범죄자의 심리를 병리화하는 데 집중한다. 정신적 문제를 앓고 있는 특정한 유형의 사람들이야말로 모든 범죄의 원흉이라는 논리다. 소위 사이코패스 캐릭터의 등장은 불가해한 범죄심리에 있어서 전가의 보도처럼 활용되는 중이다. 범죄자는 이제 비인간화되거나 악마화된다. 그 결과 도저히 도덕적으로 용인할 수 없는 강력 범죄에서 복잡한 '사연'의 세계는 범죄심리의 미궁으로 환원된다.

사이코패스라는 개념 자체가 북미의 강력 범죄에서 탄생한 특정한 인물 유형임은 종종 간과된다. 연쇄살인마의 존재가 본격적으로 대중적 미스터리의 장에 들어오기 시작한 것은 실제로 미국에서 연쇄살인마들이 주목받은 1960~1980년대의 시대적 분위기를 반영한다. 주로 1970년대 후반에서 1980년대에 다수가 나타났으며, 이는 1970년대 급격한 인플레이션과 중산층 가정의 경제적 위기에 기인한다. 특히 1980년대는 대중문화가 급격하게 꽃피던 시기인 동시에, 중산층 가족이 붕괴하고 국가가 외부의 위협에 노출되면서 미국인들의 불안이 커지던 시기다. 연쇄살인마들이 평소에는 아무렇지도 않게 대화를 나누던 평범한 이웃일 수 있다는 사실, 아무런 거부감도 없이 우리 가족과 어울릴 수 있는 존재라는 사실은 가족 중심적 미국의 안정성에 균열을 일으켰다. 집은 더이상 안전한 안식처일 수 없으며, 연쇄살인마는 이러한 불안을 외부로 투사하는 직접적인 실체가 된다. 연쇄살인은 이제 범죄가 자신과 무관한 일이 아니라는 불안을 키웠다.

연쇄살인마에 대한 이해는 범죄가 그들의 정신병리학적

성격과 관련되어 있으며, 단순한 정신병이 아니라는 점에서 그들의 성장 환경과 내재적인 폭력성에 주목하게 했다. 실제로 체포된 연쇄살인마들의 공통된 특징은 유년기의 학대나 전쟁 경험, 가족과의 특수한 관계성, 성적 억압과 소외, 신체적 열등감 등으로 집약된다. 이러한 특징은 정상적인 사회화 과정을 거치기 어려운 개인적 소외를 야기하며, 그 억눌린 심리와 정서는 반드시 분출된다는 사실이다. 로버트 K. 레슬러Robert K. Ressler(1937~2013)와 같은 프로파일러의 등장은 '연쇄살인범'이라는 용어를 탄생시켰으며, 범죄인 성격 조사 프로젝트 Criminal Personal Research Projec와 같은 범죄행동에 대한 분석이 개발되면서 프로파일링에 대한 적용 역시 넓어지게 된다.

북미 지역의 특정한 프로파일링에 의해서 구성된 연쇄살인마들의 공통적인 캐릭터가 많은 작품들에서 나타나기 시작했다. 무엇보다 연쇄살인범은 주로 성적으로 억압된 남성이며, 강박증과 도착증이 있으며, 성적 욕망을 정상적인 방식으로 해소하거나 만족감을 느끼지 못하는 인물로 표현되었다. 정신분석학에서 언급하는 오이디푸스 콤플렉스를 극복하지 못했거나 사회화 과정을 통한 보편적인 대타자를 발견하지 못함으로써, 폐쇄적인 리비도 고착이나 충동적인 발산, 폭력성으로의 전환 등이 발생한다. 성적 욕망이 일종의 지배욕과 소유욕, 강력한 도착으로서의 페티시즘 등으로 쉽게 굴절된다.

연쇄살인마에 관한 미스터리는 그들에 대한 정신병리학적 이해가 중심을 이루기도 한다. 트루먼 카포티의《인 콜드 블러드》(1966) 이후 살인마에게도 내면이 있다는 사실, 그것이

이것은 유해한 장르다

위험하면서도 매혹적인 인간적 공감을 불러일으킬 수 있다는 사실이 주목받았다. 프로파일링은 범인을 추적하기 위한 일종의 심리적 흔적들을 분석하는 기술이며, 연쇄살인마들에게서 나타나는 공통적 특징에 근거하여 발달하기 시작했다.

프로파일링이 범죄심리학에 기반하고 있다면, 정신분석과 상담 분석의 영역은 일반 심리학이 아닌 정신분석학적 기술에 의거해 범인의 무의식을 이해하고자 한다. 하지만 일반적인 상담 분석의 병리적 치료 효과는 확신하기 어려우며, 그것이 대화의 과정임에 주목할 필요가 있다. 영화 〈더 셀〉(2000)에서처럼 연쇄살인마의 무의식적 세계는 이해할 수 없는 초현실주의적 그림에 비교되며, 그것을 들여다보는 사람마저 위협하는 불가해한 폭력성으로 그려진다. 혹은 〈아이덴티티〉(2003)에서처럼 연쇄살인마의 다중인격이나 인격 장애가 내적인 대화나 연극으로 표현되기도 한다.

토머스 해리스의 '한니발 시리즈' 4부작은 연쇄살인마를 다룬 소설로, 한니발 렉터는 식인 연쇄살인마의 대명사가 되었다. 한니발 렉터라는 캐릭터가 독자나 관객에게 미치는 영향은 결코 단순하지 않다. 우리는 단순히 그를 두려워하거나 역겨워하는 것이 아니라, 그 입체적인 성격에 놀라고 매력을 느끼고, 심지어 매혹되기도 한다. 이러한 매혹적인 연쇄살인마의 이미지는 대중적으로 미화되며 은연중에 익숙해진다. 과거 미스터리가 수색하고 포착해낸 범죄자의 신원과 정체성에 대한 집착은 연쇄살인마를 밝혀내기 위한 수많은 범죄 관련 논리들을 발전시켰다. 그럼에도 불구하고 한니발 렉터 같은

인물들은 이성적 논리와 시스템에 포섭되지 않는 불가해한 자신의 욕망을 분명하게 알고 있으며 누구에게도 그것을 양보하지 않는다는 점에서, 그는 문명화된 야만인이며, 현대인의 문명화 자체를 조롱하며 비웃는 인물이다.

한니발 렉터를 단순한 살인 중독자로 이해하는 것은 흥미롭지 않다. 그는 기존의 여성 혐오적 연쇄살인마들과 다르며 아무나 죽이거나 먹지 않는다. 주변의 인물들을 냉철하게 관찰하고 판단하며, 필요하다면 죽이지 않고 끝까지 어울린다. 주변 사람들은 한니발의 교양과 학식, 말솜씨에 이끌리며 그 직업적 권위에 의존해 실제로 그에게 상담을 받거나 그의 조언을 따른다. 그들은 한니발의 절대적인 영향력에 지배되거나, 혹은 파괴되거나, 괴물이 된다. 한니발 렉터가 정신분석가라는 사실은 그 자체로 현대 사회의 외설적인 성격을 보여준다. 연쇄살인마가 다른 사람들의 상담사이자 대타자가 될 수 있다는 사실은 상징적이다. 한니발은 모든 현대인이 일종의 억압된 현실 속에서 병리적 상황에 놓여 있다는 사실, 조금만 자극해도 욕망을 위해 사회적 규율을 위반할 것이라는 사실을 알고 유도하는 상담사다. 한니발은 현대 사회의 야만성과 기만을 폭로하며, 기존의 지식 담론을 전유한다.

심리학과 정신분석이 아니라 뇌과학 기반의 정신의학과 유전자 중심의 정신병리학은 연쇄살인마에 대한 이해를 전혀 다른 방식으로 풀어나간다. 앞선 연쇄살인마들은 어떠한 경우에도 사회적 차원에서 화합하기 어려운 근본적인 적대敵對로 존재한다. 하지만 그것은 선악의 기준을 따르는 것이 아니라

이것은 유해한 장르다

철저하게 인간화된 근대 사회의 병리학적 기준을 따른다. 그들의 범죄와 병리성은 사회구조적 차원의 뿌리 깊은 그림자와 무관하지 않다. 그러나 사이코패스라는 개념이 미스터리와 범죄 문학에 발생하면서부터 이제 끔찍한 살인마에 대한 의미화의 가능성은 상당 부분 사라지고 말았다.

사이코패스에 대한 이해는 범죄자의 정체성을 비인간화하며, 불가해한 것으로 물화한다. 사이코패스는 병리적 존재라기보다는 정상화할 수 없는 인간 내부의 비인간성처럼 취급된다. 이러한 이해는 미스터리에서 연쇄살인마에게 엄청난 특권을 제공할 뿐 아니라, 미스터리의 장르적 이해와 결론의 의미를 심각하게 제한한다. 아이러니하지만 미스터리는 어떤 경우에도 탐정이 아니라 범죄자에서 출발하는 장르이며, 그 결말은 범죄가 초래하는 사회적 의미를 함축할 수밖에 없다.

사이코패스 연쇄살인마의 심리를 미스터리에 도입하는 이유는 간단하다. 미스터리 특유의 '와이더닛'을 만들어내는 데 있어서 멜로드라마적인 '사연'을 제외하고 이보다 선명한 논리는 없기 때문이다. 발달한 범죄심리학의 언어를 빌리고 그것을 효과적으로 독자들에게 전달하는 것만으로도 범죄의 동기는 해결될 뿐 아니라, 범죄자에게 서사를 부여함으로써 범죄를 정당화한다는 혐의를 추궁당할 이유도 없어진다. 어찌 보면 사이코패스 범죄자야말로 가장 탁월한 오늘날의 미스터리적 '사연'인 셈이다. 그러나 멜로드라마의 사연만큼이나 범죄심리의 정신병리학적 응답 역시 너무 손쉬운 답변처럼 보인다면 과장일까?

한국 미스터리들이 봉착한 어려움은 멜로드라마와 범죄 심리라는 편리한 두 갈림길 사이에서 '와이더닛'의 장르적 물음을 다른 장르적 문법에 손쉽게 위임해버렸기 때문에 발생한 것일지도 모른다. 감히 말하자면 한국의 미스터리는 사연의 세계에 더욱 천착할 필요가 있다. 물론 멜로드라마와 범죄심리는 미스터리의 동료이지 적이 아니다. 그러나 동료들에게 지나치게 의존하게 된다면 미스터리 장르가 가져야 하는 특유의 추리의 세계는 지나치게 얄팍해진다. 범죄자는 결국 감정적 사연에 호소하거나 스스로 통제할 수 없는 병리적 증상 혹은 심리적 미궁으로 도망칠 뿐이다. 그렇다면 미스터리가 새롭게 발견하고 재구성해야만 하는 '사연'의 세계는 감정적 과잉에 의존하는 것도 아니고, 마치 범죄자에 대한 운명론을 수용하는 것 같은 범죄심리에 지배될 필요도 없어야 한다.

나는 멜로드라마나 범죄심리를 적절하게 활용하면서도 자기만의 장르적 세계를 그려내는 미스터리적 사연에 대한 발견을 강조하고 싶다. 결국 인간에 대한 이해는 미스터리 특유의 이해를 내포하는 것이다. 범죄를 저지르는 인간 존재를 정당화하는 것도 아니고 결정론적으로 바라보는 것도 아닌 지점에서 미스터리는 여전히 사회적 존재로서의 인간에 대한 이해를 담보하는 장르다. 개인화된 범죄가 아니라 사회화된 범죄, 사연에 있어서도 결코 개인의 감정이 아니라 사회화된 억압과 소외를 다룰 수 있을 때 미스터리의 사연은 비로소 생명을 얻는다. 사회적 증상으로서의 범죄자에 대한 미스터리 특유의 논리적 사연이 더해질 때, 비로소 한국의 본격 미스터리는 대

이것은 유해한 장르다

중적 설득력을 확보할 수 있을 것이다. 따라서 인간에 대한 미스터리적 이해라 함은 결국 미스터리가 사회적 장르로 되돌아가길 바라는 요청이기도 하다.

거의 모든
수수께끼로서의
미스터리

❶ 초자연적 현상을 다루는 미스터리: 오컬트

악마를 통해 인간 정신의 취약함을 드러내다

: 〈엑소시스트〉

많은 사람이 오해하기 쉽지만 사실 오컬트는 공포(호러) 장르가 아니다. 물론 오컬트가 공포물의 연출기법을 빌려오기도 하고, 공포물이 오컬트적인 소재를 활용하는 경우도 많다. 두 장르가 일부 관습이나 도상의 차원에서 유사한 점이 많고 실제로 공유하는 요소도 많기 때문이다. 메인 장르와 서브 장르가 어떻게 결합하느냐에 따라 오컬트적인 공포물이 되는가 하면, 공포를 적절히 활용한 오컬트 장르가 될 수도 있다. 관객이 보기에는 그 둘의 차이가 별거 아닐 수 있지만, 사실은 굉장히 다른 이야기다.

일반적으로 오컬트보다 공포물을 더 상위 장르로 보는 이유는 오컬트에서 공포 요소는 필연적이지만, 공포물에서는 오컬트가 필연적이지 않기 때문이다. 예를 들어 영화 〈엑소시스트〉(1973)는 명백한 오컬트-공포물이지만, 〈13일의 금요일〉(1980)은 오컬트적 요소가 일부 들어 있을 뿐 결코 오컬트라고 부를 수 없는 슬래셔 공포물이다.

여기에 하위 장르로서의 오컬트의 특수성이 있다. 오컬

이것은 유해한 장르다

트는 공포물과 도상적인 측면을 공유하는 경우가 많기 때문에 시각적으로나 소재의 차원에서 공포물로 인식된다. 그러나 이야기 공식이나 문법에 있어서는 일반적인 공포물의 전개 방식을 따르지 않으며, 공포의 문제를 해결하는 데 좀 더 본격적이고 진지한 방법을 활용한다. 문제의 발생과 그것을 해결하는 방식에서 오컬트는 공포물의 하위 장르에 속하면서도 미스터리의 인접 장르가 된다. 장르의 관습과 도상은 완전히 다르지만 이야기의 공식이나 문법이 미스터리와 닮아 있기 때문이다. 단순하게 표현하자면 오컬트는 공포스러운 미스터리라고 말할 수 있다.

오컬트는 신화, 전설, 민담 및 문헌으로 전승되는 영적 현상을 탐구하고, 거기에 어떤 원리가 있다고 믿으며 그러한 원리를 이용하려는 시도를 포괄적으로 이르는 말이다. 오늘날 이러한 믿음은 비과학적인 미신이나 음모론으로 여겨지지만, 단순히 신화와 민담에 그치지 않고 새로운 형태의 초자연적 이야기를 현대적으로 재구성한다. 이때 신비와 초자연성은 과학과 이성의 대립항이라기보다는, 여전히 존재하는 인간 정신의 취약성과 인지의 한계를 드러내는 중요한 매개물이다. 미스터리에서 범죄를 사회에 대한 위협이나 내재적인 적대로 다루고자 하는 시도와 마찬가지로, 오컬트는 온전히 설명할 수 없는 인간 이성 바깥의 영역이 결코 해소되거나 제거할 수 없는 인간 문명의 이면임을 강조하는 장르다.

현대적인 공포물은 오컬트와 밀접하게 연결되어 있지만, 앞서 말한 것처럼 오컬트에 근거하지 않는 경우가 많기에 오

컬트는 공포물의 하위 장르에 속한다고 말하는 것이 더 정확하다. 특히 오늘날에는 민간신앙이나 속신俗信, 도시 괴담의 영역에서 특정한 법칙성이나 인과관계가 명확하게 드러날 경우, 우리는 그러한 서사적 논리를 오컬트적이라고 말한다. 오컬트의 핵심은 단순히 이야기 소재의 초자연성이 아니라, 그러한 초자연성을 특유의 방식으로 설명하는 서사 논리에 있다. 이야기의 논리를 갖추기 위해 오컬트 장르가 흔히 소재로 삼는 것은 종교적-초자연적-신비적 차원에서 발생하는 온갖 종류의 마귀들림-귀신들림 현상이다. 이러한 현상은 해결 불가능한 것이 아니라 주인공이 풀어나가야 할 과제로 제시된다. 문제를 해결하는 과정에서 각종 주술적 수수께끼가 등장하는데, 특정한 초자연적 신비 현상을 풀기 위해서는 다양한 종교적 지식이 활용된다. 오컬트 현상이 발생하는 문화권과 종교적 배경에 따라 그 신비를 풀어나가는 데 요구되는 종교 지식의 영역도 달라질 수밖에 없다.

민간 기층의 이야기에서 발달한 장르문학으로서의 오컬트가 여타 공포물과 구별되는 지점은 초자연적인 현상에 대해 미스터리 장르처럼 퍼즐 맞추기식 문제 제시와 해결의 과정으로 풀어나간다는 점이다. 대부분의 오컬트 장르에서는 미스터리의 탐정 역할에 해당하는 엑소시스트exorcist, 즉 퇴마사가 등장해 문제를 해결한다. 그들은 주술적인 사건이 벌어진 현장을 검토하고, 그 안에서 다양한 단서를 수집하면서 사건의 원인과 범인을 추리해나간다.

원래 기독교의 퇴마의식을 수행하는 퇴마사 이야기는

포괄적으로 엑소시즘의 관습 안에 있다. 영화 〈엑소시스트〉(1973)의 인물 구도는 전형적인 오컬트 장르 관습을 만들었다. 악마에 부마付魔된 소녀와, 악마를 퇴치하고자 하는 두 명의 신부가 등장한다. 나이 많은 신부(메린)와 젊은 신부(카라스)다. 문제를 해결하고자 하는 퇴마사들 역시 악마에 의해 위해를 당하는 것은 물론 귀신들림과 목숨을 잃을 위험에 처하지만, 결국 희생까지 감내하며 퇴마에 성공한다. 이 과정에서 신부들은 끊임없이 소녀의 몸을 빌려 그들을 희롱하는 악마와의 대화를 시도한다. 이는 일종의 심문 과정에 가까운 것으로 감히 인간의 힘으로는 감당할 수 없는 악의 존재에 대한 이성적 추리의 시도이기도 하다.

여기서 오컬트의 문제 해결 방식은 공포물과 미스터리의 중간 정도에 위치한다. 공포물에서 수세에 몰린 주인공이 수동적으로 대응하는 것과 다르며, 미스터리에서 뛰어난 추리로 범인을 제압하는 것과도 다르다. 미스터리의 목적이 법과 이성이라는 근대적 수단을 통해서 사회적 혼란을 제거하고 질서를 회복하는 것이라면, 오컬트는 이성의 승리를 장담하지 않는다. 오히려 오컬트의 해결 방식은 절충적이며, 어쩌면 탐정보다도 더욱 전문적인 해결 방식을 선호한다. 오컬트의 대결 상대인 초자연적 신비는 도저히 극복할 수 없는 존재처럼 그려지지만, 엑소시즘이라는 특수한 대응 방식을 통해서 일정 부분 해결되며 불완전하지만 일상의 질서를 회복한다. 다만 이때의 전문성이란 탐정의 이성적 능력만으로는 충분하지 않으며, 고도의 정신적 능력과 이타적 태도를 요구한다. 카라스

신부의 희생은 타인이 쉽게 흉내낼 수 없는 종교적 전문성의 영역으로, 탐정의 능력보다 훨씬 특수하고 도덕적인 것이다.

퇴마사는 이성의 화신인 탐정이 발휘하는 추리의 힘을, 정신과 관련된 심층의 영역으로, 이성만으로는 설명할 수 없는 인간 정신의 복잡성으로 가져간다. 어떤 면에서는 정신분석가의 역할에 상응하는 것이기도 하다. 카라스 신부가 귀신들린 소녀 리건이 어디에 있는지를 묻자 악마는 이렇게 대답한다. "이 안에, 우리와 함께." 이 말은 엑소시즘과 관련된 정신분석학적 이해를 제공한다. 오컬트에서 부마 현상은 정신적으로 취약한 사람에게 찾아오며, 죄의식과 과거의 트라우마로 인한 심리적 공백을 파고든다. 엑소시즘의 핵심은 '귀신들림' 현상을 설명하는 논리가 신비 철학과 초자연성에 근거하는 것이 아니라, 현실의 구체적인 인간적 갈등을 포착하는 것이어야 한다. 오컬트는 설명할 수 없는 초자연적인 악을 통해 인간 정신의 취약함을 드러내는 장르이기 때문이다.

이런 측면에서 오컬트는 미스터리 장르처럼 사회학적이지는 않지만, 정신분석학적 차원에서 미스터리의 동기를 구성하기에 충분한 장르다. 다만 범인의 정체와 그 힘, 범죄 방식의 초자연적 성격 때문에 미스터리와 다른 장르인 것처럼 보일 뿐이다. 근대화 및 도시화와 함께 성장한 탐정이 도시의 타락과 범죄의 반사회성을 드러내는 역할을 수행하는 반면에, 퇴마사는 근대화에도 불구하고 여전히 존재하며 작동하는 전근대성과 통제할 수 없는 예외성을 다룬다. 감히 말하자면 오컬트는 미스터리의 그림자이며, 두 장르는 근대화 과정에서 탄

이것은 유해한 장르다

생한 장르적 이야기 문법의 동전의 양면이다. 근대인의 합리적 이성만으로는 설명할 수 없는 전근대적 영역에 대한 추리 과정이기 때문이다. 〈엑소시스트〉가 오컬트의 관습과 도상을 보여준 상징적인 영화라면, 〈엑소시스트〉 이후의 오컬트 장르는 이야기 문법과 공식을 더욱 구체화하고 갱신해나간다. 이 과정에서 미스터리 장르의 이야기 문법과 추리 과정은 좋은 참고점이 된다.

한국의 근대화가 억압한 무의식의 귀환
: 《퇴마록》, 〈사바하〉, 〈파묘〉

한국의 오컬트 장르는 정통 종교보다는 무속의 영역을 주목한다. 요즘에도 많은 사람들이 해마다 사주나 운세를 보고 궁합을 따지고 새 이름을 짓거나 이삿날을 정한다. 엄밀하게는 사주나 운세는 명리학의 한 분야이지만 우리는 무속으로 생각한다. 무속을 비이성적이고 비과학적인 영역으로 치부하는 문화 속에서도 여전히 무속은 우리의 일상에 침투한 종교의 영역이자, 현대인의 불안과 삶의 불확실성에 대응하는 기층문화로서 강한 생명력을 이어가고 있다.

해방 이후 한국 사회는 급격하게 근대화를 추진하면서, 미신을 전근대적인 것으로 치부하고 일상에서 추방하는 데 상당한 노력을 기울였다. 일제강점기에는 전근대성을 벗어나고자 하는 강박적인 태도가 한국 특유의 '전통'에 대한 경시와 평

가절하를 불러오기도 했다. 김동리의 소설 〈무녀도〉에서 다뤄지는 무속은 전근대와 근대 사이의 갈등을 드러내기 위한 도구였다. 한국은 근대와 전근대, 새로움과 전통의 대결에서 일방적으로 전근대와 전통을 제거하고 근대와 새로움을 지나치게 강조했다.

이러한 경향은 해방 이후 급진적인 근대화 과정에서 더욱 두드러진다. 1960~1970년대 무속은 구습이나 구태로 비판받았고, 미신 타파라는 이름으로 탄압받기도 했다. 이 시기 이문열의 소설 《황제를 위하여》(1982)에서 주인공인 '황제'라는 인물에 대한 접근과 이해는 철 지난 미신과 예언에 대한 취재로부터 시작하는데, 민간신앙과 무속을 무지몽매한 미신으로 바라보는 시대적 분위기를 반영하고 있다. 무엇보다도 국민 계몽이라는 목표 아래 무속은 전근대의 상징으로서 정통 종교와 대립 구도를 이루며 신앙의 영역에서도 밀려났다.

이러한 일련의 한국 근대화 과정은 현대인의 정신에 대한 과도한 억압을 구성한다. 프로이트의 정신분석학 진단처럼 현대인의 정신적 질병은 인간의 동물적 본능을 포함하여 초자연과 신비를 받아들이는 전근대적 사유를 억압하고 무의식의 영역으로 추방하려 했던 과도한 근대적 이성의 반작용이기도 하다. 전근대 세계에서 죽음은 어디에서나 일어나는 보편적인 일이며, '죽은 자'들은 산 자들 주변에 존재하는 자연스러운 타자였다. 반면 근대 사회에서 죽음은 병원에서 일어나고, 장례식장과 무덤만이 죽은 자의 공간이 된다. 죽은 자들과 산 자들의 공간은 분리되고, '죽은 자들의 귀환'은 억압된 무의식의 귀

이것은 유해한 장르다

환처럼 공포스러운 일이 된다. 오컬트는 정신분석학에서 말하는 인간 정신의 취약성처럼, 우리 주변의 신비 현상이 얽혀 있는 인간 정신의 전근대적 측면과 그 지속성을 드러낸다. 무속을 전근대적인 것으로 억압하고 추방했음에도 불구하고 사실 억압되어야 하는 것은 초자연적 신비에 대한 전근대적 해석 그 자체다.

기독교를 포함한 정통 종교에서도 '신비'와 '초자연성'은 종교에 본질적으로 내재된 특성이다. 세속화된 현대 종교들이 근대 세계에서도 과학 등의 학문과 공존할 수 있었던 것은 정통 종교들의 세계에 대한 해석적 가능성이 완전히 부정되지 않기 때문이다. 반대로 무속에 대한 비판은 민간신앙의 탈신비화를 수반하지만, 상대적으로 전근대적 구습의 혐의가 더욱 짙었던 셈이다. 각종 종교적 신비를 포함하는 초자연성의 문제는 해석의 정통성에 대한 것이다. 기독교를 비롯한 정통 종교가 가진 해석적 우위에 비해, 무속의 해석적 지위는 취약성을 드러낸다. 그러한 해석적 취약성이 반대로 무속에 드리워진 인간 심리의 취약성을 드러내기에 오컬트적으로 적합한 양상으로 발전하기도 한다.

예를 들어 무속에 대한 비판과 무관하게 기독교와 무속이 기묘하게 결합된 신흥 종교들의 경우 '교주'가 종교적 신비에 대한 해석을 독점한다. 사이비종교의 경우 교주가 신비에 대한 교인들의 믿음을 사유화한 것이라고 볼 수 있다. 이러한 사이비종교는 본격적인 형태의 해석학적 종교로 거듭나는 대신 교주가 구성원들의 정신적 취약성을 이용해 신비에 대한 해석

적 능력을 독점하고 그것을 바탕으로 그들을 지배하고 폭력을 행사한다. 반대로 속신들(사주, 궁합, 작명 등 포괄적으로 명리학이라고 불리는 것)이 지금까지 살아남은 이유는 우리 삶의 불안정성과 취약성을 세속화된 방식으로 해석해주기 때문이다. 상대적으로 오컬트 장르에서는 초자연적 신비 현상과 대결하기 위해 본격적인 정통 종교나 신비학, 밀교가 구체적인 해석학의 자리를 차지한다.

한국에서의 오컬트적 이해와 접근 방식은 무속의 일상적 영역보다는 신비에 대한 해석적 차원에서 복잡성을 드러내는 경향이 강하다. 이는 기독교를 포함하는 정통 종교와 무속 모두에 해당되며, 해석 불가능한 신비 현상 자체를 강조하기도 한다. 소재적으로는 사이비종교와의 연결성을 강조하거나, 일상의 영역에서 파괴적 힘을 갖는 원한과 저주의 이야기로 드러난다.

오컬트 장르는 신비를 초자연적으로 전시하는 장르가 아니라, 미스터리의 탐정처럼 늘 세속화된 방식으로 대결하며 해석해야 한다. 고전적인 전설이나 민담에서 발전한 한국적인 공포물은 주로 사회적 억압에 의한 원한과 관련되어 있으며, 따라서 원한을 푸는 행위를 통해 문제를 해결한다. 공포의 실체는 아무리 초자연적으로 보여도 사건을 파고들어 가보면 그 원인이 사회적 억압이나 공동체의 폭력이라는 게 밝혀진다. 반면에 오컬트 장르는 좀 더 설명하기 복잡한 인간의 악의나 심리적 콤플렉스와 관련된다. 따라서 단순히 개인의 원한을 푸는 방식이 아니라, 구체적인 퇴마 행위에 초점을 맞추며

이것은 유해한 장르다

그 과정에서 심리적 대응을 수행할 수 있는 구체성이 필요하다. 가톨릭과 불교적 밀교 등이 동서양의 대표적인 구마 행위가 되는 이유 또한 그 사회에서 그 종교가 인간의 정신적 문제를 해소하는 해석 능력을 가진 것으로 인정되기 때문이다. 퇴마 행위는 귀신이 들리는 물질적·심리적 원인을 찾아서 제거하는 것이 핵심이다.

1990년대의 한국적 판타지는 여러 갈래로 나뉘지만, '한국형 판타지'로 불리는 이우혁의 소설 《퇴마록》(1993~2001)의 경우 초기 국내 편 이야기는 대부분 판타지보다는 오컬트에 가깝다. 특히 특정 에피소드들의 경우 고전적인 민담과 오컬트가 결합되어 있는 형태다. 주인공들은 불교, 기독교, 밀교와 무속 전체를 아우르는 방식으로 퇴마를 수행하며, 이때의 종교적 힘은 신비한 방식으로 인물 각각에게 개성을 부여하는 동시에 갈등을 해결하기 위한 매개물이 된다. 예를 들어 박신부는 의사로서 친구의 딸 차미라를 악마로부터 구하지 못했다는 죄책감에 뒤늦게 신부가 된 인물이다. 그는 신부가 된 이후에도 전문적인 엑소시스트가 되기 위해 스스로 고행을 수행하면서 악마의 유혹을 극복한 끝에 성스러운 기운으로 악마를 퇴치하는 '오오라' 능력을 획득한다. 이처럼 《퇴마록》의 주인공들은 저마다의 사연으로 초자연적인 악과 마주하게 되는데, 이들이 맞닥뜨리는 신비 현상은 완력만으로 해결될 수 없으며, 주로 저주와 원한을 푸는 것이 핵심이다.

박 신부와 준후, 현암과 승희가 각기 다른 종교적 배경에

근거한 퇴마 능력을 갖고 있는 것은 다양한 신비 현상에 걸맞은 해석적 능력을 갖기 위함이다. 특정한 신비 현상에는 언제나 그 배경과 기원이 있으며, 문제를 해결하는 방식 또한 그러한 신비 현상에 부합하는 것이어야 한다. 퇴마사는 사건 현장을 방문한 탐정처럼 탐문하고 신비 현상의 정체를 파악하기 위한 추리를 전개한다. 대부분의 경우 신비 현상을 직접 체험하면서 그 특징을 분석하고 배후를 밝혀나가는 일련의 다층적 검토를 통해 이루어진다. 박 신부의 오오라가 타격할 수 없는 신비 현상이라면 기독교적인 악마나 악령은 아니다. 그렇다면 다른 퇴마사가 능력을 발휘하는 식으로 그 신비 현상의 기원과 출처를 파헤치면서 전개되는 것이다.

이처럼 한국적 오컬트 장르는 서구의 엑소시즘을 적절하게 참고하면서도, 한국의 무속과 밀교적 이해로 연결하곤 한다. 기독교적인 악마가 직접적으로 언급되기도 하지만 당사자의 정신적 취약성의 종류만큼이나 악의 종류는 많다. 그 정체를 밝히는 것이 퇴마의식의 핵심이 된다. 오컬트에서 범인은 반드시 특정한 방식으로 인격화된 악마나 악령일 필요는 없다. 인간 정신의 취약성을 유발하는 특정한 억압 상황과 정서적 불안정을 상징하는 개념화된 존재이기만 하면 된다. 이처럼 신비 현상의 배후에 있는 근원적 정체를 찾아가는 과정을 통해 오컬트와 미스터리는 서로 근접하게 된다.

최근 한국적 오컬트를 뚝심 있게 추구하고 있는 장재현 감독은 〈검은 사제들〉(2015)에서 〈엑소시스트〉의 한국적 변형을 보여주었으며, 영화 〈사바하〉(2019)에서는 불교와 사이비

이것은 유해한 장르다

종교를 중심으로 이야기를 더욱 확장했다. 이 영화에서 오컬트를 다루는 논리는 사이비종교라 할지라도 내부의 경전과 규율, 그리고 추구하는 종교적 의미가 존재한다는 것이다. 박웅재 목사는 사이비를 단순한 광신이나 미신의 영역으로 취급하는 것이 아니라, 폐쇄적이기는 하지만 논리적 사유의 인과관계를 추적한다. 문제는 종교적 의미와 사유의 영역에서 정통성이란 증명할 수 없으며, 미혹에 빠지거나 스스로 무너질 수 있다는 점이다. 풍사 김재석처럼 깨달음을 얻고 긴 세월을 살아온 종교적 성인조차도 단 한순간의 미혹으로 악마가 될 수 있기 때문이다.

〈사바하〉에서는 사이비종교를 추적하는 전문가로서 박웅재 목사가 가지고 있는 세속성을 강조한다. 세속성을 이해하지 못하면 반대로 종교적 탈속성을 이해할 수 없다. 이는 풍사 김재석이 해탈한 부처의 위상에서 어떻게 세속적인 욕망의 화신이자 악마가 될 수 있었는지를 이해하는 서사적 논리를 따라가는 과정에서 보강된다. 의심과 갈등이 없는 종교적 믿음은 광신과 구별하기 어려우며, 그것은 세속의 죄와 연결되기 쉽다.

박웅재 목사는 주인공보다는 관찰자에 가까우며, 구마의식을 수행하는 전문적인 퇴마사도 아니다. 오컬트 장르에 등장하는 전형적인 퇴마사가 아니기에 적극적으로 초자연적인 신비와 관련된 문제를 해결하지 않는다. 사건이 벌어진 뒤에야 현장을 되짚어보고 사건의 진실을 파헤친다는 점에서 미스터리의 탐정에 가깝다.

서사는 크게 세 축으로 움직인다. 박웅재가 풍사 김재석의 정체를 추적해나가는 일종의 미스터리 서사, 이금화와 그녀의 자매로서 태어날 때부터 초자연적인 악의 모습을 하고 있던 '그것'의 서사, 김재석에 대한 종교적 광신으로 무고한 아이들을 살해했던 정나한의 심리적 공포에 대한 서사가 그것이다. 이금화와 정나한이 각기 다른 초자연적 존재에 의해 삶을 희롱당하고 타인을 고통스럽게 했을지언정, 그들의 갈등은 자신의 죄의식을 이해하고 받아들이는 조건과 관련되어 있다. 〈사바하〉의 오컬트적인 문법은 아주 잘 만든 서사적 논리를 촘촘하게 따라가며 문제를 해결한다. 김재석과 '그것'의 관계에 대한 설명은 단순히 종교적 차원이 아니라 두 사람의 행위를 통해 구체화되며, 선과 악의 뒤바뀐 운명이 서로를 제거하는 방식으로 해결된다. 이야기의 결말에서 이금화와 정나한을 둘러싼 인간적 갈등과 죄의식이 모두 해결되지만, 모든 것을 지켜보는 박웅재의 인간적이고 세속적인 갈등과 의문은 주제적인 차원에서 지속된다.

최근에 나온 영화 〈파묘〉(2024)에서도 이러한 오컬트 문법은 전체 서사가 상승기류를 탈 수 있게 해주는 핵심적인 역할을 수행한다. 〈파묘〉는 박지용 일가의 '묫바람'을 계기로 무당인 화림과 지관地官 김상덕 일행이 경험하는 초자연적 현상을 그리고 있다. 따라서 표면적으로는 일관된 오컬트 장르처럼 보이지만 사실상 '허리가 끊어진' 이야기 구성을 가지고 있다. 1부는 박지용 일가의 묫바람을 통해서 풍수상의 악지惡地에 매장된 조부 박근현의 친일파 행적을 밝히고 혈족을 향하

이것은 유해한 장르다

던 원한을 끊어내는 과정을 그리는데, 이는 전형적인 오컬트의 문법을 따른 것이다.

1부에서 몇 가지 단서를 제공하지만 2부의 이야기는 사실상 완전히 별개의 주제의식과 문제 해결 방식을 보여준다. 1부에서 박근현의 정체를 밝히는 것과 문제를 해결하는 과정은 오컬트 내부의 미스터리 요소를 적절하게 활용하고 있는 반면에 2부에서 박근현의 묘 아래 첩장疊葬되어 있던 '일본 귀신'(오니鬼)를 물리치는 과정은 오컬트보다는 크리처물의 문법에 가깝다. 일본 귀신의 정체와 그 기원을 이해하는 것과 그를 물리치는 것 사이에는 큰 상관성이 없다.

그럼에도 불구하고 이 이야기는 말 그대로 표층과 심층으로 첩장된 이야기 구조를 이룬다. 1부가 오랜 역사 내부에 존재하는 가족사의 진실과 그 뿌리 깊은 영향력을 그려낸 것이라면, 2부는 땅이라는 매개물을 통해서 과거 침략의 역사가 남긴 상흔이 오늘날 그 땅에 살아가는 사람들에게 미치는 포괄적인 영향력을 그려내기 때문이다. 가족의 문제에서 국가의 문제로, 다시 사적인 원한이 공적인 갈등으로 확장되는 과정에서 〈파묘〉는 미스터리와 오컬트 장르의 확장성을 적절하게 활용함으로써 장르적 이야기에서 한국의 대중적 서사 구조로 이동한다.

크리처물은 부분적으로는 다시 판타지의 문법에 속한다. 화림과 김상덕이《퇴마록》과 같은 방식으로 초자연적인 힘을 발휘하는 것은 아니지만, 일본 귀신을 물리치는 일련의 과정은 민간신앙과 무속을 효과적으로 활용하고 있다. 한반도의

척주를 끊어놓기 위한 말뚝의 역할로 묻혀 있던 '일본 귀신'을 물리치는 과정에서 김상덕이 활용하는 오행五行의 논리나, 화림을 돕기 위해 등장한 스승 무당의 존재는 부분적인 단서가 있을지언정 갑작스러운 요소들이다. 그럼에도 불구하고 2부의 이야기가 호불호는 있을지언정 큰 틀에서 대중의 호응을 얻은 것은 결국 1부의 오컬트 문법에 관객들이 제대로 몰입했기 때문이다. 이 영화는 장르문법과 대중문법 사이의 절묘한 중첩 효과를 보여준 셈이다.

오컬트 스킨을 쓴 가족 재난 서사
: 〈곡성〉

장재현 감독의 〈검은 사제들〉과 〈사바하〉가 전형적인 오컬트 장르를 한국적으로 선보인 영화라면, 나홍진 감독의 〈곡성〉(2016)은 여러모로 장르적인 문법에서 예외적인 작품이라고 할 수 있다. 표면적으로 〈곡성〉은 공포물이자 오컬트 장르로 보일 것이다. 초자연적 신비에 의해 지배되는 곡성이라는 공간과 초월적인 악에 의해 시험에 든 무력한 인간들의 이야기는 오컬트에서 반복되는 소재이기 때문이다. 그러나 앞서 언급한 것처럼 포괄적인 공포 장르에서 하위 장르로서의 오컬트를 설명하기 위해서는 그것을 구성하는 이야기 문법에 초점을 맞춰야 한다. 오컬트가 공포물의 여러 구성 요소에 미스터리의 이야기 문법을 결합한 것이라면, 〈곡성〉의 이야기 문법은

이것은 유해한 장르다

미스터리에 가깝다고 볼 수 있을까?

결론부터 말하자면 아니다. 반대로 〈곡성〉의 이야기는 공포 장르와 결합된 가족-자경단 서사 및 재난 서사의 이야기 문법에 더 가깝다. 초자연적인 공간으로 변해버린 곡성은 공권력이 무력화된 재난 상태의 공간에 가까우며, 주인공은 그러한 초자연적 재난에 대응하여 위기에 빠진 가족을 구하기 위해 고군분투하는 전형적인 재난 서사의 아버지다. 따라서 엄밀하게 말하자면 주인공 전종구의 역할은 퇴마사도 탐정도 아닌 자경단원이다. 종구의 직업은 경찰이지만, 딸 효진에게 닥친 초자연적 문제를 해결하는 데는 경찰의 공권력이 지닌 한계를 명백하게 깨닫는다. 따라서 그는 공권력의 집행이 아니라 무당을 불러 문제를 해결하려고 하거나, 외지인에 대한 사적 제재를 위해 동료들을 모아 외지인을 폭력으로 위협하기도 한다.

이 과정에서 무당 일광의 역할은 일반적인 오컬트에서 볼 수 있는 엑소시스트와 매우 다르다. 물론 일광이 굿을 통해 '살'을 날리는 과정은 오컬트의 전형적인 도상처럼 보이긴 한다. 그러나 일광이 '살'을 날리는 대상이 불확실할 뿐만 아니라 사실상 구마 행위에 실패하는 것을 보면 일광은 탐정도 엑소시스트도 아니라는 점이 분명해진다. 이는 가톨릭 부제 양이삼의 무력함과도 관련된다. 일반적인 오컬트와 달리 그는 구마 행위가 아니라, 외지인의 일본어를 통역하기 위해 종구와 동행했을 뿐이다. 양이삼은 자기 앞에서 벌어지는 총체적인 초자연적 신비 앞에서 믿음을 시험받는 존재이지만, 신비에

대한 어떤 해석도 적극적으로 수행하지 못한다는 점에서 엑소시스트가 아니다.

결국 이 영화에는 오컬트와 엑소시즘에서 누군가는 담당해야 하는 퇴마와 구마의 전문가가 존재하지 않는다. 존재하는 것은 공권력이 무력화된 공간에서 스스로 가족을 지켜야 하는 종구와 그가 구성한 자경단이다. 일광의 굿으로도 딸을 구하지 못하자 종구는 외지인을 죽이기 위해 동료 경찰들과 함께 사복을 입고 찾아가 그를 겁박한다. 그리고 종구는 외지인이 죽었다고 생각하지만 그의 가족은 설명할 수 없는 초자연적인 힘에 의해서 파괴되고 만다. 딸을 구하려는 아버지와 자경단의 분투는 영화 〈괴물〉이나 〈부산행〉에서 반복적으로 나타나는 한국적인 재난 서사의 이야기 문법이다. 〈곡성〉은 그 연장선에 있으며, 예외적으로 가족을 구하는 데 실패한 아버지-자경단의 이야기를 다루고 있을 뿐이다. 따라서 이 영화는 오컬트로서의 문제 해결과는 거리가 먼 이야기로 읽어야 한다.

그럼에도 불구하고 많은 관객이 이 영화를 오컬트 장르로 분류하는 이유는 이 영화가 보여주는 장르적 복합성과 해석의 애매함 때문이다. 일반적으로 오컬트 장르에서 엑소시스트가 담당해야 하는 초자연적 신비에 대한 해석은 없고, 텍스트 외부에서 관객의 능동적 참여와 해석만이 의미를 가질 뿐이다. 〈곡성〉의 초자연적 힘들과 그 논리적 인과관계는 선명하지 않다. 일광의 굿과 외지인의 신비 의식 사이의 방향성은 몽타주 기법에 의해 선명함을 상실하며, 무명의 역할과 그 주술적 힘

　　　　　　　　이것은 유해한 장르다

이 무엇인지도 명확하지 않다. 초자연적 힘은 맥거핀처럼 등장하며, 그 자신의 논리적 근거를 제공하지 않는다. 외지인과 양이삼 부제의 문답 역시 마찬가지다. 외지인이 악마의 모습으로 나타나는 과정은 종교적 사유의 문답처럼 보이지만, 동시에 부제의 심리적 공포의 연출이기도 하다.

〈곡성〉이 청소년 관람불가의 제약에도 불구하고 680만 명의 관객을 불러 모을 수 있었던 이유에 대해서는 다른 각도의 접근법이 필요하다. 이 영화는 오컬트 영화로서 성공한 것이 아니라, 철저하게 보편적인 한국적 재난 서사로 읽을 때 그 성공 비결이 보인다. 초자연적 재난 상태에 빠진 '곡성'과 무능력한 경찰의 공권력 및 수사 능력의 부재 속에서, 종구가 딸 효진을 구하기 위해 외지인을 몰아내려고 구성했던 자경단은 와해되고, 최종적으로 가족 전부가 살해되는 '실패한 자경단' 서사 말이다. 이때 오컬트 장르의 포장지는 익숙하고 뻔한 재난 서사의 구도를 복잡하게 만들고 의미를 교묘하게 비튼다. 〈곡성〉의 해석적 다양성과 맥거핀의 과도한 활용만으로는 이 이야기의 대중적인 수용을 설득하기 어렵다. 이 영화의 성공 배경에는 총체적으로 불합리한 재난 상황에 빠진 가족을 구하기 위한, 아버지로 대변되는 자경단의 고군분투에 있다. 철저하게 실패하는 가장 비극적인 형태의 마스터플롯과 결말은 이 영화에 개성을 부여한다.

달리 말하자면 오컬트 장르로서는 충실하지 않은 이야기가 오히려 폭넓은 대중에게 설득력을 발휘한 셈이다. 〈곡성〉은 공포물과 결합되어 오컬트의 문법을 따르는 것처럼 보이지만,

실제로는 재난 서사의 이야기 문법과 멜로드라마적인 연출의 절충을 통해 이야기를 완결한다. 〈부산행〉에서 주인공 석우가 죽어가면서 보는 주마등과 〈곡성〉에서 종구가 보는 주마등은 아주 유사한 가족 멜로드라마적 연출이 아닌가?

이렇게 읽을 경우 공포물의 상위 범주에서 초자연적 요소의 등장과 소재적 활용만으로 특정 작품의 하위 장르를 규정하기란 쉽지 않다는 사실이 분명해진다. 오컬트 장르는 그 이야기 문법에서 미스터리를 전유하고 일련의 추리 과정을 전면에 내세울 경우에만 그 장르적 개성과 매력을 독자 또는 관객에게 성공적으로 전달할 수 있다. 달리 말하자면 미스터리 장르가 가진 근대적 장르로서의 속성은 오늘날에 이르러 다양한 전근대적-탈근대적 갱신을 수행하는 것이 가능하다. 이는 그러한 장르가 놓인 사회적 환경 및 로컬리티의 특수성에 의해서 더욱 개성적으로 갱신될 수 있다.

미스터리 장르는 한국적 이야기 문화와 교섭하면서 시대 상황에 맞게 장르적 결합과 절충을 수행해왔다. 오컬트 역시 그러한 교차적인 장르로서 미스터리와 접목됨으로써 더욱더 깊이를 획득한 장르라고 말할 수 있다.

이것은 유해한 장르다

❷ 과거를 해석하는 현재의 추리: 역사 미스터리

―――――

역사라는 미스터리
: 《흑뢰성》

흔히 '역사 미스터리'라고 불리는 장르적 결합에 대한 다양한 시도가 이루어지고 있다. 시대 배경도 다양하다. 특히 조선시대를 배경으로 하는 경우가 많은데, 1990년대 이인화의 소설 《영원한 제국》(1993)이 나온 이후, 드라마 〈한성별곡〉(2007)을 포함하여 정조의 죽음을 미스터리로 다루는 시도 등이 있었다. 2000년대에 들어서는 조선 말기를 배경으로 한 〈별순검〉 (2005~2010) 시리즈 등이 제작되었다. 오늘날 역사 미스터리는 하나의 트렌디한 장르가 되었다고 해도 과언이 아니다.

위의 경우는 범죄 수사 체제가 어느 정도 갖춰지고 탐정에 비견되는 인물의 등장이 가능한 시기라고 볼 수 있다. 시대를 더 거슬러 올라가 고려시대 또는 삼국시대를 배경으로 하는 역사 미스터리도 왕왕 존재한다. 그러나 역사 기록이 모호하고 소설적 재현에 있어서 미스터리 장르적 구체성이 떨어지는 시도에는 경계해야 할 점이 있다. 역사가 미스터리를 위한 수단이나 방편 정도로 활용되는 역사 미스터리 소설은 손쉬운 미스터리일 수밖에 없다. 소설의 배경을 과거의 역사로 채

택함으로써, 현대 미스터리가 해결해야 하는 복잡한 상황 설정을 제거하거나 본격 미스터리를 어렵게 만드는 각종 현대적 장치들을 피하기 위한 시도일 수밖에 없기 때문이다. 미스터리의 구성을 위해 역사를 손쉬운 서브 장르로 취급하는 이야기를 본격적인 역사 미스터리라고 말하기는 어렵다.

우선 역사 미스터리 장르를 좀 더 명확하게 정의할 필요가 있다. 앞서 언급했듯이 미스터리란 근대적 사유와 이성적인 추리를 바탕으로 사회 질서를 유지하고자 하는 장르다. 이처럼 근대적 산물인 미스터리 장르가 과거를 향하는 것은 그 자체로 흥미롭다. 역사 미스터리는 과거라는 해석적 혼돈으로부터 나름대로 질서 있는 해석적 진실을 추구하는 과정을 포함하기 때문이다. 역사는 그 자체로 해석의 대상이므로, 진지한 해석적 고민을 수반하지 않는다면 역사 미스터리는 역사 + 미스터리의 기계적인 결합에 지나지 않게 된다.

따라서 다시 강조하자면 역사 미스터리는 과거 역사를 배경으로 한 미스터리에 그치는 것이 아니라 역사를 미스터리의 대상으로 삼고, 그 미스터리를 해결하기 위해 미스터리 장르의 이성적 추리 과정을 통해 사건을 재구성하는 것이다. 장르적 목표와 함께 주제적 목표를 달성해야 한다는 점에서 이러한 시도는 상당히 어려운 일일 수밖에 없다. 최근에 시대극의 양상을 띠는 경성 미스터리가 많은 작가에 의해 시도되고 있으나, 식민지 시대의 풍경을 단순히 배경으로만 활용하거나, 잘 알려진 역사적 인물을 파격적으로 재해석하는 것 이상의 신선함을 보여주지 못하고 있는 것도 사실이다.

이것은 유해한 장르다

이처럼 역사와 미스터리 장르의 결합은 다소 어려운 목표처럼 보이지만, 그럼에도 상당히 높은 성취를 보여준 해외의 사례를 살펴보는 것도 의미가 있을 것이다. 대표적으로 언급하고 싶은 작품이 요네자와 호노부米澤穂信의《흑뢰성黑牢城》(2021)이다. 요네자와 호노부는 이 역사 미스터리 작품으로 2021년 하반기 나오키상과 야마다 후타로상, 2022년 본격 미스터리 대상 등을 수상했다. 중간문학으로서 최고의 성취를 거둔 이 작품을 통해서 역사 미스터리가 도달할 수 있는 높은 목표를 톺아보는 것은 한국의 역사 미스터리에도 좋은 참고가 될 것이다.

우선《흑뢰성》은 승자가 아닌 패자의 미스터리를 다루고 있다는 점에서 흥미롭다. 주인공 아라키 무라시게荒木村重는 일본 전국시대의 대중적인 이야기에서는 거의 다뤄지지 않는 군소 다이묘다. 그는 자신이 모시던 다이묘를 가신으로 삼는 하극상을 통해서 셋쓰 지역을 지배했을 뿐 아니라, 오다 노부나가에 대한 반란을 일으켰다가 실패하자 식솔과 가신, 백성을 버리고 도주한 다이묘였다. 그런 만큼 일본 전국시대의 수많은 효웅梟雄들 중에서도 부정적인 평가를 받는 역사적 인물이다.

공식적인 역사에 기록된 이야기는 이렇다. 무라시게는 오다 노부나가의 휘하에 들어가 그에게 중용되었다. 그러나 1578년 10월에 돌연 노부나가에게 반기를 들고 이타미伊丹의 아리오카 성으로 들어가 농성을 벌인다. 당시 노부나가의 간

사이 정벌에 가장 큰 적대 세력이었던 혼간지本願寺와 모리毛利 가문과의 동맹을 믿고 원군이 올 때까지만 잘 버티면 이길 수 있다고 기대했던 것이다. 그러나 이 모반이 성공해 오다를 제거할 것이라는 가능성은 희박하다. 무라시게는 그를 회유하기 위해 파견된 사신 구로다 간베에마저 토굴에 가둬버린다. 역사적 사실에 근거하여 이야기가 전개되지만 무라시게와 아리오카 성 내부에서 벌어진 상황은 여전히 역사적 해석의 공백으로 남아 있다.

《흑뢰성》에서 무라시게가 반란을 일으킨 동기는 그다지 중요하지 않다. 즉 미스터리의 대상이 아니라는 점이 중요하다. 소설은 무라시게의 관점에 입각해 아리오카 성에서 잘 버티기만 한다면 이길 수 있다는 확신에 가득 차 있으며, 부하들 역시 전의가 팽배해 있음을 묘사하고 있다. 구로다 간베에가 보기에 무라시게의 반란보다도 더 의문스러운 것은 그가 모반을 일으켰음에도 불구하고 자신을 포함한 오다 쪽 인질들을 죽이지 않고 살려두었다는 점이다. 역사적 미스터리는 결코 거대한 하나의 의문으로 이뤄져 있지 않으며, 먼저 개인의 심리적 미스터리부터 차근차근 접근해야 함을 암시한다.

무라시게의 패배는 역사적 사실임에도 불구하고 이 소설은 농성에 대한 역사적 해석과 무라시게 삶의 급진적인 변화의 의미를 진지하게 탐문한다. 여기에서 무라시게의 패배는 중요하지 않다. 패배에도 불구하고 그가 성을 버리고 도주하기로 선택했다는 사실이 중요하게 다뤄진다. 그리고 이후에 '리큐십철利休十哲'이라 불리는 다도의 명인이 된 삶의 궤적은

비밀에 싸여 있어 명쾌하게 해명되지 않는다. 또한 무라시게의 도주를 단순히 개인의 실패로 환원하지 않는다. 그가 일으킨 반란과 그 실패만을 승자의 기록에 근거해 역사라는 이름으로 의미화하는 것은 소설의 역할이 아니기 때문이다.

따라서 《흑뢰성》에서는 구로다 간베에라는 인물의 역할이 중요하다. 그는 전쟁이 끝나기까지 1년 동안 토굴에 갇힌 신세로, 몇 장면 말고는 등장할 일이 없는 캐릭터다. 그러나 그가 토굴 감옥에 갇혀 있음으로써 긴장과 해석의 역동성이 발생한다. 간베에는 무라시게가 자신을 살려둔 이유, 즉 난세의 효웅으로서 악명을 떨치는 오다 노부나가와 반대되는 행동을 함으로써 자신의 명성을 드높이고자 하는 의도를 간파한다. 그는 거기에 그치지 않는다. 반고립 상태가 된 아리오카 성 내부에서 기이한 살인사건들이 벌어지자 간베에의 지혜를 빌리고자 하는 무라시게를 돕는 방식으로 그의 몰락을 부추기고 역사에 오명을 남기게끔 모략을 꾸미는 것이다. 미스터리를 풀어냄으로써 전쟁이 끝날 때까지 아리오카 성 내부의 절대적인 지배력을 유지하려는 무라시게, 그리고 농성을 도움으로써 적절한 시기에 오다와 화해하려던 무라시게의 계획이 실패로 돌아가게 하는 간베에의 의도는 소설의 전체 플롯에 기묘한 상호 충돌과 보완하는 힘을 부여한다.

간베에는 무라시게에 대한 역사적 해석을 수행하며 그가 역사에 남기고자 하는 성취를 차례차례 무너뜨리는 역할을 한다. 이 소설은 간베에와 무라시게가 협력해 아리오카 성의 미스터리를 풀어나가는 과정에서 역사의 빈틈 메우기를 효과적

으로 병행하고 있다. 인물들이 미스터리를 풀어나가면서 역사적 상황이 구체적으로 드러나고, 역사에 대한 새로운 이해를 이끌어내는 역사 미스터리를 제시하고 있는 셈이다. 마치 소설 속에서 무라시게와 간베에가 서로 다른 목적을 품은 채 공동의 지혜로 사건들을 풀어나가듯, 역사와 미스터리 장르가 서로 다른 방향성에도 불구하고 효과적으로 결합하며 새로운 의미를 구성하는 것이다.

근대인이란 스스로 만든 감옥 안의 존재다

《흑뢰성》의 또 하나 흥미로운 점은 사회적 장르로서의 전통적인 미스터리 효과에 대한 갱신이다. 소설은 크게 네 건의 살인 사건과 그 추리 과정을 제시한다. 무라시게를 배신한 아베 가문의 인질인 아베 지넨의 죽음, 노부나가의 부하인 오쓰 덴주로의 부대를 야습할 때 대장 오쓰를 죽인 공을 세운 자가 누구인가라는 수수께끼, 전쟁의 장기화로 압박을 느낀 무라시게로부터 오다와의 화해를 주선하는 밀명을 받은 승려 무헨의 죽음, 그리고 그 무헨을 죽인 범인이자 번개를 맞아 죽은 가와 라바야시 노토에게 총을 쏘려 했던 범인의 정체까지. 연속되는 미스터리들을 풀어가는 과정은 반복적인 해결의 플롯이 될 수도 있었다. 탐정이 각각의 사건을 풀어나가는 과정에서 최종적인 사건을 해결하고 의기양양하게 승리를 선언하는, 우리에게 익숙한 이야기 말이다. 그러나 소설에서 미스터리의 연쇄

이것은 유해한 장르다

적인 해결 과정은 오히려 아이러니한 효과를 발생시킨다. 무라시게가 미스터리를 해결할수록 아리오카 성 내부에서 그의 입지가 흔들리며 전쟁의 향방마저 위기에 처하는 것이다.

고전 미스터리의 규범 안에서 탐정이 하는 역할은 이성의 힘을 빌린 혼란의 규명과 질서의 회복을 돕는 것이다. 미스터리 장르 자체가 범죄라는 사회적 혼란을 규명하고, 범인의 정체를 명명백백히 드러냄으로써 위기에 처한 사회 질서를 회복하는 기능으로부터 출발했기 때문이다. 탐정은 법적 논리와 연결된 근대적 이성의 화신으로, 무한한 시간과 탐색의 노력만 제공한다면 이 세상에서 풀지 못할 수수께끼는 없다는 사실을 압축적으로 구현하는 존재다. 달리 말하자면 미스터리 장르에서 탐정이라는 존재는 근대성modernity이 구성하는 자기 자신에 대한 의기양양한 환상과 다름이 없다. 요네자와 호노부가 역사 미스터리의 배경으로 전국시대를 선택한 것 역시 이러한 근대성에 대한 이해와 맞물려 있다.

오다 노부나가는 흔히 일본 전국시대의 파천황破天荒이자 중세 일본의 선구적인 근대인으로 평가된다. 근대적 인간은 이 세상 전부가 개척 가능하다고 믿으며, 모든 존재에게서 그러한 개척을 위해 사용 가능한 도구로서의 가치를 발견한다. 오다 노부나가도 세계와 주변인들을 중세적 세계의 명예보다는 그런 실용 가치로 판단한다. 무라시게는 이 마키아벨리즘적 군주와 대립하는 인물이다. 하지만 오다가 할 법한 행동을 미리 예상하고 그와 정반대되는 행위를 수행하고자 하는 것 또한 결국 근대적 인간의 한 양상이다. 오다 노부나가가 중세

사회와 결별하면서 자신의 개별성을 주장하듯, 무라시게 역시 오다에 비추어 자신의 개별성을 주장하기 때문이다.

근대적 인간은 결국 자기 자신을 발명하는 사람, 자기정체성을 통해서 세상을 자신의 시선으로 의미화하는 사람이다. 근대성의 세계를 경험하고 포스트모던과 그 이후의 세계까지 경험하고 있는 우리는, 근대인이란 결국 스스로 만든 감옥 안의 존재라는 사실을 안다. 오다 노부나가 역시 혼노지라는 자신만의 감옥에서 생을 마감하지 않았던가.

이 소설에 등장하는 인물들은 근대적 인간이 필연적으로 도달하게 되는 막다른 길을 구현하고 있다. 아라키 무라시게와 구로다 간베에는 미망과 야심에 사로잡혀 자신이 상상한 세계 안에 스스로를 가둔 근대인의 이미지를 대변한다. 특히 무라시게는 오다와의 화해 시기를 놓쳤음에도 모리의 원군만 도착하면 전쟁에서 이길 수 있다고 믿고 아리오카 성을 나가지도 내주지도 못하는 상황에 직면한다. 무라시게는 간베에를 죽일 수도 살려 보낼 수도 없기에 토굴에 가두었지만, 실상 어디로도 나가지 못하고 갇힌 것은 그 역시 마찬가지인 셈이다. 따라서 《흑뢰성》의 전체 이야기 구도에서 간베에는 무라시게 자신을 비추는 거울 같은 인물이다. 결과적으로 간베에는 무라시게의 바람대로 미스터리의 해결을 도와주지만 동시에 그를 더더욱 성 안에 고립시키게 된다.

정리하자면, 《흑뢰성》은 근대적 미스터리의 흔한 도식을 정반대로 구현한다. 미스터리의 해결에도 불구하고 이야기는 무라시게가 원하는 결말을 향해가지 않는다. 아베 지넨을 죽

이것은 유해한 장르다

인 진범을 밝혀내고, 오쓰 덴주로를 죽인 공을 둘러싼 분쟁을 해결했으며, 무헨을 죽인 범인을 찾아서 처벌했음에도 아리오카 성 안의 분위기는 갈수록 흉흉해져서 무라시게가 감당할 수 없는 상태가 된다. 그의 가신들 또한 소수의 충복을 제외하고는 이미 전쟁의 승리를 믿지 않을 뿐 아니라, 무라시게의 지도력을 인정하지 못하는 냉랭한 분위기가 이어진다.

무라시게는 외부의 적과 맞서 싸우기 위해서는 내부의 혼란을 수습해야 하므로 간베에의 지혜까지 빌려가며 적극적으로 미스터리를 해결했지만, 자신이 원한 것과 정반대의 결과에 이른 것이다. 농성이 장기화되자 적절한 시기에 오다와 화평을 맺고자 했던 무라시게의 출구전략마저 좌절되고 만다.

소설의 제목인 '흑뢰성'은 직역하자면 '검은 감옥'이다. 처음에는 제목의 의미를 잘 몰랐던 독자들도 소설을 읽다 보면 흑뢰성이 간베에가 갇힌 토굴이라고 자연스럽게 생각하게 된다. 그러나 시간이 지날수록 정작 감옥에 갇혀 있는 사람은 무라시게이며, 그에게는 아리오카 성 역시 간베에가 갇혀 있는 감옥과 다르지 않다는 사실이 드러난다. 마찬가지로 두 사람 사이의 대화와 서로를 비추어주는 일종의 전이轉移 과정을 통해 무라시게는 결국 아리오카 성을 버리고 도주하게 된다. 전국시대 다이묘로서는 상상할 수 없는 결단이다.

무라시게에게 이런 결말은 패배가 아니라 자기 구원에 가까운 것이다. 그는 모든 것을 버리고 자기 한 몸을 의탁하기 위한 교섭의 도구로 도라사루라는 도자기를 챙긴다. 물론 도라사루는 무라시게가 끝내 버리지 못하는 세속적 미망의 상징이

다. 그것은 자신의 역할과 자격을 내려놓고 다도인으로 변모하게 될 새로운 삶을 암시하는 것이기도 하다. 아리오카 성을 떠나는 순간부터 무라시게가 규정했던 세계와 근대인으로서의 자기정체성이 무너지자, 그의 앞에는 전혀 예상하지 못했던 새로운 삶이 펼쳐진다.

왜 무라시게가 그러한 급격한 변신을 겪게 되었는지는, 역사 기록만으로는 알 수 없는 수수께끼다. 소설 역시 여기에 대해서는 직접적으로 응답하지 않는다. 그러나 이미 독자들은 그가 단순히 역사의 실패자가 아니라 전혀 다른 삶을 선택함으로써 자신의 감옥에서 벗어난 탈근대적 자유인이었음을 알게 된다.

현대 일본 사회를 위한 메시지로 과거를 풀다

여기까지 살펴본 것만으로도《흑뢰성》이 잘 구성된 역사적 해석을 수행하는 미스터리 장르임을 감지할 수 있다. 그러나 앞서 강조했던 역사 미스터리 장르로서 높은 성취를 보여주는 것은 심층적인 주제의식이다. 역사 미스터리가 단지 과거 역사 해석을 수행하기 위해 미스터리를 활용한다면 그 주제의식 또한 과거에 갇히기 쉽다. 나는 이 소설이 아라키 무라시게라는 역사의 실패자를 선택함으로써 오히려 일본의 현재를 비추는 주제의식을 끌어올리는 데 성공했다고 생각한다. 공동체를 하나로 묶어주는 상징적인 우두머리가 존재해야 한다고 믿는

이것은 유해한 장르다

일본의 강박적 공동체주의에 대한 균열과 거부의식을 드러내고 있기 때문이다.

소설은 무라시게가 아리오카 성을 버리고 떠나는 결말과 그 이후의 삶을 건조하게 서술한다. 일본은 지금도 천황제라는 상징적 체제를 유지하고 있을 뿐만 아니라, 중세 다이묘의 잔재인 지역적 세습 정치가 여전하고, 개인보다 공동체를 우선시하는 소위 메이와쿠迷惑●라는 사회적 태도에 강박적으로 집착한다. 무엇보다도 사회 질서나 공동체 내부의 규약을 따르지 않을 경우, 지역 공동체로부터 배척당하거나 부라쿠민部落民으로 전락할 수 있다는 공포가 사회 구성원들에게 순종적인 태도를 유지하게 하고 정치적 사안에 대한 반발을 무력화하는 역사적 맥락을 환기한다.

이 지점에서 이 소설은 오늘날의 일본 사회에 상당히 유효한 정치적·사회적 메시지를 던지고 있다.《흑뢰성》이 일본 서브컬처에서 엄청난 성공을 거둔《귀멸의 칼날》(2016~2020)과 충돌하는 지점이 바로 이러한 개인주의와 공동체주의 사이의 불안과 긴장에 대한 상반된 입장이다.《귀멸의 칼날》에서 주인공 일행은 '귀살대'에 소속되어 있는데, 이 귀살대의 구성원은 오니鬼에 의해 목숨을 잃은 사람들의 유가족이다. 오니의 수장 키무츠지 무잔은 근대의 불빛 아래에 숨어든 부정적

●　일본인들에게는 소위 '메이와쿠'라고 불리는, 타인에게 '폐를 끼치지 않는', 비유하자면 '공기를 읽는' 사회적 태도를 유지하고자 하는 강박이 있다. 야마모토 시치헤이(山本七平)는 이처럼 '공기를 읽는' 태도가 고대적인 애니미즘에 가까울 뿐 아니라, "파시즘보다 엄격한 '전체공기구속주의'(全體空氣拘束主義)"라고 표현하기도 한다. 야마모토 시치헤이, 박용민 옮김, 《공기의 연구》, 헤이북스, 2018, 89쪽.

인 중세 그 자체이며, 전능한 초월적 존재처럼 보이지만 실제로는 정체를 감춘 채 숨어 지내며 평범한 가족에 의존해야 하는 존재에 불과하다. 근대의 인간 세상과 공존하기 위해서는 평범한 인간의 모습으로 의태해야 하며, 치명적인 약점 때문에 밤의 어둠 속에서만 활동할 수 있다. 무잔은 드라큘라의 일본식 버전이지만 더 정확하게 말하면 다이쇼 데모크라시 시대의 개인주의-자유주의-자본주의를 상징하는 의인화된 인물인 셈이다. 무잔은 드라큘라가 그러했듯이 근대를 배경으로 오니 동족을 늘리기는 하지만 동족 의식이나 동료애는 찾아볼 수 없으며, 생존에 대한 본능적인 집착과 의미를 찾지 못하고 영원히 지속되는 삶에 잠식되어 있다.

무잔은 청산되어야 하는 중세의 야만과 폭력성, 통제되지 않는 개인화된 이기심을 상징한다. 하지만 거꾸로 무잔이야말로 다이쇼 데모크라시 시대 자유주의의 가장 극단적인 개인이기도 하다. 메이와쿠 문화 따위는 신경 쓰지 않고 집단주의에 종속되지 않는 개인주의야말로 《귀멸의 칼날》에서 가족을 포함한 다양한 공동체를 무너뜨리는 가장 큰 공포로 그려진다. 따라서 무잔은 중세의 어둠만이 아니라, 근대화된 개인이 추구하는 개인주의의 어둠이기도 하다. 중요한 것은 이러한 부정적 중세와 개인화된 이기심을 정화함으로써, 어떻게 중세적 삶을 긍정적인 형태로 근대의 일본 사회 안에 존속시킬 것인가이다.

헤이안 시대 때 조직되어 다이쇼 시대까지 유지되어온 귀살대는 군국주의화되어가는 일본의 국가적 통제 이전에 성립

이것은 유해한 장르다

된 중세적인 군사 조직이다. 귀살대를 이끄는 당주 우부야시키는 중세의 다이묘와 크게 다르지 않으며, 귀살대 역시 다이묘에 대한 사무라이의 충성을 고스란히 유지하고 있는 시대착오적인 조직이다. 이러한 자경단이 공공선의 가치보다 사적인 복수를 대의로 삼는다는 점 역시 중세적이다. 귀살대의 이 같은 면모는 중세의 이중성을 그대로 대변한다. 일본의 중세는 공동체주의라기보다는 다이묘의 의지에 따르는 충성 우선주의와 정서적 유대주의가 지배하던 시대다. 하지만 이러한 중세적 모습보다 더 나쁜 것이 존재한다면? 심지어 그것이 근대의 새로운 개인주의와 만나 존속하고자 한다면? 중세는 자기 자신을 정화하기 위해 내부의 적(무잔)을 제거할 필요가 있다. 이러한 '계승되는 의지'야말로 근대의 관점에서 유지되는 중세의 긍정적 판타지의 한 양상이다.

《귀멸의 칼날》이 도호쿠 대지진 이후 위기에 처한 공동체주의의 회복이라는 보수적인 판타지를 그려낸다면, 이와 정반대로 《흑뢰성》은 지배 권력을 포기하고 더 나아가 공동체주의의 감옥에서 벗어나고자 하는 개인의 선택을 옹호하는 소설이다. 실제로 《귀멸의 칼날》에서 그토록 강조되는 공동체적 가치로서의 '유대絆, きずな'는 도호쿠 대지진이 일어난 해인 2011년에 일본에서 '올해의 한자'로 선정되었으며, 일본의 대중문화와 서브컬처의 키워드가 되었다. 하지만 《흑뢰성》은 바로 그러한 유대에 대한 강박이 우리를 가두는 감옥이 될 수도 있다는 새로운 관점을 제시한다. 다이묘가 제공해야 하는 공동체의 소속감과 전체 구성원을 하나의 상상적인 유대로 묶을

수 있다는 환상을 극복하기 위해서는 다이묘가 스스로 자신의 상징적 지위를 내려놓아야 한다. 정신분석학적으로 말하자면 무라시게는 스스로 권위와 상징을 벗어던지고 상징계 질서의 환상을 가로지르는 '대타자'와 같다.●

　무라시게와 간베에의 깨달음 너머에서 주제의식을 제공할 뿐만 아니라 이 소설에서 가장 탈근대적 인간이 있다면 그것은 바로 무라시게의 아내이자 아리오카 성에서 펼쳐진 모든 미스터리를 배후에서 조종한 지요호다. 그녀는 단순히 악심을 품은 음모의 배후 조종자가 아니라 간베에의 의도와는 정반대로 전쟁을 단기 결전으로 빨리 끝내는 것이 성 안의 모든 사람을 위한 길임을 알고 있다. 지요호는 저마다의 감옥에 갇혀 자기만 생각하는 사람들과 달리 백성의 얼굴을 마주 보고 그들을 구원하기 위해 번민하는 인물로서, 무라시게와 간베에가 생각지 못한 곳에서 이 모든 미스터리의 의미를 재구성한다. 마지막 결말에서 강조되듯 가장 두려워해야 하는 것은 신벌도 아니고 주군이 내리는 벌도 아닌, 신하와 백성이 내리는 벌이라는 간베에의 깨달음은 여전히 중세 봉건사회의 정치적 분위기가 남아 있는 일본 사회에 강렬한 울림을 준다. 무라시게의

● 　라캉의 정신분석에서 상징계는 우리의 현실(reality)이면서 현실을 구성하는 상징적인 논리들, 그리고 언어와 기표로 이루어진 세계를 의미한다. 근대적인 주체는 끊임없이 자신이 살아가는 현실을 그럴듯한 현실, 삶을 유지하고 살아갈 만한 세상이라는 논리를 짜 맞추면서 그 안에서 안정감을 찾아가는 존재다. 따라서 그러한 현실의 논리를 제공해주는 사람, 즉 대타자에게 의존한다. 라캉에 의하면 대타자란 '(답을) 안다고 가정된 주체'로 표현된다. 일본의 사회는 대타자가 강력하게 존재하며 사회 구성원들은 상징적인 대타자의 존재를 통해서 자신이 살아가는 사회 공동체의 논리에 적응하고 소속감을 획득한다. 무라시게는 바로 그러한 의미에서 일본 사회의 전통적인 대타자의 역할을 벗어던진 존재이기에 비난의 대상이 된다. 하지만 바로 그러한 의미에서 라캉 정신분석의 윤리는 주체가 상징계라는 환상을 가로지르는 존재가 되기를 요구한다.

도주는 높다란 성 안 혼마루의 시선에서는 결코 들여다볼 수 없는 백성들의 삶으로 들어가기 위한 횡단이었을 것이다.

지금까지 《흑뢰성》의 역사 미스터리 장르로서의 성취와 그 면밀한 구성에서 발생하는 의미에 대해 살펴보았다. 역사 미스터리가 가지는 잠재력은 거듭 말할 필요가 없을 것이다. 문제는 그러한 잠재력을 발휘하는 데 필요한 각각의 장르에 대한 치밀한 이해는 물론, 이야기 전체를 지배하는 주제와 형식의 긴밀한 결합을 구성해내는 집요함이 요구된다는 것이다. 최근 들어 당연해지고 있는 장르 간의 결합과 새로운 장르 다변화 속에서도 이야기의 동시대적 설득력과 서사적 개연성을 최대한 담보하려는 노력을 기울여야 하는 이유다.

❸ 미래는 이미 와 있다.
다만 수수께끼 형태로
: SF 미스터리

SF, 고유의 문법이 없는 장르

이 책의 첫 번째 의도는 '장르'에 대한 이해를 구조적으로 명확하게 제시하는 것이므로, 장르의 구성 요소 세 가지를 반복적으로 언급하거나 활용하고 있다. 장르는 관습, 도상, 이야기 문법으로 형성되며, 이 세 가지가 효과적으로 결합할 때 자기만의 개성을 드러낸다. 당연히 특정 시대의 경향과 유행은 나름의 도상과 문법으로 발전하며, 그중에서도 시대가 바뀌어도 살아남은 도상과 문법은 다시 관습이 된다. 오늘날 웹소설의 판타지 장르에서 나타나는 '회귀·빙의·환생'과 같은 소재는 주류를 형성하는 이야기 문법으로 통용되지만, 판타지 장르 고유의 관습이라고 말하기는 어렵다. 이세계물에서 남용되는 '이세계 트럭'과 같은 도상● 역시 마찬가지다. 하지만 특정 시대의 유행이 지속적으로 살아남아 관습이 되면, 그러한 관습

● 　이세계 트럭이란 이세계물의 주인공이 보통 차에 치이면서 이세계로 전생하거나 전이되는데, 대부분 트럭 사고로 그려지기 때문에 생겨난 클리셰이자 장르적 도상이다.

은 다시 장르에 있어서 이야기를 구성하는 기준점이 된다. 장르란 결국 새로움을 거쳐 갱신되는 원칙들의 종합이다.

SF는 그런 의미에서 다양한 관습을 도상의 형태로 제시하는 장르다. 우주선, 광선검, 외계인, 타임머신에 이르기까지 SF는 강렬한 도상을 중심으로 오랫동안 유지되는 관습들을 구성해왔다. 〈스타워즈〉(1977~)와 같은 텍스트가 SF 하위 장르인 스페이스 오페라에 미친 영향력은 절대적이다. 우리는 SF를 정확하게 규정하고 그 구성 요소를 구조적으로 설명할 수 없다고 할지라도, 〈스타워즈〉가 SF라는 사실을 경험적으로 인지한다. 이처럼 도상화된 관습들이 우리에게 SF를 인지적으로 전달하는 방식은 지극히 문화적인 경험의 축적에 의존한다. 'SF적 상상력', 'SF에 가까운'이라는 수식어가 근래 한국 문학에서 자주 등장하는 것도 우연은 아니다. SF처럼 보이는 도상만 가져온다고 해도 대부분의 독자들이 '엄밀한 SF'와 'SF적인 것'을 구분하기란 어려울 수밖에 없다.

엄밀한 SF를 규정하는 요소들은 언제나 역사화된 하위 장르에 의해서만 구체화된다. 사이버펑크, 스페이스 오페라, 시간여행이나 외계인 침략과 같은 하위 장르들은 저마다 좀 더 확실한 관습을 가지고 있으며, 고유의 이야기 문법을 갖고 있는 것처럼 보인다. 하지만 더 자세히 들여다보면 SF의 하위 장르에 속한 많은 작품이 실제로는 다른 장르와의 결합을 통해 구체화되며 개성을 발휘하는 경우가 많다. 대표적으로 윌리엄 깁슨의 《뉴로맨서》(1984) 같은 사이버펑크 작품들이 SF와 누아르 장르의 결합이라면, 일부 스페이스 오페라는 SF와 웨스

턴 또는 멜로드라마 등이 결합하는 방식이다. 이처럼 SF는 나름의 확고한 관습적 도상을 제공하지만, 그 이야기 문법에서는 다른 장르의 이야기 문법을 전유함으로써 개성적인 하위 장르를 형성하는 데 익숙하다. 이러한 장르 결합에 미스터리가 합류하는 것은 결코 어색하거나 낯설지 않다.

세계적인 추세이기도 하지만 최근 한국에서도 문학과 기타 문화 콘텐츠를 가리지 않고 SF와 미스터리를 결합하는 시도가 광범위하게 나타나고 있다. 이러한 경향은 오늘날의 장르 간 결합이 매우 자연스러운 것이며, SF라는 장르의 혼합적 성격을 고려할 때 더욱 받아들이기 쉽다. 무엇보다도 SF라는 미래 사회에 대한 광범위한 관습적 재현의 틀 안에서, 미스터리 특유의 이야기 문법이 결합함으로써 어떠한 이야기 구성이 새롭게 발생할 수 있는가에 대한 물음에는 두 장르 사이의 친화성에 대한 이해가 필요하다. 특히 이야기 문법에서 좀 더 자유로운 SF와 각종 세계관이나 허구적 상황에 있어서 너그러운 미스터리의 만남은 서로의 빈틈을 효과적으로 메우게 된다.

다른 한편으로 미스터리는 단독 장르일 때보다 서브 장르로 활용될 때 가장 빛나는 장르가 아닌가 싶을 정도로, 다양한 장르에 있어서 입구가 되거나 혹은 분위기를 구성하기 위한 액세서리처럼 활용되는 중이다. 포괄적인 의미에서 보면 미스터리는 상당히 다양한 현대 문화 콘텐츠에 흡수되어 활용되고 있다. 이는 미스터리가 SF와는 반대로 관습이나 도상보다도 이야기 문법에서 단순하게 관습화되어 있으며 대중에게 익숙한 장르이기 때문이다. 물론 우리가 알고 있는 클래식한 본격

미스터리는 관습과 도상에 있어서나 이야기 문법에 있어서나 매우 엄격하고 치밀한 장르다. 하지만 본격 미스터리에서 벗어나는 포괄적인 의미의 변격 미스터리는 범죄와 수색이라는 큰 틀의 플롯을 전개하는 이야기 문법에서 넓은 장르적 변형과 적응을 수행해왔다.

SF와 미스터리가 결합하는 경우 자연스럽게 SF는 관습과 도상을 효과적으로 제시하고, 이를 미스터리의 이야기 문법으로 전개해나가는 텍스트 전략을 활용하기 쉽다. 하지만 미스터리가 모든 형태의 SF 하위 장르와 효과적으로 결합한다고 말하기는 어렵다. SF 하위 장르와 미스터리의 하위 장르가 서로에게 요구하는 구성적 요소들이 효과적으로 존재할 때, 장르적 결합은 비로소 창작자와 독자 모두에게 의미 있는 텍스트를 생산할 수 있기 때문이다. 여기에는 특정 하위 장르가 두 장르를 결합하는 데 필요한 당위적 주제의 구성, 그러한 주제를 감당할 수 있는 세계관 및 텍스트의 규범, 그리고 관습과 도상으로부터 출발하지만 그것을 뛰어넘어 텍스트 자체의 내적 논리를 자신만의 주동의식으로 구체화할 수 있는 인물이 필요하다.

장르 간의 결합이란 결코 눈대중으로 재료를 뒤섞어 우연히 도출되는 결과물일 수 없다. 두 장르의 요소가 하나의 텍스트 안에서 구조적으로 정밀하게 교차할 수 있도록 구성되어야 한다. 단순히 하나의 장르만으로 환원되지 않는 텍스트 고유의 개성적인 독립성을 확보해야 한다. 하위 장르가 가지는 주제적인 친화성과 장르가 가진 관습적인 논리들이 서로를 보완

하기에 유리해야 한다.

우선 여기서는 SF 하위 장르 중 사이버펑크와 스페이스 오페라 장르에서 가능한 미스터리와의 결합 양상에 대해 다룰 것이다. 이는 아주 흔하게 나타나는 양상이고 대표적인 텍스트도 존재하는 만큼 이러한 전범을 통해서 새로운 장르적 갱신을 수행하는 방법에 대해서도 좀 더 수월하게 논의할 수 있을 것이다.

사이버펑크는 하드보일드의 꿈을 꾸는가
: 〈블레이드 러너〉

SF의 특정 하위 장르가 미스터리와 결합한 대표적인 사례로 필립 K. 딕의 《안드로이드는 전기양을 꿈꾸는가》(1968)와 리들리 스콧 감독의 영화 〈블레이드 러너〉(1982)를 떠올릴 수 있다. 지극히 개인적인 취향에서 〈블레이드 러너〉와 함께 〈블레이드 러너 2049〉(2017)를 통해 SF와 미스터리의 결합 양상에 대해 이야기하고 싶다. 두 텍스트는 모두 포괄적인 사이버펑크 장르에 속하지만 이야기 문법의 영역으로 들어가면 두드러진 차이를 발견할 수 있다. 관습과 도상적으로는 동일한 세계관의 관습적 묘사를 수행하고 있음에도 불구하고, 이야기를 전개하고 의미화하는 방식에서는 미스터리 내부의 다른 접근법을 활용하고 있기 때문이다.

〈블레이드 러너〉는 초기 사이버펑크 장르의 관습화된 특

이것은 유해한 장르다

징들을 확실하게 보여주고 있다. 이 텍스트는 포괄적으로는 SF의 도상을 가지고 있지만, 이야기 문법에서는 우리가 익히 알고 있는 하드보일드 탐정 서사를, 그리고 시각적인 분위기에서는 필름 누아르 양식에 속한다. 주인공 릭 데커드 역시 '블레이드 러너'라는 일종의 탐정-추적자로서, 미래 사회 내부에 잠입한 복제인간 '레플리칸트'를 제거하는 임무를 수행한다. 무엇보다도 데커드가 고전적인 본격 미스터리의 탐정보다는 하드보일드 탐정에 가깝다는 것은 여러 가지 사실을 환기시킨다. 사이버펑크의 미래 사회에 대한 인식과 재현이 단순한 디스토피아가 아니라 미국 사회가 대공황 전후에 맞이한 미증유의 성장 및 혼란과 닮아 있기 때문이다.

초기 하드보일드 탐정 소설의 핵심은 범죄를 비이성적 개인의 일탈 행위로 취급하는 것이 아니라, 근본적으로 난폭하고 추악한 행위로 인식한다는 점에 있다. 탐정은 단순히 범인의 정체를 마주하는 것이 아니라 급격한 경제 성장과 휘황찬란한 대도시화 과정에서 타락한 현대 사회와 적나라하게 마주하기 때문이다. 범죄는 도시의 환경과 궁극적으로는 도시인 모두를 파고드는 만연한 사회적 구성물이다. 우리는 〈블레이드 러너〉에서도 미래 사회의 타락을 거대한 도시의 시각적 구성물을 통해 경험한다. 아찔한 마천루에서부터 네온 불빛 아래 빗물에 젖어 진창이 된 어두컴컴한 골목길까지, 위험이 도사리는 사이버펑크의 세계관은 하드보일드 탐정이 마주하는 대도시의 뒷골목과 크게 다르지 않다.

그런 의미에서 데커드는 단순한 탐정이 아니다. 그는 레

이먼드 챈들러 소설에 등장하는 필립 말로처럼 자신을 타락한 사회로부터 격리하고 싶어 하는 시대착오적이고 고립된 인간이다. 우리가 필립 말로를 통해서 확인할 수 있었듯이, 하드보일드 탐정의 자기격리는 그의 지성이나 교양의 작용이 아니다. 그의 도덕적인 기준에서 용납할 수도, 이해할 수도 없는 사회에 대한 철저한 거부라고 할 수 있다. 이처럼 〈블레이드 러너〉 속 데커드의 모습은 하드보일드 탐정 소설에서 시대착오적인 서부 사나이가 트렌치코트를 입고 그 시대를 지나쳐 가는 것과 같다. 모든 사이버펑크의 주인공들이 자기 시대로부터 거리를 두는 것은 아니지만, 〈블레이드 러너〉의 데커드는 하드보일드를 강력하게 환기한다.

그런 의미에서 레플리칸트와 데커드가 묘한 동질감을 느끼며 교감하는 것은 필연적이다. 레이첼에 대한 데커드의 사랑의 감정은 물론이고, 지구로 잠입한 레플리칸트 6인의 리더라고 할 수 있는 로이 배티와의 미묘한 교감은 이 영화를 이해하는 데 핵심이 된다. 타락한 시대에 어울릴 수 없는 부적응자로서 데커드가 느끼는 기이한 고립감이 그들 사이의 교감을 가능하게 해주기 때문이다. 데커드를 레플리칸트로 보는 시각도 있지만, 그 진실 여부는 이 영화의 해석에 그다지 중요해 보이지 않는다. 타락한 미래 사회로부터 의식적으로 거리를 두기 위해서 시대착오적인 존재가 되기를 기꺼이 선택한다는 점에서 데커드는 인간 사회로부터 소외되고 격리되어야 하는 레플리칸트와 다르지 않은 존재이기 때문이다.

영화 전반에 흐르는 이러한 정서가 사이버펑크와 하드보

일드 사이의 공감대를 구체적으로 보여주고 있다. 하드보일드에 등장하는 남성 주인공들은 이상화된 전근대적 세계나, 도시화 이전의 자연적 세계를 낭만적으로 보는 웨스턴 장르의 주인공들과 구별된다. 흔히 서부 개척기의 프런티어 신화에 향수를 느끼는 이상주의자는 문명화된 도시에 숨어든 잠재적 범죄자들이다. 예를 들어 최근의 게임 〈레드 데드 리뎀션 2〉(2018)는 서부 개척시대가 종말을 고하는 1899년을 배경으로 보안관과 핑커톤 탐정사무소의 추적자들이 얼마 남지 않은 서부의 갱단을 추적해 소탕하는 과정을 다룬다. 추적 과정에서 차츰 그들의 정체가 마을을 위협하는 무법자라는 사실이 폭로되고, 결과적으로는 전체 갱단이 파괴되는 과정이 구체화된다. 이 이야기의 원형은 영화 〈내일을 향해 쏴라〉(1969)로, 시대 변화에 적응하지 못하고 몰락하는 갱단의 마지막을 다루는 과정이 흡사하다.

　　문명화된 도시에 과거의 무법자들이 돌아오는 것을 막아내듯, 데커드의 역할은 고도로 발달한 미래 사회의 잠재적인 범죄자들을 제거하는 것이다. 하드보일드 탐정이 사실상 시대착오적인 존재라는 점에서 웨스턴의 무법자들과 닮아 있듯이, 데커드 또한 미래 사회에서 소외된 존재라는 점에서 레플리칸트와 닮아 있다. 핵심은 시대와 불화할 수밖에 없는 인물들의 시대착오가 그보다 비관적인 시대적 분위기로부터 자신을 지켜내기 위한 제스처라는 점이다. 웨스턴에서 하드보일드로 이어지는 미국의 시대적 정서는 1920~1930년대에 유행한 하드보일드 장르를 지배하는 비관적 분위기와 연결되어 있다. 1차

세계대전과 대공황, 급격한 산업화와 도시화를 경험한 미국인들의 냉소주의가 반영되어 있다. 하드보일드는 끝나버린 개척 시대 이후의 서부 대도시, 세계대전 및 대공황과 함께 찾아온 도덕적 해이 속에서 발전한 장르다. 즉 서부 개척정신의 종말을 의미한다. 필립 말로는 고전적 미스터리의 탐정과는 대조적으로 냉소적인 주변인이며, 더 넓은 맥락에서는 타락한 사회와 자신을 분리하며, 도덕적 순결성을 지키기 위해 자발적 소외를 추구하는 미국 남성의 자아상을 대표한다.

이러한 맥락에서 사이버펑크가 1980년대에 미국적 냉소주의를 다시금 반복하는 장르라는 사실은 그다지 놀랍지 않다. 영화 〈대부〉(1972)가 상징하는 것처럼 이민자들의 아메리칸 드림은 붕괴되었으며, 그런 상황에서 선택할 수 있는 것은 마이클 코를레오네가 그러하듯 스스로 고집하고 있던 고고한 개인주의를 포기하고 도덕적으로 타락한 가족 범죄에 가담하는 것뿐이다. 특히 사이버펑크가 구성된 1980년대의 미국은 문화적으로는 전성기를 구가하고 있음에도 불구하고 경제적으로는 중산층이 몰락하고 서민들은 미래에 대한 불안에 잠식되던 시기였다. 사이버펑크 장르가 1980년대 미국인들의 경제에 대한 공포, 즉 언젠가 일본이 미국 경제를 지배할지도 모른다는 불안의 반영이라는 사실은 널리 알려져 있다.

반복되는 사회적 불안과 도덕적 해이 속에서 다시금 고고한 개인의 역할이 사이버펑크 장르 내에서 요구되었던 것이다. 데커드의 자발적인 소외와 고립은 시대로부터는 거리를 두지만, 레이첼이나 로이 배티와 같은 동질적인 소외자를 알

이것은 유해한 장르다

아보는 개성적인 시선과 감수성으로 발전했다. 이는 필립 말로가 어디까지나 고고한 개인으로서 자신을 모든 사회 구성원으로부터 분리한 것과는 차별화된다. 사이버펑크는 레트로-퓨처리즘Retro-Futurism의 형태로 SF라는 포괄적인 장르의 관습 속에서 하드보일드를 재구성한다. 거기에는 여전히 미래 사회에 대한 냉소주의가 자리하고 있지만, 하드보일드의 냉철한 냉소주의와는 구별되는 감상주의 또한 존재한다. 레이첼이 하드보일드 특유의 팜파탈 캐릭터에서 벗어나 자기정체성을 탐색하는 과정에서 데커드를 구하는 적극적인 인물로 발전한다는 점에서도 그렇다. 결말에서 로이 배티의 독백에 가까운 유언은 데커드에게 사이버펑크 세계가 잃어버린, 너무나 인간적인 감수성과 단순히 인간의 긴 수명만으로는 획득할 수 없는 삶의 밀도에 대한 암시를 제공한다. SF와 미스터리의 의미심장한 결합을 보여주는 극적인 사례다.

미래 사회에서 자기정체성을 탐색하기
: 〈블레이드 러너 2049〉

〈블레이드 러너〉의 연장선상에서 〈블레이드 러너 2049〉는 SF의 세계관 내부에 더욱 본질적인 의미의 미스터리적 상황을 재구성한다는 점에서 흥미롭다. 이 영화는 SF가 어떻게 미래 사회를 다루는 사회적 장르로서의 미스터리가 될 수 있는지 잘 보여준다. SF라는 허구적인 이야기 양식을 통해서 우리가

상상하는 미래 사회에 대한 전망에는 그 사회의 구성원이자, 기술의 소유자이며 그것을 활용하여 세계를 조작하는 주체에 대한 질문을 던진다. 레플리칸트이면서 동시에 블레이드 러너라는 직업을 유지하는 주인공 '조'의 자기정체성에 관한 질문은 〈블레이드 러너〉에서 하드보일드 탐정으로서의 데커드는 던질 수 없었던 것이다.

드니 빌뇌브 감독이 독립적인 사이버펑크 작품을 만들지 않고 〈블레이드 러너〉의 후속작 〈블레이드 러너 2049〉를 연출하기로 한 것은 의미가 있다. 그 의미는 단순히 SF 차원의 연속성만이 아니라 미스터리의 영역에서 심층화되는 것처럼 보인다. 이때의 미스터리란 하드보일드 장르에서 탐정이 스스로를 사회로부터 격리하는 데 집중하느라 충분히 고찰할 수 없었던 도시인들의 내면적인 정체성에 대한 탐문이다. 필립 말로에게 대도시의 구성원들은 사회구조적인 악에 대한 잠재적 협력자에 지나지 않는다. 하지만 희망이 없어 보이는 사이버펑크의 미래 사회에서 주인공 조는 단순한 냉소주의자나 레플리칸트로서의 제한된 삶에 갇힌 존재가 아니다. 조에게 욕망을 부여하고 그를 사이버펑크 세계의 개성적인 존재로 만들어주는 유일한 욕망은 정체성의 수수께끼에 관한 것이다. 그것은 조 개인의 수수께끼이면서, 타락한 미래 사회에서 벗어나고자 하는 모든 존재에 대한 수수께끼다.

앞서 1부에서 언급했던 바를 떠올려보자. 고전적인 미스터리가 탐색해야만 했던 정체성의 수수께끼는 결국 근대적 세계의 사회구조 내부에서 스스로를 감출 수 있는 익명적인 존

이것은 유해한 장르다

재의 가능성이다. 미스터리는 범죄의 가능성을 문명화된 근대 사회와 대립하는 비이성과 혼돈이라는 차원으로 배치했다. 범죄자는 반反근대인으로서 제거되고, 그 신원을 밝혀내는 탐색 과정에서 근대인의 우위를 과시할 수 있게 된다.

셜록 홈스와 같은 근대적 이성의 대변자들은 마치 시대를 앞질러서 탄생한 빅데이터 기반의 AI와 같은 존재다. 탐정은 근대적 이성이 가진 무한한 추리의 힘을 통해 세계를 해석하고 유의미한 진실을 구성하는 존재다. 범죄란 언제나 드러나기 위해 존재하는 퍼즐이며, 범죄자는 밝혀지기 위해 존재하는 탐정의 대립물에 불과하다. 근대인의 정체성은 명명백백한 세계 인식 속에서 혼란과 무의미를 축출하는 '디스크 조각 모음'의 결과물인 셈이다.

반대로 우리가 이처럼 고전적인 미스터리의 질문을 새롭게 갱신하는 SF에 주목해야 하는 이유는, 현대를 살아가는 우리 모두 지금까지 자기정체성에 대한 의문을 접어두고 살아왔던 시대에서 벗어나 다시금 정체성의 수수께끼에 노출되어 있기 때문이다. 기술이 미래 전망이 아니라 이미 현재에 도래해 있는 시대, 가상현실은 물론이고 미래 사회에 대한 온갖 정치적 상상력이 결합된 복잡한 현실에서 우리는 자기정체성에 대한 물음에서 자유로울 수 없다. 로봇과 안드로이드, AI가 새로운 사회적 동료로 이미 우리와 함께 살아가고 있는 현실에서, 인간 주체에 대한 물음은 필연적이다. 현실의 정체성보다도 압도적인 가상현실과 온라인에서의 ID를 더욱 선명하게 실감하는 시대에, 미스터리는 근대적인 지평이나 이성 중심의 추

리로부터도 벗어남은 물론 추리의 힘을 통해 자기정체성에 대한 답을 찾을 수 있다는 기대에서도 벗어날 필요가 있다.

〈블레이드 러너 2049〉에서 조가 수행하는 수색과 탐문은 레플리칸트 범죄자의 정체성을 밝혀내기 위한 추적 과정이 아니다. 조는 이중의 추적을 수행하고 있다. 하나는 릭 데커드와 레이첼 사이에서 탄생한 유일한 레플리칸트 2세 생존자를 찾아내는 것이다. 이는 레플리칸트 2세가 과연 가능한지에 대한 의문을 해소하기 위한 탐색이면서, 동시에 레플리칸트를 생산 중인 월레스 사의 새로운 도약을 위한 기술적 도구를 찾는 과정이기도 하다. 하지만 다른 한편으로 조는 자기 자신이 누구인지를 탐색하고 있다. 처음에는 자신이 레이첼의 아들이 아닐까 하는 희망 섞인 탐색이었지만, 결과적으로 그러한 존재가 아니라는 사실을 알게 되었음에도 조는 오히려 레플리칸트 2세를 발견하기 위한 안내자로서의 역할을 발견한다. 그 과정을 통해 블레이드 러너나 레플리칸트로서 주어진 정체성 이상의 역할을 스스로 극복하는 것이다.

결국 〈블레이드 러너 2049〉가 미스터리 형식으로 수행하는 탐색의 과정은 노예로서의 자신을 벗어나 다른 존재의 위상을 발견하고자 했던 조의 자기 해방을 향한 노력이다. 레플리칸트가 미래 사회에 노예 계층으로 존재하며 상품으로 생산되는 디스토피아적 미래에서, 지배와 착취의 구조를 넘어서는 새로운 정체성의 가능성을 발견하는 것이다.

조의 모든 탐색 과정은 스스로에 대한 이해와 함께, 릭 데커드를 딸에게 안내함으로써, 레플리칸트의 계급 혁명이 임

이것은 유해한 장르다

박했음을 암시하는 것이다. 이러한 결말은 조의 죽음 이상으로 그가 발견해낸 자기정체성의 응답이 절망이나 냉소로 끝나지 않는다는 적극적인 해석으로 이어질 수밖에 없다. 전통적인 미스터리가 사회적 혼란을 제거하기 위해 범죄자의 정체성을 탐색하는 수색 과정을 모델화했다면, SF 내부의 미스터리는 오히려 사회 혼란을 부추기고 닫힌 미래 사회를 급진적으로 무너뜨린다. 인간성에 억압되고 소외되어왔던 존재들에게 새로운 정체성의 답을 제시하기 위한 혁명적인 모델화를 수행한다.

조는 경찰 동료들에게는 사실상 '껍데기'라고 불리며 차별받는 레플리칸트에 불과하지만, 연인이자 동거인인 AI '조이'와 실존적인 대화를 나눈다. 〈블레이드 러너〉에서 레이첼이 데커드를 유혹하는 팜파탈의 전형성을 벗어나 자기정체성을 찾아 나서듯, 〈블레이드 러너 2049〉의 조이 역시 조의 조력자에 그치지 않고 자기에게 주어진 역할 이상으로 정체성의 한계를 뛰어넘는 모습을 보여준다. 조이는 조에게 적극적으로 자신의 정체성을 찾아 나설 것을 요구할 뿐 아니라, AI로서의 자신의 존재를 걸고 조를 돕는다. 이는 단순히 조에 대한 종속적인 관계를 보여주는 것이 아니라, 조를 통해서 조이 스스로가 자기정체성을 확장하고 새롭게 구성하기 위한 시도를 수행하고 있음을 보여준다. AI나 레플리칸트에 대한 기술적 독점과 그 결과로 발생하는 기술의 상품화에는 그것을 뛰어넘고자하는 저항이 항상 내재되어 있다.

미스터리에서 정체성의 수수께끼가 발휘하는 저항의 가

능성은 범죄에 대한 탐정의 추리가 단순히 안정된 세계를 유지하는 것을 넘어 기술에 의해 확장된 인간성에 대한 질문과 발견으로 이어진다. 마찬가지로 SF와 사이버펑크에서도 기술은 지배를 강화하고 착취를 정당화하는 상업적 상품에만 국한하지 않고, 그것을 활용하는 사용자들이 제한된 상품 소비의 구도를 벗어나 해킹하고 새로운 가능성을 발견할 수 있음을 끊임없이 환기한다. 사이버펑크에서 범죄의 위험은 본질적으로 기술에 대한 우리의 전망과 우려 사이에 존재한다. 물론 미래 사회의 기술은 거대 기업이 독점하고 있다. 〈블레이드 러너〉의 타이렐 사와 〈블레이드 러너 2049〉의 월레스 사처럼 말이다. 하지만 그들이 소유한 기술의 산물은 결코 통제될 수 없는 미지의 정체성을 내포하고 있으며, 미래 사회의 새로운 주체들은 스스로 탐색할 수 있을 만큼 고도로 발달한 존재라는 사실을 인정할 수밖에 없다.

　이러한 과정을 통해서 사이버펑크에서 인간성에 대한 질문은 미스터리의 본질로 되돌아간다는 인상을 준다. 정체성은 기본적으로 사회구조에 의해 제한적으로 주어지고 발견되는 개념이지만, 역설적으로 그 안에는 주어진 것 이상의 수수께끼가 존재하며 자발적인 탐색과 추리의 가능성 또한 잠재되어 있다. 그렇다면 사이버펑크에서 기술 안에 매개된 자기 발견의 가능성이란 근대적인 방식으로 탄생한 정체성의 수수께끼에 대한 정반대 이야기로서 미스터리 장르를 갱신하는 것처럼 보인다.

　'정체성의 수수께끼'가 미스터리 장르가 근대문학으로 거

　　　　　　　이것은 유해한 장르다

듭나기 위해 반드시 경유해야만 하는 이성적 질문과 답변의 과정이었다면, 장르문학으로서의 갱신을 통해 오늘날의 미스터리는 그 이상의 자기 발견을 수행하는 장르적 방법론을 새롭게 보여준다. SF와의 적극적인 장르 결합을 통해서 말이다.

모든 장르의 결합이 가능한 '우주 활극'
: 〈카우보이 비밥〉

〈블레이드 러너〉가 하드보일드 탐정 서사라면 〈블레이드 러너 2049〉는 자기정체성을 탐색하는 고전적인 미스터리의 내적인 이야기 문법을 SF의 관습적 도상과 결합해 흥미롭게 제시했다. 주로 사이버펑크를 중심으로 살펴보았지만 SF와 미스터리의 결합은 훨씬 더 많은 하위 장르 간의 결합을 통해서 실험되고 구체화될 수 있다. 예를 들어 SF 쪽에서는 스페이스 오페라 장르가 다양한 가능성을 보여주고 있다. 이 하위 장르는 흔히 우주를 배경으로 우주선과 모험을 수행하는 '활극活劇'이라고 정의된다. 스페이스 오페라는 전형적으로 인간 혹은 외계의 여행자들로 채워진 우주를 가상으로 설정하며 갈등을 거쳐 주로 격렬한 해결책을 제시한다. 자극적 혹은 도피적 성향을 보이거나 순수한 흥미 위주라는 평이 지배적이어서 진지한 성찰이 결여된 장르로 취급됐던 것도 사실이다. 스페이스 오페라를 부르는 '우주 활극'이라는 명칭 또한 이러한 기본 공식과 문법 때문에 붙여진 것이다.

하지만 달리 보면 스페이스 오페라의 비성찰적 요소 덕분에 온갖 형태의 장르적 요소들과 자유로운 결합이 가능하다. 신선함과 독창성이 특징인 SF의 범주에 스페이스 오페라가 남아 있으려면 지속적으로 자체 갱신해야 하기 때문이다. 스페이스 오페라의 자기 갱신에 대한 강박은 고전적인 신화, 멜로드라마부터 시작해서 일종의 로드무비, 버디무비, 웨스턴무비와의 결합까지 자연스럽게 수용해왔다. 대표적으로 스페이스 오페라를 통해 콜라주 기법을 보여준 것은 와타나베 신이치로 감독의 애니메이션 〈카우보이 비밥〉(1998~1999)이다. 이 애니메이션은 표면적으로 SF와 웨스턴, 혹은 케이퍼무비Caper movie라고 할 만한 현상금 사냥꾼들의 이야기를 다루고 있지만, 각각의 에피소드를 옴니버스 형식으로 배치해 에피소드별로 상이한 장르적 결합을 수행하고 있다. 이 작품이 보여주는 SF의 장르적 확장 방식은 그 자체로 컬트적이면서도 대중적 설득력을 보여주었다.

〈카우보이 비밥〉은 개그 장르로 비칠 정도로 허랑방탕한 스페이스 오페라의 분위기를 보여주는데, 에피소드가 전개될수록 주인공 스파이크 슈피겔의 무거운 과거 회상과 함께 현재에도 계속되는 범죄 세력과의 연관성이 드러난다. 해결되지 않은 과거의 은원관계와 확장되는 범죄의 위험성을 경유하면서 전체 작품의 분위기가 하드보일드 범죄물로서의 진지함으로 수렴해가는 것이다. 이를 통해 스페이스 오페라의 가볍고 발칙한 매력에 상대적으로 무거운 분위기를 결합해 독특한 매력을 구성하는 데 성공했다. 이처럼 지속적으로 확장하며 갱

신되는 SF의 유동적이고 역동적인 장르적 특징이 상대적으로 보수적인 미스터리 장르와 결합함으로써 발생하는 시너지를, 다양한 하위 장르 간의 결합에서도 발견할 수 있을 것이다. SF 와 미스터리는 이미 좋은 동거인이거나 그 이상의 관계다.

❹ 가장 게임적인 서사, 가장 서사적인 게임 : 미스터리 게임

게임으로 이행하는 미스터리
: 〈카마이타치의 밤〉

미스터리를 중심으로 다양한 장르 결합을 이야기하다 보니, 미스터리 게임 분야를 언급하지 않을 수 없다. 앞에서 멜로드라마, 오컬트, SF라는 인접 장르와 함께 미스터리를 읽는 방식에 관해 이야기했다면, 매체를 전환해 비디오 게임 혹은 디지털 게임이라고 불리는 게임 장르에서의 미스터리란 어떤 방식으로 존재하고 구체화되는지를 살펴보려 한다. 이것은 미스터리가 대중화되며 다양한 시대적 변화에 적응하여 동시대적인 문화 콘텐츠로 확장해가는 경향을 요약하는 일이 될 것이다.

　미스터리 장르의 기원이 19세기 부르주아들의 지적 유희에 해당하는 일종의 계급적 놀이였다는 사실을 기억한다면, 오늘날 미스터리 장르가 문자 그대로 게임의 구조로서 플레이어들에게 소비되는 것은 그다지 놀랍지 않다. 특정 계급의 지적 능력과 이성적 믿음에 대한 과시적 유희의 성격에서 벗어나, 누구나 쉽게 접근하고 참여할 수 있는 게임 장르는 미스터

리의 대중화 가능성을 강하게 암시한다. 게임의 캐주얼한 특징과 미스터리의 결합에 대해서는 그 다양한 결과물을 살펴볼 필요가 있다. 미스터리에 내재된 게임으로서의 성격이 비디오 게임이라는 매체를 만나면 어떻게 구체화되고 변형되는지를 고려해야 한다.

소설로서의 미스터리가 훌륭한 게임으로 발전 가능하다는 것을 알려준 것은 한때 대단한 인기를 끌었고 지금도 존재하는 게임북이다. 1970~1980년대생이라면 어린 시절 두근거리는 마음으로 게임북을 펼쳐서 난생처음 선형적인 독서에서 벗어나 페이지를 찾아가며 게임을 하는 과정에 빠져든 경험이 있을 것이다. 과거의 게임북은 오늘날 인터랙티브 무비나 텍스트 어드벤처류 게임의 시조라고 할 수 있을 텐데, 그 당시에도 이미 어드벤처, 오컬트, RPG까지 아우르는 다양한 장르가 존재했지만, 무엇보다도 미스터리는 게임북 전반에 걸쳐 작동하는 이야기의 내적 논리 같은 것이었다. 우리는 조각난 이야기를 짜 맞추는 방식으로 하나의 이야기적 진실을 추구하는 탐정의 역할을 경험하는 셈이다.

이후 게임북의 형식적인 이야기 전개가 비디오 게임으로 구현된 대표적인 사례가 〈킹스 퀘스트〉(1984~1998)나 〈원숭이 섬의 비밀〉로 유명한 〈원숭이 섬〉(1990~2022) 시리즈일 것이다. 이 어드벤처 게임의 전개 방식은 주로 퀴즈이며, 퀴즈를 풀기 위한 단서를 찾아서 문제를 해결하는 논리적 추리 과정을 담고 있다. 물론 게임으로서의 미스터리는 우리가 '장르로서의 미스터리'를 다뤄온 방식과는 조금 다르다. 퀴즈는 본격적

인 미스터리의 영역에서 벗어나 포괄적인 게임 장르의 플레이 요소로 독립되며, 일종의 퀴즈 풀이 과정으로 압축되면서 다양한 장르적 서사와 결합한다. 이러한 게임 장르에서 미스터리가 활용될 경우, 독자의 참여와 이야기의 퍼즐을 풀어나가는 방식으로 의미를 구성하는 능동적인 스토리텔링의 과정을 늘 포함한다.

미스터리의 추리 과정이 다양한 스토리 확장과 긍정적인 시너지를 일으킨다는 점에서, 일본의 게임 산업은 어드벤처나 퀴즈에 중점을 두기보다는 텍스트를 중심으로 한 소설적 서사 전개 과정에 좀 더 중점을 두었다. 특히 일본의 인터랙티브 스토리텔링 게임은 선택지 중심으로 이야기를 멀티플롯으로 발전시키고, 장르를 넘나드는 복합적 이야기로 구성하는 것을 선호한다. 이는 사실상 컴퓨터로 즐기는 게임북, 혹은 게임과 소설의 경계에 있는 장르처럼 보인다. 일본의 게임사 춘소프트에서 발매한 〈카마이타치의 밤〉(1994)은 대표적인 사례다. 이 게임은 국내에서도 《살육에 이르는 병》(1992)으로 유명한 신본격 미스터리 작가인 아비코 다케마루의 작품으로, 미스터리를 표방하는 사운드노벨 게임이다.

〈카마이타치의 밤〉은 폭설로 인해 고립된 스키장의 산장에서 벌어지는 연쇄살인이라는 점에서 고전적인 클로즈드 서클closed circle을 표방한다. 고립된 환경에서 발생할 수 있는 다양한 이야기 가능성을 선보이기 위해 다회차 플레이를 지향하고 있는데, 이를 위해서는 1회차에서 진지한 본격 미스터리 추리를 성공적으로 마무리해야 한다. 1회차 플레이 역시 여러 차

이것은 유해한 장르다

례 배드엔딩을 보고 반복 플레이를 수행해야만 전체 미스터리의 전모를 파악할 수 있다는 점에서, 이 게임은 미스터리 소설이 일회적 독서만으로는 제공할 수 없는 깊이 읽기의 과정을 게임이라는 매체의 특성을 이용해 유도하는 셈이다. 미스터리 파트에서 정확하게 범인을 찾아내 엔딩을 보고 나면, 이제 게임은 걷잡을 수 없이 키치한 서사적 가능성으로 변형된다. 앞서와는 다른 선택지를 고를수록 이야기는 1회차 이야기와 완전히 구별되는 공포, 오컬트, 코미디, 각종 B급 장르 서사로까지 파생된다. 1회차에서 경험했던 인물들 간의 관계성이나 캐릭터성이 완전히 전복되고 재구성되는 과정을 통해서 플레이어는 미스터리 장르의 복합적인 장르적 결합을 게임이라는 매체적 특수성과 함께 간접적으로 경험하게 된다.

〈카마이타치의 밤〉은 본격 미스터리를 표방하는 고전적인 미스터리 소설에 속한다. 하지만 동시에 미스터리는 이제 정답만을 추구하고 범인을 색출해야만 끝나는 경직된 추리게임에서 벗어나 다양한 선택지 속에서 여러 장르로 확장하는 스토리텔링으로 발전한다. 이러한 경험 자체가 게임이라는 매체에서 미스터리가 가지는 유동적인 성격을 암시한다. 본격 미스터리를 표방하지 않는 사운드노벨이라고 할지라도, 플레이어는 각각의 선택지의 논리적인 추리 과정과 스토리텔링의 연속성을 통해서 매우 연성화된 형태의 미스터리적 즐거움을 경험하게 된다. 미스터리라는 장르는 본질적으로 단서를 통해서 전체의 이야기를 구성한다는 사실을 자연스럽게 게임이라는 매체가 구현하는 셈이다.

캐주얼 미스터리의 확장성
: 〈역전재판〉, 〈단간론파〉

일본은 게임의 영역에서도 미스터리물을 여러 방향으로 확장하는 데 성공한 선구자라고 할 수 있다. 우리가 흔히 생각하는 본격 미스터리의 왕국이라는 이미지와 달리, 게임에서는 미스터리에 대한 이해를 훨씬 자유롭고 대중적인 방식으로 변화시킨 것 역시 일본 미스터리 게임의 특징이다. 게임 장르의 미스터리를 다소 본격적인 것에서 멀리 떨어진 연성화된 개념으로 만든다고 할지라도, 게임을 통해서 미스터리 장르를 기초적인 차원에서부터 받아들일 수 있게 해주는 것이 캐주얼한 미스터리 게임의 장점이다.

물론 대중적인 미스터리 게임 이전에 〈탐정 진구지 사부로〉(1987~) 시리즈처럼 본격적인 하드보일드 장르를 추구한 게임도 존재한다. 이 작품은 클래식한 미스터리의 문법을 그대로 살려 일직선의 스토리를 전개하지만, 수사와 탐색이라는 미스터리 게임 파트의 기본적인 플레이 요소와 추리를 통한 이야기 전개를 복잡한 사유 과정으로 종합할 수 있게 만들었다. 플레이어는 능동적으로 단서를 모으고 추리를 수행할 뿐 아니라, 소설에서의 관찰자 입장에서 벗어나 탐정 캐릭터와 자신을 적극적으로 동일시한다. 이 게임의 시그니처가 된 대사인 "나는 담배에 불을 붙였다"는 플레이어가 입력할 수 있는 커맨드에 따른 스크립트이기도 하다. 커맨드 입력을 통해서 담배를 피우는 행위는 하드보일드 특유의 분위기를 플레이

어가 체감할 수 있게 해주는데, 이는 독특한 게임 특성을 반영한다. 담배 피우는 행위를 통해서 추리의 막막함을 대변해주는 것과 동시에 추리 과정에서의 힌트를 환기할 수 있는 게임의 특수성을 살려 커맨드를 입력할 수 있게 한 것이다. 전체 이야기를 통한 서사적 이해뿐만이 아니라, 압축적이고 시각적인 전달은 게임이기에 가능한 쾌감을 제공한다.

〈탐정 진구지 사부로〉 시리즈가 나름대로 유의미한 마니아층을 만들어낸 것은 사실이지만, 2000년대 이후 가장 대중적으로 성공한 미스터리 게임 프랜차이즈를 꼽으라고 하면 〈역전재판〉(2001~) 시리즈와 〈단간론파〉(2010~2017) 시리즈를 빼놓을 수 없다. 두 작품이 지향하는 게임의 장르적 특징이나 분위기에서는 다소 차이가 있을지언정, 근본적으로 미스터리 장르를 통해서 캐주얼한 미스터리 향유자를 확장하는 데 성공한 기념비적인 게임들이다. 무엇보다도 선형적인 스토리 구조에도 불구하고, 본격적으로 미스터리 장르가 일련의 게임 플레이로서 개성화되기 시작한다. 단서 찾기와 탐문 과정은 〈탐정 진구지 사부로〉 시리즈에서 이미 제시되었지만, 무엇보다도 추리 과정을 단계적으로 논리화하고 대화 과정을 통해 풀어나가는 플레이 구조를 제시했다.

캡콤의 〈역전재판〉 시리즈는 2001년 1편 출시를 시작으로 최근작 〈대역전재판 2〉(2016)까지 20년이 넘는 세월 동안 플레이어들의 사랑을 받아왔다. 이 게임의 가장 혁신적인 점은 플레이어이자 주인공이 변호사로 재판에 참여함으로써, 증인들의 진술을 추궁하고 모순을 지적함으로써 진실을 규명하

는 플레이 구조를 미스터리 게임의 새로운 전범으로 제시했다는 점이다. 증인의 진술에서 모순을 찾아내기 위해, 추궁과 제시를 통해 새로운 정보를 끌어내는 재판 과정을 하나의 엔터테인먼트로 구성한다. 플레이어는 진지한 법정의 변호사인 동시에 흥미진진한 재판의 방청객이기도 하다. 이러한 양면적인 관점은 주인공인 나루호도 류이치가 셜록 홈스와 같은 탐정처럼 사건의 전모를 미리 꿰맞춘 채로 재판에 참여하는 것이 아니라, 임기응변으로 예상치 못한 전개를 끌어내기 때문이다. 모든 미스터리의 전모는 재판 과정에서 실시간으로 갱신되며, 추리를 수행하는 플레이어 자신조차 추리하며 발전하는 이야기 전개에 몰입하게 된다.

〈역전재판〉의 플레이 구조는 탐색 파트와 재판 파트로 이중화되어 있으며, 〈탐정 진구지 사부로〉에서 보여주었던 추리 과정을 훨씬 역동적으로 갱신했다. 무엇보다 이 게임의 독특한 게임성은 미스터리의 진지함과 캐주얼함 사이에서 줄타기를 하는 데 성공했다. 게임 속의 세계관이나 캐릭터들은 황당무계할 정도로 과장된 측면도 있지만, 추리의 논리를 구성하기 위한 단서만큼은 철저하게 게임 내부 세계의 핍진성을 벗어나지 않기 때문이다. 플레이어들은 때로는 이 게임의 추리가 정말 논리적인지 의심할 수도 있지만 게임 전체의 규칙성과 그에 대한 믿음을 저버리지 않는다는 사실을 단계적으로 확인함으로써 다소 황당한 세계 속의 미스터리에 적극적으로 참여할 수 있게 된다.

특히 재판 파트에서는 일반적인 법정 소설과 달리 말 그

이것은 유해한 장르다

대로 추리 과정을 재판을 통해서 수행한다. 이 게임만의 캐주얼한 게임성을 위해서 현실의 법정과는 구별되는 허구적 세계를 인식시키는 과정 역시 중요하다. 〈역전재판〉의 세계관은 의도적으로 현실의 법리적 시스템이나 재판의 리얼리티를 희생하고서, 게임 특유의 극적인 연출을 위해 즉각적인 추리 과정으로 재판이 전개된다. 이러한 게임성의 강조는 미스터리는 진지하고, 법정은 엄숙해야 한다는 일반적인 인식을 전복한다. 진지한 오컬트 장르가 아님에도 불구하고 빙의를 포함하는 초자연적 요소가 자연스럽게 미스터리 내부로 들어온다는 점, 각종 단서나 추리 방식 자체는 황당하고 극단적인 측면이 있지만 결과적으로 말이 되게끔 들어맞는다는 사실이 주는 쾌감이 미스터리의 엄밀함과 매력적인 조화를 이룬다. 〈역전재판〉은 본격 미스터리에 대한 대중 플레이어들의 거부감과 편견을 극복하고 관심을 갖도록 유도했을 뿐 아니라, 미스터리 게임의 장르적인 구체성을 거의 완성했다. 〈역전재판〉 1편에서 3편으로 이어지는 시리즈 전반의 완성도 높은 이야기 구성, 〈대역전재판〉 1~2편에서 다시금 확인되는 서사적 완성도는 앞서 강조한 미스터리 게임의 구조적 짜임새와 맞물려 미스터리 게임에서 거의 고전으로 자리매김하는 데 기여했다.

　〈역전재판〉으로 구체화한 일본식 미스터리 게임 장르의 계보에서 등장한 〈단간론파〉 시리즈는 밀폐된 학교 공간에서 펼쳐지는 데스게임과 그에 따른 '학급재판'이라는 요소를 통해서 개성적인 게임성을 완성했다. 〈단간론파〉 시리즈는 〈역전재판〉으로부터 영향을 받았음이 분명한 동시에, 게임 시스

템적인 변화를 통해 장르적 갱신을 수행했다. 무엇보다도 특유의 캐주얼함은 액션 요소를 통해 추리 과정 전반에 역동성을 제공했다는 점이다. 증거를 탄환 모양으로 형상화한 말탄환(코토다마)을 통해서 상대방의 증언을 직접적으로 맞혀 파괴하거나 동조하는 액션 시스템을 통해서, 정적이고 순차적이던 추리 과정을 입체적이고 역동적으로 만들었다. 〈역전재판〉에서 증인의 발언에 대해서만 그 논리적 정합성을 따져야 했던 것과 달리, 학급재판의 증언은 다수의 발언에 대한 동시적인 대응을 위해 순발력이 요구된다.

액션 게임, 퍼즐, 리듬 게임의 요소 등을 결합해 추리 과정이 지루하지 않게 하는 것 또한 〈단간론파〉 시리즈가 추구하는 스타일이다. 전체 게임의 컬러는 가볍고 게임성은 캐주얼하게 제작되었음에도 불구하고 학급재판의 결과에 따른 '처벌'로 실제로 동료가 한 명 한 명 죽어야 하는 심각성이 연출된다. 전반적으로는 유머러스하고 발랄한 분위기와 과격하고 파괴적인 설정 및 소재가 결합한 부조화의 효과가 복합적이고 입체적인 추리 과정과 맞물린다.

게임의 플레이 과정에 적극적으로 참여함으로써, 먼저 정답을 맞히고 그에 따라 추리를 전개하는 것은 〈역전재판〉 이후 미스터리 게임의 보편적인 전개 방식이 되었다. 플레이어는 자신의 인식과 느낌, 단서에 대한 직관적인 이해나 힌트를 활용해 굳이 고차원의 추리를 하지 않더라도 정답을 맞히고 그에 따른 사후적 추리 과정을 확보할 수 있다. 결과적으로 누구나 풀 수 있는 미스터리, 그런데도 미스터리 소설에서 홈스를

이것은 유해한 장르다

바라보는 왓슨의 소외된 심정이 아니라, 어쨌거나 미스터리를 풀었다는 지적인 성취감을 맛보게 된다. 미스터리 게임은 플레이어들에게 기존 미스터리 마니아들만이 경험할 수 있었던 순수한 추리의 즐거움을 캐주얼하게 제공하는 데 성공한다.

애도하는 미스터리
: 〈오브라딘호의 귀환〉

〈역전재판〉이나 〈단간론파〉가 일본 미스터리 게임의 전형적인 구조를 형성했다면, 미스터리 게임은 큰 틀에서 이러한 게임성에서 완전히 벗어나지 않고도 특유의 장르적 게임성을 성취하는 것이 가능하다. 미스터리 게임 장르를 개성화하고 독창적으로 만들기 위해서는 미스터리라는 장르적 요소를 뒤집기보다는, 게임성에 대한 접근방식이나 플레이어의 기존 인식에서 벗어나는 방식의 추리 과정을 게임 형식에 도입할 필요가 있다.

　　〈페이퍼 플리즈〉(2013)로 유명한 1인 개발자 루카스 포프 Lucas Pope의 후속작 〈오브라딘호의 귀환〉(2018)은 오컬트와 미스터리가 적절하게 결합한 게임으로, 기존의 미스터리 게임과는 완전히 차별화된 방식으로 추리 과정을 제공하는 데 성공했다. 1803년에 행방불명되었다가 1807년에 발견된 선박 오브라딘호의 탑승객 60명 전원은 사망했다. 플레이어(이자 주인공)는 이 60명의 사망 원인을 규명해야 하는 동인도회사의 보

험조사원이다. 플레이어는 주인공이 얻게 되는 회중시계의 신비한 힘을 빌려서, 사망자들의 죽음의 기억을 단편적으로나마 복원할 수 있게 된다. 이를 통해서 60명의 신원과 그들의 사인에 대해 빈칸을 채워나가는 방식으로 설명하는 것이 이 게임의 목표다.

이 게임에는 '탐색'과 '추리'의 이분화된 구조가 없다. 탐색이 추리의 단서를 제공하는 한편, 추리를 통해서 다음 탐색의 단서를 제공하는 방식이다. 탐색과 추리 과정이 서로 맞물려 작동한다. 신원과 사인에 대한 사건 기록을 채워나가면서 이야기는 다음 챕터로 넘어가도록 설계되었지만, 이 챕터 역시 사건의 발생 순서가 선형적이지 않다. 회중시계의 초자연적인 힘을 빌려서 거의 시간 순서를 무시하고 무제한적인 추리를 수행할 수 있는 것이 〈오브라딘호의 귀환〉의 가장 큰 매력이다. 마치 형식실험 소설을 보는 것처럼, 해체적이고 다중적인 초점으로 미스터리를 풀어나가는 즐거움을 준다.

〈오브라딘호의 귀환〉에서의 탐색 과정은 말 그대로 능동적인 추리 과정을 내포하고 있다. 플레이어들은 자신이 채워야 하는 전체 사건 보고서에 익명화된 죽음을 건져 올려 그 전모를 밝혀나가게 된다. 오브라딘호 선원들의 죽음에 대한 근본적인 미스터리를 밝혀내는 데 그치지 않고 그들의 이름과 사망 원인을 정확하게 채워 넣는 것을 목표로 한다. 이 과정에서 플레이어는 하나의 죽음이 다음 죽음으로, 한 사람의 서사가 다른 사람의 서사로 유기적으로 연결되어 있음을 확인하게 된다. 미스터리 소설이 사건의 원인, 범인의 정체를 밝히는 데

이것은 유해한 장르다

집중하는 것과 달리, 〈오브라딘호의 귀환〉의 목적은 범인을 밝혀내는 것이 아니라 피해자들의 죽음을 복원하는 데 있다. 4년 동안이나 유령선으로 바다를 떠돌다가 발견된 오브라딘호의 선원들에게 이름을 부여하는 행위, 그리고 그들의 마지막 순간이라고 할지라도 일련의 인과관계를 구성하는 서사적 연결성을 확보하는 과정에서 그들 각각은 서로의 죽음을 매개하는 연결점을 제공한다. 이러한 추리 과정은 다른 층위에서 미스터리에 대한 새로운 기대와 만족감을 제공해준다.

　게임 초반 탐사를 시작할 때만 해도 선상 반란과 그에 따른 폭력의 결과를 상상했던 것과 달리, 탐사가 이어질수록 인간의 욕심이 빚어낸 초자연적 존재들의 개입에 의한 파괴적 결과라는 사실이 밝혀진다. 서사적인 차원만 보자면 '크툴루 신화'의 변형이라고 할 수 있는 이 게임이 미스터리의 외양을 가지게 되는 이유다. 단순히 공포에 대한 전율과 그에 따른 인간성의 상실로 인해서 미스터리의 의미가 사라지는 것은 아니다. 오히려 비이성과 혼란에 빠져 자신의 존엄을 잃어버릴 수 있는 평범한 사람들에게 마지막 죽음의 순간에서나마 인간적 영역을 복원하고 잃어버린 이름을 되찾아주는 작업, 구체적이고 사후적인 방식의 애도 행위 속에도 미스터리는 존재한다는 사실을 알려준다.

메타-미스터리와 해석의 게임
: 〈괭이갈매기 울 적에〉

지금까지 캐주얼한 미스터리의 장르화 및 개성적인 발전으로서 미스터리 게임에 대해 논의했다. 마지막으로 한 가지 예외적인 사례를 추가로 이야기하고자 한다. 다소 극단적인 방식으로 메타-미스터리를 밀어붙인 사례로서, 〈괭이갈매기 울 적에〉(2007~2010)라는 사운드노벨 게임이다. 제작자 용기사07은 동인 게임 업계에서 선풍적인 인기를 끈 사운드노벨계의 기념비적인 작품 〈쓰르라미 울 적에〉(2002~2006)를 통해서 상당한 인지도를 얻었다. 용기사07이 〈쓰르라미 울 적에〉의 성공을 이어가면서도, 〈쓰르라미 울 적에〉가 본격 미스터리로서 미흡하다는 비판에 대해 응답하고자 만든 작품이 바로 〈괭이갈매기 울 적에〉다. 〈쓰르라미 울 적에〉는 미스터리 요소를 가지고 끊임없이 플레이어에게 추리 가능성에 대해 질문을 던지는 작품이었지만, 문제 해결에 있어서는 초자연성과 크게 구별되지 않는 상식 너머의 요인이나 '기적'에 기대는 변칙들이 존재했기 때문이다.

〈괭이갈매기 울 적에〉는 의도적으로 에피소드를 거듭할수록 플레이어들에게 이 작품이 본격 미스터리인지, 아니면 판타지인지에 대한 장르적 구분을 요청한다. 그러면서도 이 작품을 판타지로 보는 플레이어를 '사고 정지'한 부류, 본격 미스터리로서의 해석을 포기하는 행위로 몰아붙이는 과정은 본격적인 메타-미스터리로서의 장르적 특징을 극대화하는 의

이것은 유해한 장르다

도로 읽힌다. 게임의 에피소드 1까지 플레이했을 때는 이 텍스트가 애거사 크리스티의 《그리고 아무도 없었다》를 흥미롭게 재해석한 본격 미스터리처럼 보이지만, 에피소드의 후일담이라 볼 수 있는 '티타임' 파트에서 본편에서는 존재를 확인할 수 없던 '마녀'가 등장함으로써 독자들에게 혼란을 불러일으킨다. 마녀의 존재를 인정하고 이 작품의 미스터리를 초자연적 오컬트와 판타지의 결합 장르로 해석할 것인가, 아니면 이러한 초월적 존재들이 실제 미스터리의 트릭을 은폐하고 독자의 추리 과정을 혼란스럽게 만드는 인지적 착란, 혹은 비유적 존재에 불과한 것인지를 끊임없는 대결 구도 속에서 주장해야 하는 것이다.

메타-미스터리 장르는 의외로 고전적인 형태의 미스터리 장르로서, 1900년대 초반에 이미 기존의 미스터리물을 두고 사건 외부에서 순수한 해석자로서의 추리 과정을 즐기는 형태의 시도들이 존재했다. 오늘날 수많은 범죄 사건, 미제 사건들에 대해 메타-미스터리는 끔찍한 사건을 하나의 해석적 영역으로 몰아놓고 외부적 해석의 특권을 즐기는 형태의 장르로 시작했다. 〈괭이갈매기 울 적에〉에서는 게임 마스터라는 존재가 게임이라는 체스판에서 등장인물이라는 말들을 움직이는 과정을 통해서, 전체 미스터리를 연출하고 이를 상대방이 해석하는 방식에 따라 근본적인 미스터리가 해결되었는지를 검증하는 방식으로 전개된다.

메타-미스터리는 단순히 사건에 대한 해석학적 관점만이 아니라, 오늘날 미스터리 장르에 대한 비평적 시선, 독자로

서의 의견 제시, 갱신의 필요성을 요구하는 장르이기도 하다. 사건은 결코 내부의 추리 과정에 의해서만 진행되고 완결되지 않으며 외부의 해석 과정에 의해서 복잡해지고 진행 중인 문제의식으로 발전하기도 한다. 조야한 인과관계의 영역에서는 단순한 사건도 그것을 목격하고 인지하는 관찰자의 관점에 따라서 완전히 다르게 해석된다. 〈괭이갈매기 울 적에〉는 이를 '슈뢰딩거의 고양이', 즉 상자 속에 존재하지만 아직 관측되지 않은 고양이의 비유를 들어서, 관찰자에게 목격되기 이전까지는 여러 형태로 중첩되어 있는 미스터리의 진실에 대해 역설한다. 실제로 1986년에 발생한 '롯켄지마 대량 살인사건'은 우시로미야 일족 전체와 롯켄지마라는 섬에서 생활하던 고용인 전원이 처참하게 죽었다는 진실을 제시한다. 그것을 초자연적인 마녀의 잔인한 장난질로 볼 것이냐, 아니면 우시로미야 일족 내부에서 발생한 추악한 이권 다툼의 결과로 볼 것이냐는 여전히 고양이 상자 속에 있다.

〈괭이갈매기 울 적에〉의 추리 과정은 마녀와 판타지를 오히려 적극적으로 본격 미스터리에 대한 대결의 차원에서 환기함으로써, 모든 것을 객관적 진실로 파악할 수 있다고 믿는 미스터리 마니아들에게 의도적인 대결 의식을 부추긴다. 메타-미스터리의 차원에서 발생하는 해석적 공백이 사건의 당사자들에게는 오히려 인간적 차원의 구원을 제공할 수 있다는 사실을 강조하기 위해서 말이다. 이 작품의 핵심적인 주제의식인 "사랑이 없으면 보이지 않는다"는 독자의 해석학적 태도에 관한 메시지다. 플레이어가 이 일족 몰살 사건을 오직 오락의

이것은 유해한 장르다

영역에서 기존의 미스터리 관습으로만 바라볼 경우, 그가 발견할 수 있는 것은 끔찍한 살인사건과 친족 간의 끔찍한 동족상잔뿐이다. 반면에 마법이란 요소는 의도적으로 미스터리의 진실에 대한 추구로부터 거리를 두고, 다른 방식의 해석이 가능함을 주장하는 해석학적 태도를 지지한다. 이는 본격 미스터리 장르에 대한 폄하나 비난의 태도만은 아니다. 오히려 미스터리라는 장르의 복합적인 갱신화 과정에서, 본격 미스터리와 구별되는 방식으로 진실을 주장하고 해석할 수 있는 더 넓은 장르적 가능성을 보여주기 위한 것이다.

믿고자 하는 태도와 관점이 오히려 진실의 위상과 그 해석적인 현실을 바꿀 수 있다는 주장은 단순한 정신 승리의 태도일까? 물론 여전히 그에 대한 해석적 위험은 남아 있다. 하지만 〈괭이갈매기 울 적에〉는 죽음을 기억하고 죽어간 사람들을 애도해야 하는 산 사람들의 관점에서 진실보다도 중요한 삶의 의미를 생산할 수 있다는 점을 강조하는 것이다. 미스터리는 그러한 의미에서 범인을 찾아서 처벌하는 사회적 효과만을 의도하지 않는다. 살아남은 사람들에게 삶의 의미를 부여하고 범죄 해결만으로는 소멸하지 않는 인간적 영역의 자리를 발견한다. 그렇게 미스터리의 추리 과정은 모든 빈칸을 채우지 않고 오히려 괄호를 남겨놓기도 한다. 바로 그러한 괄호가 어쩌면 진실보다도 중요한 미스터리의 의미를 위한 자리일 수도 있다.

K-미스터리 리부트
: 법정에서 뛰쳐나온 탐정-자경단

❶ 무엇이 한국 사회의 미스터리가 되어야 하는가

모두가 법관인 시대와 사적 처벌 서사의 유행

오늘날의 세계는 하나의 거대한 법정이다. 적어도 인터넷 세계와 디지털 문화 속에서는 그렇다. 특히 인터넷 커뮤니티와 소셜 미디어는 폐쇄적인 부족주의●의 온상이 되었다. TMI(too much information)의 시대에 개인은 더 이상 단편적인 정보들을 조합해 진실을 추론하거나 해석하려고 하지 않는다. 부족주의를 대변하는 집단적인 정체성과 그 집단적 지향에 맞추어 자신의 판단과 해석을 의탁하는 것이 오늘날의 세계를 이해하는 가장 손쉬운 방법이 되었다. 세계는 지나치게 많은 단서들로 가득 차 있지만, 그 모든 것을 이치에 맞게 이해하고 판단하는 것은 어렵고 복잡하다. 반면에 내가 의존할 수 있는 특정한 정체성의 부족주의는 편의적으로 재구성된 사실을 손쉽게 제공해준다.

　　부족주의는 결과적으로 부족 안의 동료와 부족 바깥의 적

● "우리는 근대적 보편주의, 계몽주의의 보편주의, 승리를 구가하는 서양의 보편주의에서 멀리 떨어져 있다. 이 보편주의란 사실상 특수한 자민족 중심주의의 일반화일 뿐이다. 세계의 조그마한 지역의 가치들이 모두에게 유효한 모델처럼 확대 적용된 것이다. 부족주의는 경험적으로 어떤 장소에 대한 소속감, 그리고 어떤 집단에 대한 소속감이 중요하다는 점을 상기시켜준다. 이 소속감은 모든 사회적 삶의 본질적 토대이다." 미셸 마페졸리, 박정호·신지은 옮김, 《부족의 시대》, 문학동네, 2017, 20쪽.

으로 나뉜 이분법적 세계를 단단하게 구축한다. 같은 진실이라고 할지라도 부족에게 유리한 관점만이 존재하고, 그것을 무비판적으로 공유한다. 그 결과 확증편향이 더 강하게 작동한다. 그렇게 되면 모든 사안에 대해 부족 외부의 해석은 완전히 배제되고, 우리 부족 입장에서의 속지주의屬地主義적 해석만이 남는다. 부족 구성원들은 배심원이자 법관이 되어 우리 부족에게 유리한 쪽으로 심판의 저울을 기울인다. 모든 것이 우리 편과 그들 편, 아군과 적군, 가해자-피해자로 이분되고, 그 중간의 회색지대는 사라진다. 이것이 바로 부족주의의 법정이다.

인터넷 커뮤니티와 소셜 미디어는 매일 쏟아지는 사회적 이슈에 대해, 유명인의 가십에 대해, 누군가의 부적절한 행위와 언사에 대해 재판을 벌이고 있다. 인터넷 세계 자체가 하나의 거대한 법정이 되어 모든 사안에 대해 판결을 내리고자 한다. 이 법정에서는, 모든 참여자들이 자신만은 용의자가 아닌 것처럼, 혹은 절대 용의자가 되지 않을 것처럼 재판관이 된다. 누구보다 빠르고 뻔뻔하게 모든 사안에 대해 이미 진실을 파악한 것처럼 법관의 위치에 서는 것만이, 오늘날 만인이 만인에게 법관인 시대에 용의자가 되지 않을 수 있는 가장 확실하고 편의적인 방법이다. 누군가에게 판단의 대상이 되기 전에 빨리 다른 누군가를 기소하고, 법정에 세우고, 손가락질하고, 판결을 내린다.

그리하여 이 세상에는 우리가 쉽게 판단할 수 없는 사안이 존재한다고 말하는 것조차 주저되는 시대가 되어버렸다.

우리가 손쉽게 풀 수 없는 수수께끼 같은 미스터리가 존재한다는 것, 절대 열어 볼 수 없는 블랙박스가 존재하며, 판단 불가능한 것이 존재한다는 사실은 더 이상 사람들에게는 흥미롭지 않기 때문이다. 이제 고전적인 미스터리의 추리 방식은 통용되지 않는 것처럼 보인다. 복잡한 사건의 파편들로부터 유의미한 단서를 찾아내고, 사냥꾼처럼 사냥감의 흔적을 추적하여 사건의 전모를 복원해내는 추리의 과정 말이다.

단서를 통해서 사건을 복원하고 진실을 추리하는 과정은 오늘날 숏텀 피드백short-term feedback의 시대에 어울리지 않는 롱텀 피드백long-term feedback의 전형이다. 숏텀 피드백이 빠른 정보화에 따른 빠른 결론을 내리는 문화적 경향이라면, 롱텀 피드백은 전통적인 의미의 경험, 노력, 성장에 대한 기대를 포괄한다. 롱텀 피드백에 대한 기대가 점점 더 줄어들면서 경험과 노력에 대한 이야기가 꼰대의 언어가 되어버린 시대가 되었다. 유튜브 쇼츠, 릴스, 콘텐츠에 대한 압축과 요약이 콘텐츠 원본보다도 더 인기를 끄는 시대이기도 하다. 사람들은 복잡하게 얽혀 있는 서사를 원하지 않는다. 단순하게 흑백을 가리는 판단을 원하고, 진실을 추적하는 과정보다는 범죄자를 심판하고 단죄하는 쾌감을 원한다.

자연스럽게 미스터리는 느려터진 고구마 서사가 되고, 차라리 사적 제재에 대한 판타지는 사이다 서사가 된다. 법은 멀고 주먹은 가깝다. 〈범죄도시〉(2017~) 시리즈가 그토록 인기를 끄는 이유는 말 그대로 단순하다. 사람들은 단순히 폭력을 선호하는 것이 아니라, 어쩌면 문제를 알고 있음에도 불구하

고 복잡한 현실 논리에 붙잡혀 적극적으로 나서서 해결하지 못하는 우리의 삶 자체에 대한 회의주의를 표출하는 것인지도 모른다. 사람들은 어떤 문제를 해결하는 데 있어서 학습된 무기력과 해결되지 않는 논쟁의 피로감으로부터 벗어나기 위해 가장 단순한 길을 택하기도 한다.

법에 대한 기대는 사라지지만 사적 처벌에 대한 환상은 더욱 커지는 중이다. 악당에 대한 사적 처벌을 노골적으로 보여준 〈빈센조〉(tvN, 2021)나 〈모범택시〉(SBS, 2021~2023), 〈더 글로리〉(넷플릭스, 2022~2023)같은 드라마는 물론이고 미성년자들에 대한 물리적 처벌을 시각적으로 보여주는 〈참교육〉(네이버, 2021~) 같은 웹툰에서도 드러나듯, 법적 처벌의 공정성을 믿지 못하는 시대에 각종 문화 콘텐츠에서 넘쳐나는 사적 제재에 대한 환상은 대표적인 숏텀 피드백의 서사적 구현이다. 검찰과 경찰을 비롯한 공권력의 대변자들이 이야기 내부에 등장하지만, 조력자 혹은 경쟁자 정도의 역할에 그치는 것이 당연해지고 있다. 시민의 욕망을 대변하며 피해자들의 구원을 수행하는 자경단은 저마다의 법정에서 가해자에 대한 판결을 내리는 법관이 된다. 과연 이 시대에 미스터리는 무엇이 될 수 있을까?

미스터리가 여전히 이성과 추리의 힘, 법과 사회적 정의에 대한 환상을 강조하는 장르만은 아닐 것이다. 이미 미스터리물이 다양한 장르로 확장하면서 여러 인접 장르와 결합해온 양상에 대해서는 앞서 설명한 바와 같다. 하지만 반대로 미스터리의 고유성에 대한 의미와 기능은 여전히 존재한다. 개

인의 내면에서 부풀어 오른 사적 정의의 구현과, '우리'와 '적'의 이분법을 통해서 모든 사안을 판결하려는 부족주의의 편의적 법정에서 벗어나 사적 처벌의 환상을 다시 공적 차원으로 확장할 수 있는 사회적 수단에 대해 끊임없이 이야기하는 장르가 바로 미스터리다. 따라서 미스터리는 사회적 장르로서의 역할을 포기할 수 없다.

사람들의 사적인 욕망과 만족감, 판결을 내리는 쾌감과 정의감이 온전히 사적인 영역에서 벗어나려면 우리가 서 있는 법정 너머의 책임감의 영역으로 확장되어야 한다. 책임responsibility은 응답-가능성respons-ability과 관련된다. 우리는 단순히 법관이 아니라, 사건의 증인이자 목격자로서 진술하고 응답할 수 있어야 한다. 또한 우리의 모든 응답에 대해 상대가 제기할 수 있는 다른 응답에도 열려 있어야 한다. 우리가 내리는 어떠한 감정적 판단과 그에 따른 사적 처벌의 욕망에 대응하는 상대방의 모든 응답 가능성을 고려했을 때만 책임 역시 발생하는 것이다. 미스터리는 이에 대한 서사적 경험과 학습의 과정이다. 따라서 미스터리는 아이러니하게도 법정에서 벗어나 그 너머의 세계를 더욱 생생하게 그려내는 이야기 장르여야 한다.

이를 위해서 미스터리는 응답-가능성을 예비하는 과정에서 필요한 모든 사건에 대한 이해를 서사적으로 재구성한다. 이것은 추리를 통한 사건의 재구성만이 아니라, 서사화를 통한 사건의 재경험이라고 할 수 있다. 그리고 이러한 세계는 이제 법정으로부터 독립되어, 독자가 독서 과정을 통해서 재

구성하는 고유한 세계가 된다. 독자에게 책임이란 독서 과정의 충실함과 관련되어 있으며, 단순히 반대로 말하자면 만인萬人의 사각지대에 대한 개별적 관측이다. 누구나 손쉽게 열어볼 수 없는 블랙박스이자, 함부로 판결을 내릴 수 없는 미제 사건의 영역 말이다. 따라서 독자가 자신의 미스터리를 읽고 자신의 책임에 대해 환기한다면 미스터리는 단순한 법정이 아니라, 법정에 이르는 과정의 고유한 세계가 된다. 그리고 이러한 고유함은 단순한 법리적 단서나 범행의 재구성만을 위해 존재하는 방 탈출 게임의 세계와 구별된다.

　한국의 미스터리는 결국 본격 미스터리로서의 추리와 이성의 힘을 선보이는 장르가 아니라 독자들에게 매력적인 세계의 고유함을 보여주어야 한다. 충분히 몰입할 수 있고, 사건을 통한 서사적 경험을 바탕으로 자신의 독서에 대해 응답할 수 있는 세계 말이다. 미스터리가 다루는 소재의 사회성이나 주제의식에 의한 것만이 아니라, 미스터리를 통해서 독자들에게 사회적 책임을 환기시킨다는 점에서 미스터리는 사회적 장르가 될 수 있다. 그리고 그러한 책임이 연결되고 결합됨으로써, 미스터리의 세계는 공적인 영역으로 확장된다. 미스터리는 법률과 법적 서사, 제도와 사회라는 공적 영역에 대해 사적인 방식의 대항 서사로서의 역할을 지속해나갈 수 있다.

　이러한 측면에서 한국 미스터리는 아직도 갈 길이 멀다. 단순히 본격 미스터리 차원에서 트릭의 정교함이나 소재의 강렬함을 이야기하는 것이 아니다. 미스터리가 오늘날 한국 독자들에게 어떠한 사회적 책임을 환기할 수 있는가의 측면에서

다. 포괄적 장르이자 문화 콘텐츠로서의 미스터리와, 본격적인 장르로서의 미스터리가 공존하는 현실에서 미스터리의 독립적 역할을 발견하는 것 또한 이러한 측면에 있다. 물론 확장된 미스터리, 소품적이고 속류적인 미스터리를 부정해서는 안된다. 그러한 장르들은 미스터리에 대한 대중적 이해와 그 입구를 열어주고 있기 때문이다. 문제는 바로 그러한 대중적 이해의 입구를 공적인 이해로 재구성하는 미스터리의 본질적 역할이다. 대중은 그 자체로 공적 존재다. 미스터리가 대중적 장르가 된다는 것은, 대중 각자가 저마다의 방식으로 개인적 만족을 추구하는 데 그치는 게 아니라 공적인 방식으로 독자들을 매개할 수 있는 공공의 영역을 구성하는 이야기여야 한다는 것이다. 이런 관점에서 한국 미스터리의 고유함에 대한 방향을 제시하고 그 안내판을 세우는 일이야말로 중요하다.

미스터리라는 파르마콘

만인의 만인에 대한 기소와 법정이 어디에나 존재하는 사회에서, 미스터리는 이야기 형태의 파르마콘pharmakon이 되어야한다. 철학자 플라톤은 파르마콘이라는 말에 '약藥'이자 '독毒'이라는 상반된 의미가 존재한다는 사실에 주목했다. 본디 사람을 죽이는 독은 어떻게 쓰느냐에 따라 사람을 살리는 약이되기도 한다. 미스터리는 단순한 의미에서 사람을 구하기 위해 사람을 죽이는 장르다. 미스터리가 독자들에게 재미를 주

이것은 유해한 장르다

기 위해 살인 등의 범죄를 활용한다는 점은 부정할 수 없다. 하지만 이 과정에서 요구되는 것은 범죄를 중심으로 구성되는 대중적 즐거움에 대한 해석적 공간과 반성적 거리 두기. 미스터리는 분명 범죄를 도구화한다. 하지만 결과적으로 미스터리는 범죄를 도구화하는 범죄자의 시선을 거울처럼 되비추어준다. 그것은 범죄를 둘러싼 사회적 현실이기도 하고, 범죄와 연관된 사람들의 두꺼운 사연의 다발이기도 하다.

여기서 핵심은, 미스터리는 독성을 부정하거나 무효화해서는 안 된다는 점이다. 대중적 서사로서의 미스터리는 논쟁적인 방식으로 다양한 범죄를 소재로 삼을 수 있고, 그에 대한 여러 관점과 필터를 경유할 수 있다. 오늘날 사회적 현실을 객관적으로 볼 수 없는 파편화된 시선과 왜곡된 심리를 그려내는 방식은 그 자체로 진실에 대한 종합적 이해를 가로막는 높다란 장벽을 보여준다. 동시에 미스터리에서 문제적인 개인과 문제적인 사회구조에 대한 묘사는 그 자체로 불편하고 적나라한 소재로 비칠 수도 있다. 하지만 본질적으로 범죄라는 문제적 상황에서 선택하는 소재와 캐릭터 형성 및 서사화 과정은 회피하기 어려운 음험함과 동거하면서 대결하는 과정이다.

매력적인 미스터리는 불가피하게 아이러니를 발생시킨다. 범죄자에게 동의하지 않으면서도 그들을 높은 수준에서 이해한다. 판단하기보다는 이해하며, 동일시하지는 않으나 일정 수준에서는 동기화한다. 이때의 동기율synchronism이야말로 미스터리가 때로는 범죄자의 시선과 감정에 높은 수준의 이해를 보여주기 때문에 나타나는 필연적인 부작용 혹은 반동

이다. 따라서 이러한 미스터리들은 범죄와 범죄자를 개인적인 예외나 일탈로 그리기보다는 복합적 사회적 증상으로 그리게 된다. 개인에 대한 동기화는 제한적이지만 더 넓은 사회적 관점으로 범죄를 조망하는 거리감을 제공하는 것이다.

토드 필립스 감독의 영화 〈조커〉(2019)는 미스터리 장르는 아니지만, 파르마콘의 역할을 효과적으로 보여준 사례다. 카메라, 그리고 관객의 시선은 아서 플렉의 범죄 행위에 대한 높은 동기화를 수행한다. 아서 플렉이 영화의 주도적인 초점자foculizer이며 중심 지성이기 때문이다. 그럼에도 불구하고 이 영화는 아서 플렉을 둘러싼 사회적 현실에 대한 종합적이며 비판적인 인식을 제공할 뿐 아니라, 이를 인식하는 아서 플렉의 심리적 분열 증상도 놓치지 않는다. 아서는 현실을 객관적으로 인식하고 받아들이기 어려운 존재이지만, 동시에 그 주관성이 현실에 대한 비판적 이해로부터 완전히 비켜나 있는 것도 아니다. 즉 아서 플렉의 분열적이고 주관적인 세계 인식이야말로 사회적 증상이라는 사실을 우리에게 알려주기 때문이다. 따라서 관객은 다소 위태로운 경계에서 아서 플렉과 동기화를 유지하다가, 최종적으로 아서 플렉이 시위대로부터 환호를 받는 순간에 비로소 동기화로부터 빠르게 벗어난다. 최종적으로 영화의 시선은 총체적인 사회적 혼란을 조감하는 것이 가능해진다.

사회적 차원에서의 파르마콘이란 그 자체로 논쟁적이고 자극적일 수밖에 없다. 특히 독성이란 그저 자극적인 것이 아니라 우리에게 직접적인 위기감을 제공할 수 있어야 한다. 소

이것은 유해한 장르다

설 속 세계를 그저 유희로만 받아들이는 것이 아니라, 하나의 해석적 블랙홀로 만들어야 한다. 독자의 관심을 강력하게 빨아들이지만 동시에 외부에서의 관측이 불가능한 텍스트 내부의 블랙박스가 바로 미스터리라는 장르의 중심이 된다. 독자 입장에서는 텍스트 외부에서 탐정의 추리만을 따라가는 것이 아니라, 텍스트 내부의 세계로 깊숙이 들어가서 범죄의 심층적인 구성에 이르러야 한다. 따라서 미스터리라는 블랙홀은 범죄라는 위험한 외관을 통해서 우리 사회의 독자성sigurality을 겨냥한다. '특이점'으로 번역되는 sigurarlity라는 단어는 외부의 시선으로는 관측 불가능한 대상의 독립성을 인정한다. 영화 〈인터스텔라〉(2014)의 주인공 쿠퍼가 그러했듯이, 블랙홀 내부의 진실을 알려면 위험을 감수하고 그 안으로 뛰어들어야 한다. 좋은 미스터리는 결국 독자들에게 추리의 힘이 아니라, 추리 너머에 존재하는 사회에 대한 심층적 이해를 제공한다.

미스터리가 그리는 사건의 독자성에 의해서, 미스터리 장르는 모든 사안에 대해 재판관처럼 판결을 내리고자 하는 사람들에게 난관을 제시한다. 동시에 그들에게 높은 동기화와 이해의 과정을 제시함으로써 재판관이 아니라 용의자의 위치에, 혹은 피해자와 가해자 양쪽으로 쪼갤 수 없는 사건 관계자의 위치에 놓는다. 사건의 외부가 아니라 사건의 내부에 서는 것, 아직 결정되지 않은 해석적 가능성 내부에 위치시키는 것이다. 따라서 미스터리는 위험한 독서 과정으로서의 파르마콘이다. 독자는 텍스트 외부에서만 텍스트를 읽을 수 없듯이, 범

죄 바깥에서만 범죄에 대한 이해를 구성할 수 없다.

결국 한국적 미스터리가 본격 미스터리로서의 트릭과 그 추리 과정뿐만 아니라, 이를 둘러싸고 사회적 증상으로서의 범죄와 범죄자에 대한 깊이 있는 이해를 제공하려면 독자들이 완전히 몰입할 수 있게 해야 한다. 이러한 몰입이 곧 미스터리를 외부의 관찰자가 아니라 내부의 참여자가 되게 하는 가장 확실한 방법이다. 이러한 미스터리의 장르적 논리가 독서 과정에만 적용되는 것이 아니라, 외부 맥락에도 적용될 때 미스터리는 사회적 장르가 된다. 또한 미스터리는 사회적 갈등을 해결하기 위해 활용되는 파르마콘이 될 수 있다. 위험성을 알면서도 복용해야 하는 독이자 약, 바꾸어 말하자면 예방적 차원의 사회적 백신이다. 이러한 파르마콘의 역할은 장르문학이나 문화 콘텐츠를 포함하는 이야기 장르가 우리에게 무해하고 선한 것이기만을 기대하는 최근의 분위기를 배반한다. 오히려 만인이 만인에게 무해하고 갈등 같은 것은 존재하지 않기를 바라는 무균실의 상상력을 벗어나기 위해서, 미스터리는 기꺼이 우리를 죽이지는 않는 가상적 병균이 되기를 자처해야 한다.

결과적으로 오늘날의 한국 미스터리는 공공의 상상력을 재구성하기 위해서라면 어떠한 장르와도 결합하며 어떠한 매체로도 변형 가능한 이야기가 된다. 범죄와 추리라고 하는 가장 근본적인 요소를 활용하면서, 그것을 단순화된 숏텀 피드백과 사적 만족감의 영역으로 환원하지 않기 위해, 미스터리는 하나의 걸림돌이나 고임목 역할을 수행한다. 반드시 트릭이 정교하고 추리가 복잡해야 할 이유는 없다. 미스터리가 우

이것은 유해한 장르다

리에게 많은 고민거리를 제공하는 이유는 결과적으로 그 서사적 세계와 사건을 구성하는 사연의 논리에 대해 더 많은 공공의 상상력을 발전시킬 수 있는 고민의 시간을 제공하기 위해서다. 결과적으로 미스터리는 롱텀 피드백의 장르이며, 그럴 수밖에 없다. 백신이 우리 몸에서 항체를 형성하고 면역력을 증진하는 과정에는 고열과 몸살이 동반된다. 마찬가지로 미스터리는 독자들에게 결코 단순하게 결론을 내릴 수 없는 사회적 갈등과 증상에 접근하는 복잡한 과정에서, 우리가 내려야만 하는 결론에 동반되는 사회적 책임과 그 중요성을 환기한다. 사회적 장르로 구체화된 이야기 형태의 파르마콘. 그것이 오늘날 가장 한국적인 미스터리의 형태일 것이다.

❷ 도시를 떠나는 한국적 미스터리 : 황세연과 박소해

미스터리라는 공간-장소의 논리

미스터리 장르는 근대적 장르, 특히 근대적 공간성의 장르라고 할 만하다. 미스터리 장르가 성립하기 위해서는 추리 대상이 되는 개인의 감추고 싶은 비밀과, 그에 대한 관음증적인 시선 사이의 대결이 필요하다. 그러한 대결을 성립하게 만드는 조건이 바로 우리를 매혹시키면서도 동시에 멀어지게 하는 근대적인 공간성이다. 여기에서는 사생활(프라이버시)이라는 개념의 발달과 그에 따른 개인의 권리를 둘러싼 쟁점이 발생한다. 사생활이란 차폐성을 가진 사적 공간, 즉 타인의 시선으로부터 자신을 감추거나 자신의 소유물을 감추기 위한 공간의 출현을 의미한다. 범죄를 저지른 자의 개인적인 비밀은 지켜져야 하는가? 아니면 공공의 이름으로 명명백백하게 광장으로 끌어내야 하는가? 바로 이러한 대립적 구도가 미스터리 이야기의 긴장감을 유발한다.

사생활이라는 개념의 공간화는 귀족의 성생활을 가리는 침실(더 정확하게는 침대 주변을 둘러싼 커튼)에서 시작한다. 근대

이것은 유해한 장르다

에 이르러 부부의 성적 관계를 포함해 성이란, 존재하지만 공공연하게 드러내서는 안 되는 비밀처럼 취급되었기 때문이다. 가려진 것이 많아질수록 시선은 가려진 곳을 향하고, 보지 못하게 할수록 관음증적 욕망과 상상력이 활성화된다. 보는 것은 특권이 되고, 시선의 위치가 곧 계급으로 전환되는 상황에서 타인의 시선이 닿지 않는 개인 공간을 소유한 사람은 곧 권력과 경제력을 소유한 사람일 수밖에 없다. 고딕풍 호러부터 미스터리에 이르기까지, 부르주아 계급의 집은 한눈에 관찰되기에는 지나치게 크기 때문에 필연적으로 시선의 사각지대가 생기고, 바로 이곳에서 공포 혹은 비밀이 움튼다.

침실에서부터 점차 확장되어 집 전체를 포괄하게 된 사생활과 사적 공간의 탄생은 개별화되고 개성화되는 개인성, 혹은 인격성을 감출 수 있는 수수께끼의 장소가 된다. 비밀스러운 편지나 캐비닛, 보호해야 하는 사적인 영역, 감춰진 비밀 공간, 다소 지나치게 긴 복도를 배경으로 무엇인가를 감추거나 찾는 일, 타인의 시선으로부터 벗어나거나 그것을 포착하려는 노력 사이의 대결이 펼쳐진다.

도시는 범죄의 가능성이 도처에 있을 뿐 아니라, 범죄의 단서들을 쉽게 감출 수 있는 곳이다. 사람이 많아 쉽게 목격되는 것이 아니라, 사람이 많기에 오히려 쉽게 가려지는 아이러니로 인해 대도시에서 치밀하게 계획된 범죄의 단서를 찾는 일은 사막에서 바늘을 찾는 일이 된다.

에드거 앨런 포의 〈도둑맞은 편지〉에서 나타나는 아이러니도 여기에 있다. 뒤팽은 멀쩡하게 대신의 집에서 왕비의 편

지를 발견하는데, 왜 경찰들은 철저한 수색에도 눈앞의 편지를 발견하지 못했는가? 비밀스러운 개인의 사생활은 감춰져야 하고, 비밀을 감추고자 하는 자는 아무도 모르는 곳에 감춘다는 믿음 때문이다. 사생활을 둘러싼 비밀과 시선 사이의 대결은 미스터리의 모든 추리 과정에 깔려 있다.

개인의 사생활 영역에 침입하고 타인의 비밀을 들여다보기 위해서는 그만큼의 법적 정당성이 요구된다. 그 정당성이란 근대에 이르러 주목받게 된 강력범죄의 사회적 파급력에 의한 것이다. 범죄의 가능성이야말로 우리로 하여금 타인의 삶을 관음적으로 훔쳐보고, 그의 비밀을 낱낱이 세간에 드러낼 수 있는 빌미가 된다. 범죄란 익명성 뒤에 숨은 개인의 정체성을 둘러싸고 우리가 풀어야 하는 수수께끼가 되고, 근대적 공간은 바로 그러한 수수께끼가 머무르는 장소다. 마치 '방 탈출 게임'처럼, 우리는 우리를 가두고 있는 다양한 공간에 대한 상상력을 통해서 미스터리한 수수께끼를 풀어나가는 과정을 즐길 수 있다.

애초에 미스터리를 위해 비밀 공간을 구성할 수 있을 만큼 큰 공간을 소유해야 한다는 사실이 지시하듯이, 근대 초기 고딕 소설과 그 연장선상의 미스터리 장르에서 공포와 비밀은 언제나 계급적이다. 가진 것이 많은 사람일수록, 더 큰 공간을 소유할수록, 자기가 감당할 수 없는 사적 공간에 대해, 그리고 타인의 시선과 응시로부터 관리할 수 없는 무능력에 대해, 허락 없이 개인의 사유 공간으로 들어오는 타인의 침입에 대해 공포와 두려움을 느끼기 마련이다. 이는 미스터리 장르가 부

이것은 유해한 장르다

르주아 계급이 프롤레타리아 계급, 특히 어디서 왔는지도 모르는 신원 미상의 노동자들의 거친 외양을 보며 느끼는 계급적 불안과도 비슷한 것이다.

하지만 교양 있는 부르주아의 계급적 불안과 공포는 직접적으로 표현되기보다는 우회적으로 확장된다. 미스터리의 공간은 그들의 심리적 풍경이 구현된 것으로, 근대인의 내면에 존재하는 타인에 대한 불안과 공포가 사유지의 감각으로 공간화된 것이기도 하다. 세월이 흐르면서 미스터리 장르의 양상과 갈래는 다양하게 변화했지만, 여전히 미스터리 장르의 범죄는 이러한 공간에 대한 이해를 통해서 다양한 이야기 논리를 발전시킨다. 미스터리가 제한적이기는 하지만 개인의 저택 내부에 비밀 공간과 비밀 통로의 존재를 인정하는 이유 역시 마찬가지다. 그것은 단순히 밀실 범죄를 가능하게 만드는 트릭으로서가 아니라, 근대적 인간 내면의 복잡성과 우리 정체성의 비밀스러운 측면을 드러내는 도구이기도 하다. 미스터리의 피해자 혹은 가해자의 가능성이 있는 우리 모두는 탐정(으로 대변되는 근대적 이성의 대변인)에게 감추고자 하는 자기정체성의 비밀을 갖고 있다.

그렇다면 미스터리는 왜 근대적 인간의 내면에 항상 이토록 의심스러운 정체성의 비밀이 감춰져 있다고, 범죄를 유발하는 모종의 반사회적 성격이 존재한다고 가정하는가? 관음적 시선의 매혹적인 성격에 대해서는 앨프리드 히치콕의 〈이창〉(1954)과 같은 영화에서 구체화된 바 있다. 관음적 시선은 볼 수 없는 영역을 시각적 판타지로 채워 넣기 마련이다. 가려

진 곳에는 반드시 가려야만 하는 이유가 있다고 상정함으로써, 보는 사람의 시선에 특권을 부여하는 것이다. 〈이창〉의 주인공 제프리는 다리가 부러진 이후 무료함을 달래기 위해 망원경을 들고 방 창문 너머로 이웃들의 일상을 관찰한다. 쏜월드가 아내를 죽이는 장면을 정확히 목격한 것은 아니지만, 그 사각지대에서 무언가 의심스러운 일이 생겼으며 이를 추궁해나가는 과정이 스릴러와 얽힌다.

결과적으로 제프리의 시각적 환상, 사각지대를 채워 넣은 비밀스러운 범죄에 대한 환상은 진실로 드러난다. 〈이창〉은 대도시의 아파트 문화, 거리상으로는 너무나 가깝지만 심리적으로는 서로 격리되어 있는 일상과 무미건조한 현실의 반작용을 그려낸 미스터리 스릴러에 가깝다. 대도시의 사람들은 너무 가까워졌기 때문에 반대로 멀어졌다. 현대적인 도시 공간은 효과적으로 인구 밀도를 관리하지만, 동시에 심리적 거리감에 의해 지나치게 많은 비밀과 창문 너머 이웃집 안에 숨겨져 있을지 모르는 미지의 정체성에 대한 불안을 보편화했다.

미스터리라는 장르가 성립하기 위해서 요구되었던 개인의 사적 공간과 사생활이라는 개념이 오늘날에는 풍선처럼 부풀어 일상에서는 무감각하고, 오히려 온라인이라는 새로운 공간성으로 확장되어가고 있다. 각종 사이버범죄를 비롯한 새로운 범죄의 감각과 온라인 활동이 미스터리의 상상력을 일정 부분 대체해가는 이유이기도 하다. 그렇다면 이 무미건조함과 무관심 속에서 부피를 잃어가는 도시 공간 이외에 미스터리에 대한 상상력을 새롭게 팽창시키는 공간은 어디일까?

174

미스터리 공간으로서의 시골의 재발견
:《내가 죽인 남자가 돌아왔다》

앞서 언급했듯이 근대화된 도시, 그중에서도 다양한 계층과 직업, 정체성을 가진 사람들이 밀집해 살아가는 대도시는 수많은 미스터리의 배경이 되었다. 범인들은 복잡한 대도시를 정글과 밀림처럼 이용해 다양한 흔적들 사이로 몸을 숨긴다. 도시는 결과적으로 그 모든 흔적의 저장고와 같다. 카를로 긴즈부르그가《실과 흔적》●에서 제안한 것처럼 우리는 때때로 진실이 아니라 허구나 거짓으로 구성된 논리를 통해서 자신의 가설을 현실화한다. 사냥꾼은 사냥감이 남긴 수많은 흔적을 참고하지만 자신의 경험과 가설을 통해서 그 단서의 의미를 파악한다. 긴즈부르그의 언급을 참고하면서, 피터 브룩스는 이러한 상상력이 미스터리가 제안하는 추리 과정의 핵심이라는 사실을 지적한다.●● 〈실버 블레이즈〉에서 "진흙에 파묻혀 있어 보이지 않았던 거지요. 나는 이것을 찾아내려고 했기 때문에 눈에 띈 것입니다"●●●라는 셜록 홈스의 대사는 상징적이다. 경찰들이 수색했음에도 발견하지 못했던 밀랍 성냥을 홈스가 찾아낸 이유는, 그가 밀랍 성냥을 발견할 것이라고 기대했고 또 자신의 가설을 통해 예상했기 때문이다. 이처럼 허구를 활용한 원인과 결과의 전도야말로, 탐정의 추리를 매력적

● 카를로 긴즈부르그, 김정하 옮김, 《실과 흔적》, 천지인, 2011.
●● Peter Brooks, *Enigmas of Identity*, Princeton University Press, 2011, p. 132.
●●● 아서 코난 도일, 정태원 옮김, 〈실버 블레이즈〉, 《셜록 홈스의 회상》, 시간과공간사, 2002, 29쪽.

으로 보이게 하는 미스터리의 진정한 트릭이다. 도시는 너무 많은 단서로 가득 차 있기 때문에, 수많은 가설 속에서 가장 합리적인 진실을 찾아야 하는 과잉된 정보 처리 과정처럼 보이기도 한다.

도시의 과잉 정보와는 달리 좀 더 전통적인 의미의 미스터리적 추리 과정, 혹은 새로운 형태의 공간적 상상력을 활용하는 미스터리 작품들이 흥미를 끌고 있다. 최근 국내에서 미스터리를 포함한 오컬트와 스릴러, 호러 등의 장르가 새롭게 주목하고 있는 공간은 다름 아닌 시골이다. 도시로부터 멀리 떨어진 곳, 비교적 적은 수의 주민들이 거주하고 익명성이 보장되지 않는 곳. 이런 특징 때문에 시골 마을을 배경으로 하는 미스터리가 성립하기란 쉽지 않다. 살인이라는 범죄가 일어나기에는 그들이 너무 친밀하고, 알리바이의 측면에서도 보호받기 어렵다. 사생활이라는 개념이 이곳에서는 너무 손쉽게 무너지기 때문이다. 서로가 서로를 너무나 잘 알고 있는 시골에서 남의 시선으로부터 벗어나기란 어렵다. 따라서 치밀하게 계획하지 않는다면 범행은 손쉽게 목격될 것이다.

이러한 약점에도 불구하고 미스터리의 공간으로서 시골의 재발견은 충분히 설득력이 있고 매력적이다. 봉준호 감독의 영화 〈살인의 추억〉(2003)이 대표적인 작품이긴 하지만, 윤태호의 웹툰 〈이끼〉(DAUM, 2008~2009)를 기점으로 다양화되며 일종의 '시골 미스터리' 장르로 발전해왔다. 이러한 작품들의 기본적인 논리는 우리가 알고 있는 시골에 대한 전통적인 이미지, 즉 인접성에 근거한 지역 공동체 특유의 끈끈한 정으

로 연결된 관계성을 비틀어보는 것이다. 도시인, 특히 대도시의 아파트에서 살아온 사람들에게 시골의 과도한 친밀함은 곧 사생활에 대한 침해로 여겨진다. 시골 사람들의 정情은 텃세와 오지랖이고, 그들만의 부조리한 규율을 강요하는 배타성은 부족주의로 보인다.

물론 이러한 부족주의는 옳고 그름의 대상이 아니다. 애초에 부족주의에 대한 이질감도 도시인의 관점이기 때문이다. 특정 지방과 지역주의에 대한 이해는 서울 사람의 시선으로 보면 도저히 이해하기 어려운 미스터리 그 자체다. 지금도 〈6시 내 고향〉 같은 프로그램이 존재하지만, 사실상 우리의 고향이라고 부를 수 없는 시골은 낯선 농어촌 지역에 지나지 않는다. 도시 사람들에게 연고가 없는 시골 마을은 잘 모르는 곳이다. 그렇기에 근원적인 두려움의 공간으로 탈바꿈한다. 도시와 시골 사이의 매울 수 없는 정서적 분리만큼이나, 시골은 내집단에 대한 친밀함과 외부 집단에 대한 배타성으로 똘똘 뭉친 부족처럼 묘사된다.

조금산 작가의 웹툰 〈세상 밖으로〉(카카오, 2011~2012)와 이를 드라마로 만든 〈구해줘〉(OCN, 2017) 역시 비슷한 톤의 작품이다. 소수 부족주의는 손쉽게 특정한 지역의 토착적 문화, 혹은 종교적 영향력에 지배되거나, 지역 유지나 토호로 상징되는 카리스마적인 권력자에게 지배되는 취약한 공동체로 그려진다. 그 내부의 사람들 역시 마을 외부를 상상할 수 없는 유순한 인물들로 지역적인 분위기를 벗어나지 못하며, 손쉽게 타인의 지배력에 종속되는 것처럼 보인다. 스웨덴의 한 낯선

마을에서 벌어진 일들을 그린 영화 〈미드소마〉(2019) 역시 문명화된 도시인의 시선으로 이해할 수 없는 지역적 토착문화를 감당할 수 없는 공포의 영역으로 인식한다. 시골 미스터리의 핵심은 시골과 도시 사이의 정서적 단절을 바라보는 비대칭적인 시선(바로 도시인의 시선)에 비친 미지성이다.

시골 미스터리가 새롭게 한국적 상황에서 장르화되면서, 시골과 시골 사람들을 반문명화된 부족주의의 '장'● 으로 묘사하는 것은 이제 전형으로 자리 잡았다. 도시인의 시선에 비친 시골은 그들만의 토착적 가치나 부족 내부의 폐쇄적인 지배권력에 의해 명백한 범죄에도 무감각해진다. 하지만 황세연의 장편소설 《내가 죽인 남자가 돌아왔다》(마카롱, 2019)는 바로 이러한 이질적 부족주의에 대한 미스터리적 묘사를 벗어나는 흥미로운 작품이다. 이 작품이 IMF 외환위기 직후인 1998년을 배경으로 삼은 것 역시 그러한 이유다. 이 소설 속 장자울 마을 사람들처럼, 통제할 수 없는 사회구조의 압력에 의해 개인이 위축되는 집단 트라우마를 표현하는 데 시골이라는 공간은 안성맞춤이다.

장자울이라는 시골 마을에는 여섯 가구가 산다. '범죄 없는 마을'로 연속 지정되는 신기록 달성을 앞두고 신한국이라는 마을 주민이 살해되는 사건이 발생한다. 마을 사람들은 이

● 피에르 부르디외의 장(champ) 이론은 미시적인 사회 공간들을 역사적 산물로 파악한다. '장' 이론은 전통문화의 일부였던 것이 어떻게 그 향유의 메커니즘을 통해 새로운 상징 권력을 획득하는지를 설명한다. 이러한 '장' 이론의 핵심은 하나의 '장' 안에서는 숭고한 대상으로 여겨지는 것들이, 그 '장' 바깥에서는 아무 의미도 없는 쓰레기처럼 변할 수도 있다는 사실이다.

살인사건에 저마다의 방식으로 얽혀 있지만, 근본적으로 악심을 품고 신한국을 죽이려 한 것은 아니다. 이 소설은 본격 미스터리라기보다는 일종의 '소동극'으로 읽힌다. 소동극의 묘미는 인물의 의도치 않은 행위가 점점 혼란과 파국을 향해 치닫는, 통제 불가능함의 아찔함에 있다. 이 소설에 등장하는 장자울의 인물들은 지나칠 정도로 순박하게 보이는 평범한 사람들이다. 하지만 저마다의 사연으로 자신의 일상을 유지하기 위해 발버둥 치는 과정에서 감당할 수 없는 결과를 마주한다. 미스터리란 결코 선명한 악의에 의한 결과로서의 범죄나, 그에 따른 사회적 악영향을 다루는 장르만은 아니라는 것을 보여준다.

오히려 신한국에게서 빚을 받아내기 위해 위해를 가하려한 사채업자들의 악덕이 마을 사람들의 무지로 인한 소동과 맞물리면서, 시골 바깥의 도시적 공간으로부터의 파급력을 그려낸다. 마을 사람들에게 신한국의 사채빚을 받아내려고 협박하는 과정에서 사채업자는 이렇게 비웃는다. "신한국인지 구한말인지가 술 대신 콜라 마시며 새 삶을 살아보려 했는데 빚쟁이가 시도 때도 없이 전화 걸어 비참한 현실을 깨닫게 해줘서, 새 삶을 살려고 사다 놓은 콜라에 농약을 타서 마시고 죽었다고."(363~364쪽) IMF의 파괴적인 영향력 앞에서 마을 사람들을 돈줄로만 바라보는 사채업자의 논리와 대결하는 것은, 자기 삶을 지탱하려는 절박한 사람들의 사연의 논리다. 결과적으로 이 소설은 미스터리 장르가 구성하는 범죄의 객관적 진실 앞에서, 더 사연 있는 자들의 손을 들어주는 인간적 법관

의 역할을 자처하는 것처럼 보인다. IMF 이전 시골 사람들의 지나친 순박함을 의도적으로 되살림으로써, 사회적 폭력에 노출된 개인의 무력함을 구원하려 한다. 결말에서 마을 사람들이 모두 합심해 신한국의 사망 사건이나 사채업자들의 사고에 따른 법적인 문제로부터 벗어나는 방식은 지나치게 작위적이고 손쉬운 해결로 보일지도 모른다. 그럼에도 이 소설은 도시인의 시선으로 시골을 타자화하거나 범죄를 집단화된 부족주의로 환원하는 시골 미스터리의 전형성을 뒤집는다. 시골 사람들은 부족주의나 토착성에 지배당하는 순박한 꼭두각시가 아니라, 자기 삶을 지탱하려고 최선을 다하는 과정에서 의도치 않은 사고에 휩쓸리는 능동적인 인물들이다. IMF 시대 평범한 소시민들에 대한 정당성을 복권하는 과정을 주제화하면서, 《내가 죽인 남자가 돌아왔다》가 시골 마을의 순박한 사람들을 활용하는 방식이 얄팍하게 느껴지지 않는 이유다. 그런 의미에서 시골 미스터리는 여전히 더 많은 가능성을 품고 있는 장르라고 할 수 있다.

로컬리티, 공동체를 위한 미스터리 좌표
: 〈해녀의 아들〉

도시로부터 멀어지고, 개인화된 삶으로부터 다시 멀어져 미스터리가 도달할 수 있는 가장 매력적인 공간은 역사라는 층위의 시간적 공간이 아닐까 싶다. 앞서 역사 미스터리를 다루면

이것은 유해한 장르다

서 직접적인 역사적 배경의 미스터리 작품들을 살펴보았다. 하지만 역사를 다루는 미스터리의 접근방식이 반드시 과거의 순간으로 돌아가야만 하는 것은 아니다. 오히려 역사는 종결되지 않은 과거의 사건으로서 현재에도 지속적인 영향력을 발휘한다는 점에서, '역사적 사건'을 대상으로 하는 현재 시점의 추리와 해석의 과정은 그 자체로 흥미로운 미스터리의 대상이 된다.

특정한 공간적 좌표에 시간적 좌표를 겹쳐서 역사적 미스터리의 대상을 새롭게 발굴해내는 시도 역시 가능할 것이다. 우리가 흔히 이야기하는 로컬리티라는 개념에는 이미 그러한 시공간의 좌표화가 역사와 문화의 깊이를 통해서 구체화된다. 미스터리라는 장르가 도시를 배경으로 했을 때, 때로는 트릭이나 동기의 깊이에만 신경 쓴 나머지 근본적으로 그러한 범죄가 발생하고 의미화하는 시공간을 평면화해버리기 쉽다. 특히 현대적인 범죄는 양적으로나 그 전형성으로나 지나칠 정도로 많고 일상화되어 있다. 사람들은 뉴스나 인터넷에서 접하는 온갖 범죄에 대한 수많은 정보 속에서 개별적 범죄의 특수성을 발견하기가 쉽지 않다. 따라서 미스터리 장르에서 때때로 강력범죄의 잔인함을 두드러지게 묘사할지라도 현실의 참혹한 범죄를 넘어서지 못한다. 요즘 들어 실제로 일어난 범죄 사건을 미스터리가 참고하거나 모방하는 것 역시 자연스러운 현상이다. 하지만 그러한 모방이 실제 범죄가 만들어낸 현실의 그림자로부터 벗어나는 것은 쉽지 않은 일이다.

독자가 미스터리 장르에 기대하는 범죄와 그 해석적 개성

이란 범행의 끔찍함이나 기상천외함에 있는 것이 아니다. 사건이 발생하고 그 사회적 의미를 고찰하게 만드는 사연의 깊이에 있다. 역사-미스터리라는 시공간의 좌표를 구체화하는 미스터리 작품이 지향하는 것 역시 역사라는 배경을 통해서 더욱 다양한 맥락을 획득하게 되는 사건과 사연의 깊이일 수밖에 없다. 그러한 의미에서 2023년 한국추리문학상 황금펜상의 대상 수상작이기도 한 박소해의 〈해녀의 아들〉●은 최근 한국 미스터리가 보여줄 수 있는 사연의 세계로서의 역사적 배경, 그리고 그것을 현재의 시공간으로 소환하는 해석적 당위를 갖춘 좋은 사례라고 할 것이다.

〈해녀의 아들〉은 제주를 배경으로 펼쳐지는 좌승주 형사 연작 시리즈의 단편이다. 이 연작 소설은 공통적으로 제주라는 공간성을 활용해 다양한 미스터리를 전개하고 있다. 하지만 〈해녀의 아들〉이 유독 눈길을 끄는 것은 제주 4·3사건이라는 과거의 역사적 사건이 개개인의 사연과 맞물려 현재의 비극으로 이어진다는 선명한 주제의식을 드러내기 때문이다. 소설은 오랜 세월이 흘렀어도 사라지지 않는 폭력에 대한 기억과 그에 따른 원한의 감정을 70년이 지난 현재 시점의 살인사건을 통해서 재조명한다. 접근하기 쉽지 않은 역사적 사건과 그 참혹한 기억에 대해 진지하고 묵직한 주제의식으로 밀어붙여 끝나지 않은 국가적 폭력의 파급력을 현재화하여 보여준 것이다.

● 박소해, 〈해녀의 아들〉, 《2023 황금펜상 수상작품집》, 나비클럽, 2023.

〈해녀의 아들〉을 좋은 미스터리로 만들어주는 또 다른 요소는 단순히 범인을 찾아내는 추리 과정에 있지 않다. 이 소설에서 미스터리의 진정한 기능은 국가의 폭력과 굴레 속에서 잊힌 사람들에게 이름을 찾아주는 과정에 있다. 서북청년단을 피해서 1년 가까이 동굴에 은신해 있던 임진수 계장의 아버지와 좌승주의 고모는 '영순'의 밀고로 목숨을 잃었음이 밝혀지고, 임 계장이 영순을 죽이는 일련의 과정이 좌승주의 추리를 통해 드러난다. 좌승주는 형사로서 임 계장을 체포해야 하는 입장이지만, 자신의 친부와 임 계장이 소중한 가족을 잃게 된 사정과, 살아남은 자로서 그들의 죄의식의 문제를 객관화할 수 없는 입장이기도 하다.

따라서 좌승주의 존재는 여타 미스터리 소설 속 도시의 이지적이고 냉정한 탐정들과 차별화된다. 일반적으로 미스터리의 탐정이 언제나 제3자의 객관적 시선을 취하는 이유는 그가 사건을 해결해야 하는 직업인이기도 하지만, 반대로 추리의 객관성을 독자들에게 의심받아서는 안 되기 때문이다. 이러한 미스터리의 관습적 문법은 물론 오늘날의 미스터리에서 철통같이 지켜지지는 않는다. 하지만 그러한 객관성의 상실이 어지간한 이유가 아니라면, 독자들은 해당 작품을 미스터리라기보다는 다른 감정적 장르의 결에서 읽어야 할 것이다. 반대로 사건 관계자로서 좌승주가 객관성을 유지하기 어려운 위치임에도 불구하고 〈해녀의 아들〉이 미스터리로서의 위상을 잃지 않는 이유는, 좌승주 스스로가 자신의 두 가지 정체성을 의식하고 있으면서 동시에 역사적 사건에 접근하기 위해서는 가

족 당사자로서의 감정적인 입장을 취해야만 하기 때문이다. 좌승주는 탐정으로서는 임 계장을 체포하지만, 동시에 '해녀의 아들'로서는 4·3이라는 역사적 사건 앞에서 자신의 당사자성을 주장할 수 있어야 한다.

　미스터리는 현재의 진실만으로 환원되지 않는 길고 복잡한 역사적 사건 자체를 규명하려 한다. "어떤 과거는 좀처럼 잊히지 않는다."(58쪽) 누군가는 잊을지언정 당사자들은 결코 잊을 수 없는 과거의 상처가 여전히 현재 진행 중인 사건으로서 종결되지 않은 추리와 판결을 요구하기 때문이다. 바로 이러한 종결 불가능한 역사적 맥락을 요구하는 것이 로컬리티이며, 오늘날 스스로에게 입체적인 좌표를 부여해야 하는 미스터리의 역사적 공간이라 할 것이다.

　일본 미스터리 분야에서 독창적인 역사-미스터리 분야를 개척해나가는 요네자와 호노부가 잘 활용하듯이 역사-미스터리에서 역사는 단순히 이야기의 배경이나 미스터리의 단서에 불과한 것이 아니라, 그 자체로 과거에서 현재로 발돋움하는 인간적 성장을 다루는 깊이 있는 사연의 세계다. 나는 역사 미스터리 장르를 "본격적으로 역사를 미스터리의 대상으로 삼고, 그것을 해석하는 과정에서 미스터리 장르의 이성적 추리 과정을 새롭게 재구성하는 것"이라고 재정의한 바 있다. 그것은 반드시 역사적 배경을 다루는 직접적인 역사 미스터리가 아니라, 역사의 연속선상에서 종결되지 않은 과거의 상처를 다루는 작품들에서도 마찬가지다. 이러한 미스터리에서 역사라는 공간은 더 밀도 있는 시간의 축을 움직여서, 더욱 역동

　　　　　　　　　이것은 유해한 장르다

적인 '성장'을 그려낸다. 이때의 성장이란 개인의 성장이 아니라, 역사라는 층위를 살아가는 인간 집단의 성장이다. 하나의 로컬리티를 함께 살아가는 집단적 존재로서의 인간 공동체가 역사라는 공유지를 통해서 공통의 추리를 수행하는 과정이야말로, 오늘날 한국적 미스터리의 주된 관점 중 하나라고 할 것이다.

❸ '한'의 마스터플롯에 대한 현대적 변주
: 배상민과 정세랑

미스터리와 사연의 논리

앞서 로컬리티를 중심으로 한국적 미스터리의 특징을 살펴보았다. 이번에는 공간이 아니라 플롯의 구성 논리를 중심으로 한국적 이야기 논리와 미스터리의 결합 양상에 대해 살펴보고자 한다. 무엇보다도 한국적 미스터리의 논리에서 공적 세계와 사적 세계가 어떻게 미스터리라는 매개를 통해서 갈등하거나 화해하는지를 살펴볼 필요가 있다. 오늘날 한국적 미스터리는 사회 현상 및 분위기와 교섭하면서, 타인의 삶에 대한 근본적인 수수께끼와 궁금증을 탐색하는 이야기 논리로 발전해왔다. 그러므로 사회적 차원의 미스터리는 이야기를 통해 부풀려지고, 이야기를 통해 나름의 결론을 도출한다. 사람들이 원하는 것은 메마른 진실이 아니라, 말랑한 진실을 중심으로 단단하게 응집되는 욕망과 갈등의 시나리오인 셈이다.

한국적 미스터리의 친밀한 동료가 대중의 통속적인 궁금증과 여기서 뻗어나가는 갖가지 상상력이라는 사실은 놀랍지 않다. 미스터리 자체를 통속적 장르라고 말하기는 어렵지만,

이것은 유해한 장르다

미스터리가 구성하는 세계 속에서 작동하는 욕망과 갈등의 논리가 통속적이라는 사실은 그다지 놀랍지도 흠이 되지도 않는다. 이 중심에 존재하는 것이 바로 개인의 사연이다. '사연'이나 '내력'이라는 말은 참으로 한국적인 어휘인데, 한 사람에게 나무의 나이테처럼 새겨진 삶의 주름과 비슷한 것이다. 사연은 천성이나 운명이라는 말보다 내밀하다. 한 개인에게서 증류된 것이며, 동시에 역동적으로 작동하며 한 사람의 삶에서 펼쳐진다. 따라서 운명처럼 초월적인 영역이 아니라, 어디까지나 통속의 차원에 머무르며, 대중적인 경험의 영역에서 구성되고 전개된다.

미스터리 장르 내부의 이야기는 바로 그러한 사연의 매개물이다. 한국의 미스터리 장르가 사연을 담아내고 전달하는 과정을 통해 발전한다는 것은 좀 더 민중의 영역에서, 그리고 개인의 삶에서 증류된 사연이 사회학적 의미의 범죄와 맞닿는 순간들을 기록하는 셈이다. 또한 이때의 범죄를 전문적인 범죄학이나 범죄심리의 영역이 아니라 사회적 존재인 개인의 사연의 논리에서 받아들이고 이해할 때, 비로소 한국적 미스터리의 플롯은 역동적으로 움직이기 시작한다. 사회적으로 증류된 개인의 사연은 미스터리의 범죄를 이해하는 데 다른 관점과 해석적 깊이를 부여한다. 범죄는 나쁜 것이지만, 단순하게 나쁜 범죄는 미스터리의 대상이 되기 어렵다. 미스터리는 범죄가 가진 사회적 의미를, 사회 구성원으로서의 인간에게 내재한 다양한 가능성을 범죄의 기준에서 복합적으로 시험한다. 미스터리 독자들은 선악의 이분법을 넘어서 범죄라는 블랙박

스에 어떤 사연이 기록되어 있는지를 해독하고자 하는, 이야기 외부의 탐정이다.

이야기로서 미스터리의 플롯은 단순하게 사건의 발생과 해결이라는 퀴즈 풀이 구조가 아니다. 미스터리는 언제나 드러난 플롯 이상의 이야기를 감추고 있다. 탐정의 사건 추적 속에는 범죄를 획책하고 음모를 꾸미는 범죄자의 서사가 내포되어 있으며, 이야기를 구성하는 두 개의 관점은 서로를 포함한다. 다시 말해 범죄자는 자신의 범죄를 감추기 위해 자신을 추적할 탐정의 시선을 고려해 범죄를 구성하며, 탐정은 범죄자가 사전에 고려한 추적 방지의 흔적을 더듬어 범죄자의 시선을 재구성한다. 셜록 홈스와 제임스 모리아티가 그러하듯, 최고의 탐정과 최고의 범죄자는 서로를 비추는 거울이자, 분리할 수 없게 얽혀 있는 분신이다. 마찬가지로 범죄자의 범죄심리에 담긴 사연의 복잡성과 사회적 의미만큼이나 탐정의 추적과 폭로 역시 사회적 차원의 해석과 의미화를 동반한다.

그렇다면 미스터리는 탐정의 뛰어난 추리에 부합하는 범죄의 수수께끼를 구성해야 하며, 그러한 수수께끼의 매력은 탐정이 재구성하는 사건의 단서들만이 아니라 범죄자의 동기와 사연을 얼마나 잘 구성하느냐에 달려 있다. 미스터리는 '(범죄를 해결하는) 이야기 너머의 (범죄를 구성하는) 이야기'를 통해서 이중으로 작동하는 이야기에 설득력을 부여해야 한다. 범죄 사실은 전체 이야기에서 빙산의 일각에 지나지 않으며, 배후의 있는 진실을 이해하기 위해서는 진실의 조각이 아니라 그것을 둘러싸고 있는 거대한 빙산의 구조를 드러내는 데 주

이것은 유해한 장르다

력해야 한다. 탐정이 구성하는 명시적인 플롯과 범죄의 수행 과정으로 드러날 암시적인 플롯이 상호작용할 때 복합적인 매력을 형성한다. 따라서 미스터리는 범죄자의 심리를 이해하거나 범죄에 내포된 복합적 성격을 이해하는 데 그치는 것이 아니라, 범죄를 유발하는 개인의 사연이 어떻게 사회적으로 구성되는지를 함께 이해할 수 있도록 해야 한다.

이러한 이중의 서사 구조가 중요한 이유는 사회적 장르로서의 미스터리는 문제 해결의 논리를 문제 구성의 논리 속에서 찾으려 하기 때문이다. 범인을 찾고 처벌하는 것만으로는 결코 문제 해결의 논리를 구체화할 수 없다. 따라서 범인이 범죄를 수행하게끔 하는 사회 구조의 문제를 이야기 논리를 통해서 구현할 필요가 있다. 이때 한국적 미스터리가 사연의 논리에서 멜로드라마의 구조를 취하는 것은 더 이상 약점이 아니라 오히려 강점이자 매력이 된다. 멜로드라마의 사연에 담긴 공동체적인 논리는 한국적인 장르의 관습에서 보편적이면서도 통속적인 방식으로 독자들을 설득한다. 미스터리와 멜로드라마라는 두 개의 이야기 논리를 하나의 축으로 연결하기 위해서는 결국 두 축에서 작동하는 욕망을 효과적으로 교차함으로써 사회적 갈등을 그려내야 한다.

욕망과 갈등이야말로 미스터리에 역동성을 부여하는 이야기의 동력이 된다. 특히 장편소설의 미스터리는 이러한 욕망과 갈등을 축으로 플롯을 전개하지 않으면 거의 불가능한 기획이다. 미스터리 장르에서 플롯의 역동성은 주로 탐정의 추적, 그리고 폭로와 반전을 통해서 형성된다. 하지만 탐정이

사연의 바깥에 서서 그저 모든 것을 지켜보기만 한다면 아무리 서사의 진행이 복잡하다 할지라도 역동적이 될 수 없으며, 독자의 거리감과 몰입을 조정하기도 어렵다. 특히 한국적 로컬리티의 독자들을 미스터리 장르에 몰입하게 하려면, 우선 탐정이 이야기의 주인공으로서 사건에 뛰어들어야 하며 관찰자가 아닌 행위자로서의 자기 사연을 구축해야 한다.

물론 우리가 잘 알고 있듯이 근대 서구 미스터리 장르에서는 탐정이 사건의 관찰자로서 자기 객관성을 유지해야 한다는 규율이 강조된다. 하지만 사연의 영역은 탐정을 관찰자로서만 놔두지 않는다. 통속적 욕망으로 무장한 멜로드라마의 사연은 탐정 스스로가 관찰자이기를 멈추고 사건에 참여하기 위한 필연적인 요소이기도 하다. 효과적인 복합 장르로서 한국적 미스터리의 한 가지 형태가 구체화하려면, 미스터리와 멜로드라마가 하나의 서사 내부에서 서로의 플롯을 전개하기 위해 욕망과 갈등의 논리를 효과적으로 교차하고 상호 보완할 수 있어야 한다. 따라서 아래에서는 욕망과 갈등이라는 이야기 논리의 구체적인 작동에 대해 살펴보려 한다.

사회적 갈등과 이야기의 힘
: 《아홉 꼬리의 전설》

배상민의 미스터리 장편소설 《아홉 꼬리의 전설》(북다, 2023)은 '한'에 대한 민담을 새롭게 재구성하여 미스터리의 차원으

이것은 유해한 장르다

로 확장한다. 이야기는 사람의 간을 빼먹는 여우에 대한 소문으로부터 시작된다. 그래서 처음에는 오컬트처럼 보일 수 있지만, 그러한 소문이 백성들의 불안과 흉흉한 사회적 분위기가 만들어낸 '이야기'라는 사실이 드러나며 본격적인 미스터리로 진행된다. 고전 민담의 멜로드라마적 성격과 현대적인 미스터리가 효과적으로 결합하는 데 '이야기'(소문)라는 매개가 두 장르를 위한 중화제로 작동한다. 여기서 이야기란 능동적으로 자신의 삶을 선택할 수 없는 백성들이 세상의 부조리를 이해하기 위한 인식적 틀이 된다.

"나는 이런 소문과 이야기에 매혹되었는데, 헛것으로 태어나 허물을 입고 뼈와 살을 갖추는 게 여간 신기하지 않았다. 남들은 젊은 한때를 탕진한다고 비웃었으나, 나는 이야기들을 쫓느라 등과하여 조정 일을 할 생각조차 하지 않았다."(9쪽) 주인공 정덕문은 음서나 과거로 벼슬길에 나아가지 않고 세간의 기이한 이야기를 찾아다니며 한량으로 살아간다. 이러한 덕문의 욕망은 유보적이면서도 양가적이다. 한편으로는 이야기를 통해서 세상이 돌아가는 논리를 우회적으로나마 이해하려는 것이면서, 동시에 이야기를 찾아다니는 삶을 명목으로 아버지가 고초를 겪었던 벼슬길에 나아가는 것을 회피하는 것이다. 누군가의 당여에 속하는 것만으로도 여말선초의 복잡한 정세에 휩쓸려 자신의 의도와는 상관없이 정치와 권력 놀음에 휘말려들 수 있기 때문이다. 그가 아버지의 정치적 실각과 고초를 염두에 두고 권력과 거리를 두는 이유는 가족이라는 사적 집단이 국가권력의 공적 영역 앞에서 얼마나 무기력한지를 잘

알기 때문이다.

덕문은 계급적으로나 지역적인 차원에서 경계에 속하길 선택한다. 고을의 유일한 사대부 가문의 장자로서 중앙 관직으로 진출할 수도 있지만 그런 삶을 마다하고 경계의 삶을 살기로 선택한 것이다. 그가 머물기로 선택한 경계는 국가적 시스템보다는 강력한 지역적 시스템을 관찰할 수 있는 곳이다. 이 단계에서 덕문의 욕망은 이야기의 관찰자에 머무를 뿐, 이야기를 움직이게 하는 힘이 될 수 없다. 따라서 독자에게 우선 강력하게 다가오는 것은 이야기로 만들어진 여우의 존재 뒤에 숨어서 참혹한 살인 행각을 벌이는 살인범의 욕망이다. 살인범은 분명 지방 고을의 폐쇄적이고 고립된 환경을 활용하는 자이며, 주로 여성을 대상으로 범행을 저지르고 시체까지 훼손하는 쾌락 살인을 일삼고 있지만 소문의 배후에 숨거나 흔적을 감출 수 있을 만큼 고을 내부의 비호를 받는 사람이다.

이처럼 정체가 드러나지 않았음에도 불구하고 범인의 부도덕하고 반사회적 욕망이 전면에 드러나기 때문에《아홉 꼬리의 전설》의 서사는 그에 대항하고 처벌하기 위한 사회적 차원의 논리를 필요로 한다. 이는 근대의 서구적 미스터리에서 부르주아 계급이 욕망하는 사회적 질서와 계급적 안전에 대한 논리와는 다를 수밖에 없다. 따라서 여기에 출현하는 사회적 욕망은 중세 한국의 이야기 논리를 참고한다. 아랑阿娘 설화를 중심으로 고전 민담의 이야기 논리에 포함된 민중의 인식을 활용하는 것이다. 금행 이전의 감무들이 억울하게 죽은 처녀 귀신을 만난 후 죽어나갔다는 소문들, 그리고 새로 부임한

이것은 유해한 장르다

감무 금행과 호장가 사이의 노골적인 대립을 통해서 이야기의 진정한 갈등 국면이 전개되는 것이다.

여말선초라는 혼란스러운 상황에서 국가가 백성들을 제대로 돌볼 수 없는 혼돈은 곧 사회적 기능의 마비를 의미한다. 개경에서 내려보낸 중앙 관리직인 감무가 사실상 고을에 대한 통치력을 발휘하지 못하고 미스터리하게 죽어나가는 상황에서도 조정은 다시 새로운 사람을 파견할 뿐, 민중의 고통을 근본적으로 해결해주지 못한다. 고을을 지배하고 있는 어두운 범죄의 힘은 온전히 사적인 영역에서 감당하고 받아들여야만 하는 특정 사회의 '정서적 구조'●를 대변한다. 그리고 특정한 정서적 구조와 그 기반이 되는 동질적 경험은 그것을 공유하는 사회 집단에 의해 하나의 이야기 구조로 발전할 수 있다. 《아홉 꼬리의 전설》이 그토록 이야기라는 소재에 집착하는 이유 또한 그렇다. 세간에 떠도는 소문들이 생명력을 얻어 살아움직이는 이야기가 되는 것은 결국 해결되지 못한 백성들의 원한이 사연이 되어 미스터리의 욕망을 추동하기 때문이다.

우리는 이처럼 공적 영역에서 해결하지 못하는 사회적 문제를 사적 영역에서 감당하게 될 때 발생하는 수동적 감정을 한恨이라고 부른다. "여자가 한을 품으면 오뉴월에도 서리가 내린다"라는 속담이 있듯이 한을 여성적 감정으로 표현한 것은 우연이 아니다. 한국의 민담에서 여성은 사회적 갈등의 희

●　레이먼드 윌리엄스는 정서적 구조가 "사회적 성격을 띠며 문화적 패턴 기저의 심층적인 차원에서 발현되는 일련의 경험 혹은 정서"이며, "사회적, 물질적 성격을 띠는 것이면서도 완전히 명료하고 규정 지워진 활동으로 자라나기에 앞서, 태아적 국면에 있는 일종의 정서 및 사고"라고 설명한다.

생양이 되어왔으며, 그것을 공적 영역에서 해결하지 못하고 철저하게 사적인 영역에서(주로 가부장제 가족의 울타리 안에서) 수동적으로 감당해야만 했다. 이처럼 공적 무능력 때문에 사적 영역에서의 희생을 강요하는 서사 구조를 한의 정서적 구조라고 부를 수 있다면, 이는 여성에게 국한되지 않은 민중의 정서로 확장 가능하다. 오랜 세월 국가적 무능력 때문에 백성들이 고통을 겪으면서 '한'은 한국적 마스터플롯의 근간이 되어왔다. 즉 한이란 단순한 감정이 아니라 사회적으로 증류된 이야기 논리이며, 우리가 살아가는 부조리한 삶에 대한 이해 방식을 구성한다. 무엇보다도 공적인 영역에서 발생한 문제를 사적인 영역에서 해결해야 할 때 나타나는 강력한 공통적 소외감 및 원한 감정 말이다.

이 소설의 시대적 배경은 여말선초이고, 공간적 배경은 수도 개경에서 멀리 떨어진 한 지역 마을이다. 여말선초의 역동적인 시대적 배경 속에서, 느슨한 중앙 정권의 힘과 지방 토호세력의 독립적인 힘은 서로 충돌할 수밖에 없다. 따라서 《아홉 꼬리의 전설》에서는 중앙의 관리인 감무와 지역의 실질적인 지배자인 호장가 사이의 대립관계 속에서 전체 이야기 전개의 욕망과 갈등을 읽어내야 한다. 미스터리 장르로서 호장가 내부에 감추어진 범인의 욕망과 상호 대응하는 것은 멜로드라마적 주인공으로서의 덕문의 욕망이다. 덕문의 이야기에 대한 관심, 그리고 새로 감무로 부임한 금행과의 인연을 계기로 덕문은 비로소 고을의 실질적 지배자인 호장가와의 본격적인 갈등에 능동적으로 참여하게 된다. 금행이 확실한 증거 없

이것은 유해한 장르다

이 호장가의 최정을 단죄하려고 할 때마다 그를 말리는 것도 그러한 이유에서다.

이야기 초중반까지 덕문이 맡은 역할은 금행을 보좌하는 관찰자이자 조언자에 불과해 보인다. 실제로 탐정처럼 추리를 하는 사람은 덕문이지만, 공권력을 대변하는 존재는 금행이다. 행위를 선택하고 결정하는 것은 금행이기 때문에, 덕문은 사실상 어떠한 사건에 대해서도 개입하지 않는다. 그러한 덕문에게 존재하던 내적 갈등이 외적 갈등으로 전환되는 국면이 전체 서사의 변곡점이 된다. 아버지가 요구하는 벼슬길로 나아가는 삶과 세상의 기이한 이야기나 찾아다니며 경계인으로 머무르는 삶 사이의 갈등. 이러한 내적 갈등은 금행이 실각하고 호장가가 본격적으로 그들을 위협하기 시작하면서 외적 갈등으로 변하게 된다.

덕문은 금행을 구하기 위해 개경으로 달려가 음서를 통해 감무로 부임한다. 정도전은 덕문에게 당여가 되기를 요구하고, 덕문에게 선명한 욕망과 그에 따른 대립이 발생함으로써 미스터리는 본격적으로 뻗어나간다. 사적인 방식으로만 이야기에 참여했던 덕문이 비로소 자신의 사회적 역할을 자각하고 능동적으로 참여하기 시작하면서, 외부적 압력에 닫혀 있던 미스터리 장르가 새로운 탈출구를 확보하게 된 셈이다.

《아홉 꼬리의 전설》이 추구하는 미스터리의 방향성은 분명하다. 덕문은 소문이 가진 힘의 본질을 이해하고 이를 통해서 사회적 문제를 해결하려고 한다. 최종적으로 그는, 이야기꾼의 역할을 자처하게 되는 것이다. 단순히 진실을 밝히고 범

인을 처단하는 것이 아니라, 공권력에 대한 믿음을 회복할 수 있도록 민중이 가진 '한'을 풀어야 하기 때문이다. 정도전의 표현대로 "사심을 대의로 합치시키는 것"(222쪽)이야말로 이 소설에서 멜로드라마가 감당해야 했던 사적인 사연을 미스터리가 공적으로 해결하는 논리를 지탱한다. 이러한 논리적 합치를 수행하는 핵심은 스스로 몸피를 부풀리는 이야기의 힘이다. 이야기를 만드는 것은 창작자이지만, 이야기에 생명을 부여함으로써 그 이야기가 세상을 바꾸게 하는 것은 결국 민중의 영역이다. 사적인 방식으로 저마다의 사연을 감당해야 했던 사람들이 그것을 공적 대의로 전환하는 것이야말로 이 소설이 택한 복합 장르로서의 미스터리 방향성이다.

《아홉 꼬리의 전설》에서 흥미로운 점은 최단이라는 살인범에게 많은 발언권을 주지 않는다는 사실이다. 미스터리 장르가 흔히 범하기 쉬운 실수를 피하는 효과적인 인물 구성이다. 우리는 진실이 드러나는 국면에서 살인을 저지른 최단의 심리를 굳이 자세히 이해할 필요가 없다. 중요한 것은 최단의 심리가 아니라, 그를 둘러싸고 비호했던 지역적 권력과 그 권력이 작동하는 방식이기 때문이다. 호장가는 한국적인 지역성, 즉 중앙의 힘이 미치지 않는 지역적 권력의 작동 방식과 폐쇄적인 성격을 대변한다. 문제는 그들이 소유한 권력이 지역 공동의 이익이 아니라 사익에 이용되며, 철저하게 가족적이라는 사실이다.

이 소설이 최단에게 많은 발언권을 주지 않은 것은 단순히 악인에게 서사를 부여해서는 안 된다는 최근의 사회적 분

이것은 유해한 장르다

위기 때문만은 아니다. 이 소설에서 개인의 왜곡된 범죄심리를 구조적으로 허용하는 사회적 동기에 방점이 찍혀 있기 때문이다. 최단은 당대의 이해로는 설명할 수 없는 사이코패스 범죄자에 가깝지만, 그보다 더 위험한 것은 최단과 같은 괴물의 욕망을 허용하고 방조하는 왜곡된 권력 구조다. 최단을 비호하고 범죄를 은폐한 최정, 최정과 사통함으로써 최단을 보호하려 했던 최단의 모친 선화의 동기 역시 극히 사적이다. 가족이라는 이름으로 얽히고설킨 사회적 병폐가 다발처럼 묶여 있는 셈이다.

최정이 선화에 대한 사적인 감정으로 최단의 범죄를 방조한 것도, 선화가 끔찍한 범죄자인 최단을 지키려 한 것도 모두 가족이라는 혈연 공동체와 멜로드라마적인 사연으로 똘똘 뭉쳐 있다. 멜로드라마의 근간이 되는 사회구조적 인식은 바로 가국체제家國體制다. 가국체제란 국가가 수행해야 할 공적인 책임을 가족에게 전가하는 것으로, 사회라는 공적 영역이 부재하는 체제를 가리킨다. 사회 보호 장치가 취약할 경우, 국가가 짊어져야 할 짐은 개인이나 가정으로 이양된다. 이로 인해 가족은 절대적인 신뢰의 대상이 되고, 가족과 비슷한 유사-가족 공동체 역시 중요한 사적 영역의 집단 구성이 된다. 결국에는 가족을 구성함으로써 사회적 고난을 극복한다는 측면에서 멜로드라마적 서사 형식은 가국체제를 담는 데에 효과적이다.

가국체제는 국가의 책임을 가족에게 전가하는 것을 의미하고, 멜로드라마는 사회·계급·관습·가족 등 공동체에서 촉발한 갈등을 개인들의 결합, 즉 사적인 영역에서 해소하려 한

다. 공적인 문제를 사연의 논리로 납작하게 짓눌러 사적인 것으로 만드는 것이다. 선화가 아들 최단을 살리기 위해 최정과 사통하고, 최정이 선화에 대한 애정 때문에 최단의 범죄를 은폐하고 비호한 것은 모두 공공의 영역이 휘발되고 사적 세계가 과대하게 부풀어 왜곡된 모습이다. 공적 책임이 부재한 영역에서 사적인 감정을 내세워 공적 영역까지도 봉합하게 되는 것이 멜로드라마적 이야기의 특징이다. 이러한 이유로 한국의 포괄적인 멜로드라마에서 가족은 절대적인 공동체가 되며, 어떠한 사회적 갈등과 외부적 위기 앞에서도 서로를 지켜주어야 한다는 불문율이 작동하게 된다.

《아홉 꼬리의 전설》에서 미스터리의 역할은 공공의 영역을 무시하고 사적으로 폭주하는 가족 멜로드라마를 폭로하는 데 있다. 이 권력가 가족은 전근대적 가부장제 및 계급적 문제에 얽매여 사회적 갈등이나 외부적 위기를 극복하는 데 도움이 되기는커녕 오히려 문제를 양산하고 은폐하기에 급급한 모습을 보여준다. 이러한 전개는 이 소설이 일반적인 멜로드라마가 아니라 미스터리의 장르적 관습을 취하고 있기 때문이다. 사회적 장르로서의 미스터리가 사적인 동기를 넘어서서 사회적 동기를 구체화하는 수단은 공적인 것과 사적인 것을 합치시키는 이야기적 논리다. 국가라는 공적 영역이 책임을 다하지 못하는 곳에서 가족은 절대적인 공동체인 만큼 내부적으로 폭력적이거나 억압적인 방식으로 존재하기 쉽다. 미스터리에서 범죄가 가족을 중심으로 구성되고, 멜로드라마로서의 봉합을 수행하기 어려운 지점에서 공공의 이름으로 이를 폭로

이것은 유해한 장르다

하며 단죄한다.

사회의 재구성과 공동체 회복
:《설자은, 금성으로 돌아오다》

정세랑의《설자은, 금성으로 돌아오다》(문학동네, 2023) 역시 역
사 미스터리 형식을 통해서 사회적 갈등과 해결의 서사를 보
여준다. 소설의 배경은 초기 통일신라시대로, 죽은 오빠를 대
신해 남장을 하고 당나라 유학을 마친 뒤 금성으로 귀국한 설
자은과, 백제 출신의 식객 목인곤이 함께 펼쳐 나가는 미스터
리 해결의 모음집이다. 연대기적인 옴니버스로 구성되어 있으
며, 각각의 에피소드에서 개별적인 미스터리 사건이 벌어진
다. 하지만 미스터리를 구성하는 이면의 이야기 구조는 공통
적인 사회적 현실에 기대어 있다. 통일신라가 전란 이후의 통
합된 국가를 사회적으로 재구성하고, 전쟁으로 상처 입고 소
외된 삼국 백성들의 삶을 안정시켜야 하는 과제를 해결하기
위해 미스터리를 활용하는 것이다.
　통일 이후 사회는 아직 안정되지 않았으며, 오랫동안 지
속된 전쟁의 상흔과 새로운 시대에 대한 기대와 전망이 불안
하게 교차하고 있다. '서라벌'이라고도 불린 금성은 통일된 새
로운 나라를 안정시켜야 하는 왕이 위치한 곳이다. 따라서 그
곳은 왕권이 가장 강력하게 작동하는 곳이면서 동시에 그 파
급력을 확장해나가야 하는 사회적 중심이다. 두 주인공이 당

나라 유학에서 돌아와 금성으로 향하는 과정, 그리고 금성을 중심으로 미스터리의 위력을 사회적으로 확장해나가는 과정은 모두 이러한 시대적 징후를 반영한다. 설자은 시리즈의 1부에 해당하는 《설자은, 금성으로 돌아오다》에서 최종적으로 설자은이 '왕의 흰 매'가 되어 왕이 베기를 원하는 것을 베어야 하는 칼의 역할을 맡게 되는 의미 역시 선명하다. 미스터리와 그 해결은 불안정한 시대를 대변하는 여러 갈등을 해결하기 위한 사회적 도구가 된다.

여기에서 흥미롭게 작동하는 것이 바로 설자은과 목인곤의 정체성과 출신 배경이다. 설자은은 본디 설미은으로, 오빠인 자은의 갑작스러운 죽음으로 자은의 역할을 대신 맡게 된다. 양친과 형제들의 급작스러운 죽음으로 인해, 가장 역할을 맡게 된 셋째 호은이 집안을 되살릴 궁여지책으로 미은에게 자은의 역할을 맡겼던 것이다. 설씨 가문의 혼란은 공동체적인 혼란과 상동적이다. 연이어 병으로 죽은 양친, 전란 중에 화를 입은 첫째와 둘째, 갑작스러운 급환으로 죽은 원래 설자은까지, 국가의 보호를 받지 못하는 가족 공동체의 파괴가 전방위적으로 발생한 상황이다. 가족의 붕괴를 막기 위해 자은을 당나라로 유학 보내고 벼슬길에 나아가게 하려는 호은의 계책역시 공적인 방식으로 사적인 영역을 보호하려는 시도다.

설자은이 당시의 여성에게는 허용되지 않았던 관직을 얻는 것은, 가부장제 사회에서 여성에게는 사적인 영역만이 제공되며 공적인 영역은 허용되지 않았음을 효과적으로 환기한다. 사적인 영역에 머물러야 하는 여성이 공적인 영역에서 활

동할 수 있도록 하는 과정에서, 미스터리는 사회적 갈등을 해결하는 공적인 수단을 설자은에게 제공한다. 이러한 이야기 패턴은 한의 마스터플롯을 변형하고 극복하는 고전 소설들과 연결된다. 《홍계월전》이나 《박씨부인전》 같은 남장 여자 모티프의 여성 영웅소설들은 모두 여성 주인공이 가부장적 사회구조의 힘만으로는 극복할 수 없는 국가적 환란에서 예외적인 능력을 발휘하는 이야기다. 〈설자은〉 시리즈는 괴력이나 계책을 통해서 혼란기에 뛰어든 여성 영웅들과는 차별화된, 안정기에 어울리는 미스터리 장르의 여성 영웅을 제시한다.

사회적 안정기라고는 해도 여전히 공적 영역과 사적 영역 사이의 강력한 연결성에 의해 공적 혼란이 사적 방식으로 위임되고 그 책임을 개인이 지게 되는 것은 일차적인 미스터리의 배경이다. 이 소설에서 발생하는 범죄 사건들은 공적인 영역에서 배제된 자들의 사적인 원한이 주된 동기로 그려진다. 무엇보다도 〈손바닥의 붉은 글씨〉는 더욱 선명한 공적 세계와 사적 세계 사이의 혼란과 충돌을 그린다. 아비인 김무현 독군을 죽음에 처하게 만든 아들 기찬의 동기는 공적 세계의 책임을 사적으로 해결하려 했던 독군의 고집 때문이기도 하다. 독군이 기찬에게 요구한 것은 벼슬길을 통한 공적 세계로의 투신이 아니라, 회복할 수 없는 전쟁의 상흔에 고통받는 독군과 맏아들 지율, 그리고 전쟁 통에 죽어간 병사들을 위해 공양하는 삶이었다. "집을 지키라 하셔놓고, 집을 버려버리시면… 나는 무엇이었습니까? 집과 함께 버려지는 나는 아버지께, 저 북쪽에서 죽어 돌아오지 못한 이들보다도 못한 존재였습니

다."(167쪽) 오랜 전쟁 속에서 가족보다 자기 부하들을 아끼는 과도한 가국체제의 부작용은 결과적으로 존속살인을 저지르는 동기가 되고 만다.

이러한 기찬의 동기는 사적인 은원의 세계를 공적인 방식으로 해결하려 하는 자은의 입장과 대립구도를 형성한다. 시대의 불안정함은 공적인 과업으로부터 발생한 문제를 사적인 세계에 책임 전가하는 것이 사실이다. 기찬의 동기는 그러한 부조리함에 대한 원한 감정으로, 단순한 개인의 악의가 아니라 짓눌린 사적 세계에 대한 보복을 암시한다. 기찬은 가족이라는 사적 영역에 깊숙이 뿌리내린 공적 세계의 영향력을 피해서 스스로를 고립시킨 채로, 철저하게 사적인 방식으로 해결하고자 범죄라는 수단을 선택한다. 가국체제의 근본적인 한계 속에서 그는 아버지의 권위에 짓눌린 채 자신의 자리를 찾지 못한 미숙한 자로, 전쟁이 끝나고 통일 국가의 사회적 안정기로 접어드는 과도기의 혼란과 시대착오를 대변하는 인간이다.

여기서 탐정으로서의 자은과 그 조력자로서의 인곤의 정체성이 더욱 중요해진다. 타인의 신분을 빌리고 성별을 속여 공적 영역으로 진입하는 자은과, 백제라는 망국의 후손으로서 식객의 형태로 자은에게 기식하는 인곤은 공통적으로 불안정하고 유동하는 정체성의 소유자들이다. 그리고 바로 그러한 인물들을 통해서《설자은, 금성으로 돌아오다》는 사회적 과도기의 세태를 상징적으로 반영하고 있다. 자은과 인곤은 변화하는 시대적 상황에서 범죄를 통해 구체적으로 드러나는 갈등을 확인하고 그 해결 가능성을 탐색하는 자들이다. 경계인

이것은 유해한 장르다

이자 유동적인 정체성을 가진 인물들인 자은과 인곤은 사회적 갈등을 섣부른 선악의 이분법이나 자기정체성에 의한 판단으로 재단하지 않는다. 그들이 마주하는 사회적 갈등은 다양한 입장과 이해로 복잡하게 얽혀 있기에, 열린 시선과 그에 따른 해결 가능성을 수용할 수 있다. 따라서 두 인물이 미스터리의 주인공으로서 가지는 매력 또한 선명해진다.

〈손바닥의 붉은 글씨〉는 전체 시리즈 에피소드 중에서 시대적 상황을 효과적으로 압축해 전달한다. 통일의 안정기는 전쟁과 그 상처 위에 세워진 것이다. 따라서 과거의 상실과 결핍을 직시하고 수용하지 못할 경우, '사연의 세계'는 청산되지 못한 부채감으로 되돌아온다. 트라우마가 현재를 지배하는 파괴적인 범죄들의 원초적인 원인이 되는 셈이다. 독군과 그의 부하들은 아끼던 이들을 사지로 몰아넣어야 했던 전쟁의 기억에서 자유롭지 못하며, 지율 역시 자신을 대신해서 두섭의 아들 혜요가 희생해야 했던 전쟁의 참상을 잊지 못해 처자식을 버리고 불가에 귀의하고자 하는 것 또한 극복할 수 없는 과거와 현재 사이의 갈등 때문이다. 전쟁에서 잃어버린 것은 돌아오지 않으며, 공적인 차원에서조차 구원받지 못한다. 그들과 달리 사적인 가족 세계로부터 보호받고 있던 기찬이 아버지 독군을 암살하게 되는 사연의 세계는 자은과 인곤에게도 몰랐으면 좋았을 영역처럼 느껴진다. 하지만 "잃은 것을 잃은지도 모르고 살아가는 것은… 괴롭지요. 무엇을 잃었는지 아는 쪽이 낫습니다."(172~173쪽) 사건을 의뢰한 설자은의 옛 연인 산아의 이 말에는 미스터리를 형성하는 사연의 세계에 대한 수

용적 태도가 있다. 미스터리는 그저 개인의 악의로 구성되는 것이 아니라, 온전히 직시하지 못한 사회적 차원의 상실과 결핍, 보상받지 못한 소외에 의해 구체화되고 다시 해결된다.

〈손바닥의 붉은 글씨〉와 달리 〈보름의 노래〉는 사회적 재결합과 공동체의 회복 쪽에 강조점이 찍힌다. 물론 이 에피소드는 강력범죄를 다루지 않고, 상대적으로 덜 심각한 미스터리를 다루지만 그 저변에 존재하는 갈등은 가볍지도 단순하지도 않다. 금성 육부의 여성들이 두 편으로 나뉘어 길쌈 대회를 벌이는 과정에서 베틀이 파손된 이야기를 다루고 있는데, 자은과 인곤이 사건을 추적할수록 대결에 참가한 육부 여성들의 복잡한 사연의 세계가 드러난다. 베틀을 파괴했으리라 의심되는 도철 부인 편의 참가자들에게는 각자 대결에서 이겨야만 하는 이유가 있다. 이 여성들은 길쌈이라는 재주 덕분에 경제적 능력을 갖고 있지만 가족이나 원치 않은 혼인이라는 굴레에 갇혀 있다. 시합에서 이길 경우 그들 중 한 명을 '금전의 모'로 삼아 금전으로 데려가겠다는 도철 부인의 약조는 모두에게 솔깃할 수밖에 없다. 결국 범인은 친구의 처지를 연민한 뜻밖의 인물로 밝혀지지만 그렇다고 해서 여성들이 처한 공통적 사연의 세계가 흐릿해지는 것은 아니다.

이 소설은 여성이 여성에 대해 느낄 수 있는 연민과 공감이 어떻게 그들 사이의 '공통된 사연'이 될 수 있는지를 다룬다. 이 미스터리를 해결한 것은 설자은과 목인곤의 추리의 힘이라기보다는, 서로를 해하지 않고 갈등을 수습하기로 한 여성적 연대의 현명함이다. "지나친 불행 쪽으로 아무도 떠밀

이것은 유해한 장르다

지 않고도 이겼다. 비밀을 비밀로 둔 여자들이 서로를 축하하며 눈을 마주쳤다. 진 편에서 언제나처럼 희소곡을 불렀고 음식을 대접했다. 둥글게 손을 잡고 힘차게 뛰며 춤을 추었다."(223쪽) 사적인 처지와 사연을 파헤치거나 공공연하게 만들지 않고도 여성적 처지에 대한 공감과 연대를 통해서 사적 세계와 공적 세계가 절충되며 문제가 해결된다. 여기서 미스터리는 진실을 드러내고 범죄 사실을 단죄하는 폭로의 플롯이 아니라 열려 있는 사회적 합의와 절충의 플롯으로서, 유동적으로 변화하는 과도기에 걸맞은 사회적 재구성과 공동체 회복에 관한 이야기가 된다.

이처럼《설자은, 금성으로 돌아오다》의 에피소드들은 과거 역사를 배경으로 '한'의 마스터플롯으로만 환원되지 않는 현대적 차원의 변주에 성공하고 있다. 통일신라시대라는 과도기적 시대 배경, 설자은과 목인곤이라는 경계적 인물들을 통한 사회적 갈등에 대한 열린 접근이 유동적 시대를 살아가는 현대의 독자들에게도 설득력 있게 다가온다. 통일 전쟁 이후 지역 통합과 새로운 시대의 중앙집권이 요구되지만, 문제는 중앙에 의한 공적 세계의 문법만으로 해결되지 않는다. 미스터리라는 사적 세계에 접근하는 공적 매개물을 통해, 저마다의 개인적 상처와 갈등을 극복할 수 있는 사회적 합의를 여러 스펙트럼으로 제시한다는 점이 이 시리즈의 매력이다. 앞서 다루었던《아홉 꼬리의 전설》이 멜로드라마적 확장과 장르적 결합으로 미스터리가 가진 사회적 장르로서의 특징을 보여주었다면,《설자은, 금성으로 돌아오다》는 옴니버스 구성을

통해 사회적 변화 가능성을 적극적으로 수용하면서 미스터리가 각각의 갈등에 대한 절충과 합의, 보상적 시나리오로 발전할 수 있는 가능성을 적극적으로 암시한다. 두 작품은 모두 옛날 민담의 이야기 구조, 전통적인 마스터플롯에 기반하면서도 미스터리 장르의 현대적 적용에 대해 긍정적인 방향을 제안하는 데 성공하고 있다. 사회적인 욕망과 갈등의 축으로 미스터리를 읽는 작업이 오늘날의 미스터리에 더욱 중요한 이유다.

이것은 유해한 장르다

❹ 죄는 사이코패스만 짓는 것이 아니다 : 정유정과 송시우

'악'에 대한 판단 정지
: 〈케빈에 대하여〉

최근 한국의 미스터리 소설에 자주 등장하는 소재이자 캐릭터가 바로 사이코패스 캐릭터다. 실제로 일어났던 사건에 대한 직접적인 참조다. 우리 사회에 큰 충격을 주었던 살인사건을 사이코패스 범죄자와 연결하여 이해하는 과정은 대중적인 소구력이 큰 만큼 소설화 이전부터 다양한 서사적 해석을 낳는다. 하지만 소설이 실제 사건을 소재로 삼을 때 사이코패스 살인마를 다루는 경우가 많다는 것은 그 자체로 의미가 있다. 미스터리가 범죄를 다루는 소설적 형상화에 대한 한 가지 경향을 보여주기 때문이다.

현대적인 미스터리에서 사이코패스 캐릭터를 형상화하는 경우 범죄의 인과관계나 범죄자 개인의 사연에서 벗어나 선천적이고 자연화된 범죄에 초점을 맞추는 경향이 있다. 사이코패스는 사연의 세계에 대한 입체적 이해로부터 벗어나 캐릭터를 중심으로 하는 소설적 구성을 선택하게 한다. 서사보

다도 캐릭터 자체가 이야기를 전달하는 핵심 매개물이 되는 셈이다. 독자들 역시 사이코패스 캐릭터에 대한 전형적인 반응과 해석을 하게 되며, 더 이상 범죄 동기 같은 것은 생각하지 않고 그 사회적 의미를 적극적으로 고민하지도 않게 된다.

실제 사이코패스 범죄는 전체 범죄 비율에서 극소수에 지나지 않는다. 하지만 그에 대한 사회적 반응이나 서사적 구현은 다소 과대하게 다루어져온 것도 사실이다. 사이코패스에 대한 인식은 범죄 자체를 자연화하는 효과가 있으며, 사이코패스 범죄자에 의한 피해를 일종의 자연재해처럼 취급하게 된다. 이러한 경향은 범죄에 대한 왜곡된 인식을 낳게 되는데, 우리가 미스터리 장르에서 다루어온 것처럼 범죄란 결국 사회구조적인 것이기 때문이다. 범죄를 자연화하고, 그 원인을 생물학적으로 제거할 수 있다고(성범죄자를 화학적으로 거세하고, 사이코패스의 전두엽을 절제하는 방식으로) 믿는 것은 대단히 순진하고 보수적인 태도다.

다른 한편으로 오늘날 우리가 현실에서 이해할 수 없는 형태의 '악'을 만날 때, 그 이해 불가능성 앞에서 피해와 가해의 이분법적 태도를 취하게 된다. 복잡한 개인의 사정과 맥락, 피해와 가해의 모호함을 무시하고 단순하게 피해 사실만을 남겨두기 위해서다. 그렇다고 하더라도 '악'이라는 개념과 '적'이라는 개념은 언제나 사회적인 것이다. 그것은 미스터리가 전근대적인 신화나 민담으로부터 비롯한 장르적 상상력과는 구별되는 철저하게 근대적인 장르로서 가진 특징이기도 하다. 미스터리가 범죄를 다뤄온 방식 또한 마찬가지다. 초창기의

이것은 유해한 장르다

미스터리에서 범죄가 사회에 무질서를 야기하는 '혼돈'에 대한 묘사였다면, 오늘날 미스터리에서 범죄는 우리가 마주하고 있는 사회적 증상에 대한 압축적이고 유추적인 해석적 가능성을 가진다. 사이코패스 캐릭터는 바로 그러한 해석적 가능성을 무화하는 존재다.

영화 〈케빈에 대하여〉(2011)는 이해할 수 없는 '악'과 충격적인 사회적 사건을 다루고 있지만, 그것을 재현하는 목적은 가해-피해의 메마른 진실을 그대로 전달하는 것이 아니다. 이 영화는 케빈을 단순한 사이코패스로 묘사하지 않는다. 사이코패스를 바라보는 영화적 시선에 전적인 중립화는 불가능하다는 사실을 강조할 따름이다. 영화는 전반적으로 케빈의 친모인 에바의 시선에서 케빈을 바라보는데, 케빈의 성장 과정부터 에바가 케빈에게 흔히 말하는 '모성'을 잘 느끼지 못한다는 점, 스스로 그러한 감정에 대해 모호함을 느낀다는 점을 강조한다. 케빈이 선천적으로 사이코패스인지, 성장 과정에서 발생한 미성숙이자 소통 부재의 결과인지, 혹은 케빈의 악함을 에비가 육아 때 이미 예민하게 체감했던 것인지, 아니면 에바의 미성숙한 육아가 케빈에게 악영향을 준 것인지 역시 대단히 모호할 수밖에 없다.

〈케빈에 대하여〉는 이해할 수 없는 '악'을 판단정지(에포케 epoché)해보고 생각하고 해석할 수 있는 여지를 제공하기 위해 말 그대로 복합적인 거리감을 제공한다. 완전히 객관화될 수도 주관화될 수도 없으며, 어떤 측면에서는 피해자이기도 한

존재가 다른 측면에서는 가해자이기도 한 위치에서 사건의 맥락과 사연을 고통스럽게 복기한다. 케빈이 징역을 살고 있는 동안에도 에바는 살던 지역을 떠나지 않고, 철저하게 그 비난과 모욕을 견디며 버티는 삶을 살아간다. 여전히 이해할 수 없는 케빈을 다시금 마주하기 위해 삶을 총체적으로 복습하고자 고통스러운 회상을 지속하기 위해서다. 이러한 해석적 복잡성과 판단정지의 고통을 감당하는 태도는 오늘날 우리가 미스터리에서 사이코패스를 다루는 방식과 관련해서 좋은 참조점을 제공한다.

타인에 대한 뺄셈으로 구성된 행복
: 《완전한 행복》

정유정의 《완전한 행복》(은행나무, 2021)은 2019년에 일어난 '고유정 전남편 살해사건'에서 모티프를 얻은 작품이다. 인간의 악에 대한 천착은 정유정 작가의 작품들에서 반복적으로 나타나는 주제다. 사이코패스를 소재화함으로써 캐릭터에 범죄심리의 깊이를 부여하는 것 역시 작가를 대변하는 특징 중 하나다. 무엇보다도 정유정 작가는 이 작품에서 '범죄자에게 마이크를 주어서는 안 된다', '범죄자에게 서사를 부여해서는 안 된다'라는 원칙을 적용한다. '신유나'라는 사이코패스 범죄자의 내면적 목소리는 단 한 번도 직접적으로 서술되지 않는다.

　독자의 범죄자에 대한 감정이입은 작품의 주제의식과는

별도로 윤리적인 문제를 야기한다. 소설에서 발생하는 서사의 시선과 목소리는 분명 중립적이지 않으며, 독자에게 작가의 의도 이상으로 많은 영향력을 발휘하기 때문이다. 범죄자와 거리 두기를 유지하는 것은 분명 주제적으로 중요한 지점이다. 그런데 아이러니하게도 《완전한 행복》은 지나칠 정도로 신유나라는 인물의 내면으로부터 멀어지는 시도를 취한 나머지, 독자들은 적극적인 감정이입을 하지 못하고 해석적 초점을 잃어버리고 만다. 전체 서사의 핵심 인물인 신유나라는 캐릭터가 서사적인 중심성을 가지고 있지 않기 때문에, 그 주변의 인물들 역시 피해자로서의 전형적인 특징과 디테일만을 보여주는 데 그친 것은 아쉬운 점이다.

신유나로부터 거리를 두기 위한 서술적 전략이 독자들에게 허구 세계에 대한 몰입을 다소 어렵게 하며, 그만큼 실제 고유정 살인사건을 환기하게 만든다. 이 경우 캐릭터가 가진 복합성과 사회적 의미보다는 독립적인 개인을 강조하는 효과가 나타난다. 미스터리가 범죄를 다루는 방식에서 사이코패스에 대한 묘사는 사회적 문제를 지나치게 개인화하는 것처럼 보인다. 사회적 합성물로서의 캐릭터가 아니라, 개인으로서의 '악'에 대한 이해는 그 자체로 아무리 심층적이라고 할지라도 해석적 한계가 뚜렷하다. 독자는 인간의 내면을 더 깊이 이해하기보다 유나가 얼마나 무자비한 존재인지를 반복적으로 깨달을 뿐이다.

범죄의 심리가 현대 사회를 이해하는 데 설득력을 제공하기보다는 범죄자 개인을 악마화함으로써 숭고한 대상을 그리

는 것은 오늘날 범죄심리 다큐멘터리나 연쇄살인자에 대한 전형적 묘사가 되어버렸다. 이러한 숭고화된 캐릭터는 자기 내면 없음을 감추기 위해 과장되게 외부화된 캐릭터이자 범죄심리의 의인화다. 신유나의 범죄심리는 결핍감과 열등감이 너무 절대적인 형태로 구성된 것처럼 보인다. 남성에 대한 팜파탈적인 매력을 갖추는 것 역시 이러한 숭고화된 범죄자의 일면이며, 인물 심리에 대한 이해로 이어지기 어렵다. 범죄 방식에 대한 자극적인 묘사 등 실제 범죄에 대한 가십성 접근방식도 소설만의 차별화된 서사적 깊이를 획득하기 어렵게 한다. 이러한 측면은《완전한 행복》이 사이코패스 살인자를 다루는 방식에서 약점이 될 수 있다.

물론 이 소설이 실제 고유정 사건으로 환원되어버리는 것은 아니라는 점을 강조할 필요도 있다. 1~2부의 전개는 상대적으로 몰입감이 떨어지는 측면이 있지만 소설적 구성의 초점은 3부의 서스펜스에 있다. 또한 '완전한 행복'이라는 제목과 신유나의 강박적 정신세계를 간접적으로 드러냄으로써 주제의식은 선명해진다. 신유나가 생각하는 완전한 행복이란 '덧셈'이 아니라 '뺄셈'으로 이루어져 있으며, 긍정적인 것을 더해가는 과정이 아니라, 부정적인 것을 제거하는 방식으로 완성된다. 자신의 세계를 완전무결한 나르시시즘으로 구성하기 위한 결벽적이고 강박적인 뺄셈의 과정에서 가장 불필요한 것은 나의 세계를 침범하는 타인의 복잡성이다. 타자의 정체성에 대한 평면화, 현실의 입체성에 대한 평탄화 작업은 사회적인 현상이다. 신유나는 정도의 차이는 있을지언정 타자를 자기

세계에서 지워버리는 현대 사회의 상징적인 인물이기도 하다.

문제는 이러한 시의적인 캐릭터로서 신유나가 가진 사회적 의미가 사이코패스 캐릭터의 전형성에 갇혀버리지 않는가 하는 점이다. 신유나는 자기 자신을 위해서라면 주변의 모든 사람을 도구화할 수 있는 인물, 아무런 죄책감도 없이 자기 자신을 위해서 타인을 죽일 수 있는 인물이다. 따라서 이 소설이 신유나가 지워내고 싶은 세 명의 주변 인물의 시선으로 그려지는 것은 의미가 있다. 신유나처럼 '완전한 행복'을 꿈꾸는 나르시시즘적인 인물이 어떻게 타인에게 공포가 될 수 있는지, 그리고 '완전한 행복'이란 얼마나 불가능한 꿈인지를 보여주기 때문이다.

그들은 피해자일 뿐 아니라 원래부터 마음의 취약성을 지닌 인물이다. 상처받기 쉬운 인물들이 신유나와 같은 괴물 같은 존재를 감당해내는 과정은 미스터리 스릴러적 구성을 가능하게 하고 공포의 실체와 그에 대한 극복을 보여줄 수 있다. 이 모든 인물들은 가족이라는 절대적인 환경에 의해 감정적인 피해를 입은 사람들이며, 그것을 핑계로 자기합리화를 한다. 하지만 그들은 신유나와 결정적인 차이를 보여줌으로써 결과적으로 인간이 환경이나 운명에만 지배되는 것은 아니라는 사실을 전달한다. 신유나가 어린 시절 학대로 인해서 성장을 포기하고 타인을 도구화하는 삶에 이른 인물이라면, 지유는 유나에 의해 갇혀 있는 방에서 능동적으로 빠져나와 재인을 구함으로써 폭력적 경험에도 불구하고 자기연민과 합리화에 갇히지 않는 선택을 할 수 있음을 암시한다.

요약하자면 이 소설은 전형적인 사이코패스 범죄자를 그려냄으로써 심층적인 사회적 의미를 재구성하는 소설로서는 한계를 보인다. 하지만 사이코패스 서사와 구별되는 미스터리 스릴러의 서스펜스를 구성하는 데는 성공했다. 신유나라는 캐릭터가 고유정에 대한 참조나 사이코패스 캐릭터의 전형을 벗어나지 못했다고 할지라도, 미스터리 스릴러로서 공포의 의미를 독자들에게 전달하는 데는 성공했기 때문이다. 미스터리가 제시하는 범죄의 사회적 의미에 대해《완전한 행복》이 입체적인 답변을 제시하는 것은 아니지만, 스릴러로서의 공포의 사회적 의미에서는 장르문학적인 답을 제시했다고 볼 수 있다.

현실 감각을 압도하는 '자캐' 커뮤니티
: 〈알렉산드리아의 겨울〉

송시우 작가의 단편소설 〈알렉산드리아의 겨울〉 역시 현실의 사건에 기반하여 사이코패스 살인사건을 다루고 있다. 〈알렉산드리아의 겨울〉은 2017년 세상을 떠들썩하게 했던 초등학생 유괴·살인사건을 소설적으로 재구성한 작품이다. 이 사건이 큰 충격을 주었던 이유는 사건 자체의 악랄함과 끔찍함도 있겠지만, 범죄자들의 범행 동기와 문화적 배경에서 색다른 요소들이 주목을 끌었기 때문이다. 온라인 커뮤티니를 중심으로 이루어진 '자캐' 문화가 그것이다.

'자캐'는 '자기가 만든 캐릭터'의 줄임말로 창작활동과 서

브컬처 덕질을 동일시하는 동인 창작자들에 의해서 만들어지는 오리지널 캐릭터다. 자캐는 단순히 비상업적으로 향유되는 허구 창작 캐릭터이지만, 창작자가 더욱 능동적인 덕질을 수행하고자 자기 욕망을 직접적으로 반영하고 투사한 상상의 캐릭터다. 이러한 자캐는 창작자와 구별되는 허구 세계의 존재이지만, 동시에 창작자 욕망의 반영인 만큼 동일시의 대상이 되기도 한다. 자기가 만든 캐릭터를 덕질한다는 표현은 어색할 수도 있지만, 자캐는 바로 그러한 나르시시즘적 세계관에 기초해 구성된다.

'자캐'를 만들고 향유하는 문화는 음지화된 서브컬처 문화와 온라인 커뮤니티 문화가 만나 만들어진 아주 복합적인 사회문화적 현상이다. 그에 대한 대중의 낯섦과 끔찍한 범죄 사실이 연결되어 범죄자를 더욱 두려운 존재로 부각시켰다. 이 소설의 소재가 된 것은 당시 17세였던 김 모 양이 초등학교 2학년 A양을 납치 후 살인 및 유기를 한 사건이다. 문제는 방조범 박 양의 존재다. 트위터 자캐 커뮤니티를 통해서 알게 되었으며 지속적인 관계를 유지하며 범죄를 공모했다는 혐의가 있다. 그것이 단순히 자캐의 역할극을 통한 범죄 방조인지 적극적인 공모인지에 대해서는 불확실한 면이 있다고 할지라도, 이들의 독특한 관계가 범행의 동기가 되었다는 점은 분명하다.

〈알렉산드리아의 겨울〉에서 김윤주는 전형적인 미성년자 사이코패스 살인자다. 1997년 일본에서 발생한 일명 '사카키바라 세이토 사건酒鬼薔薇聖斗事件', 즉 고베 연속 아동 살상

사건에서 대중적으로 각인된 그 전형성에 속한다. 범죄자의 본명은 아즈마 신이치로東眞一郎, 만 14세 중학생이 아동을 대상으로 저지른 연쇄살인사건이다. 미성년자 연쇄살인마는 가족 관계 및 성장 환경에 문제가 있고 10대 초반부터 사이코패스 범죄자들의 전형적인 성격적 특징이 나타나는 경향이 있다. 김윤주의 캐릭터성이 이런 전형성을 벗어나는 것은 아즈마 신이치로처럼 고립된 망상 세계에 골몰한 것이 아니라, 온라인 커뮤니티를 통해 망상이 실체화되는 통로를 찾았다는 점이다.

이는 사이코패스 범죄자에 대한 이해뿐만이 아니라 인터넷 문화 내부에서 발생하는 복합적 현상과 인간 심리의 새로운 국면을 보여준다. 이 소설은 사이코패스 살인자 개인의 이야기에 그치지 않고 오늘날 어떻게 강력범죄에 대한 윤리적 감수성이 마비될 수 있는지, 그리고 온라인 커뮤니티의 허구적 세계관이 어떻게 현실에서 강력한 영향력을 발휘하는지에 대한 심층적인 질문을 던진다. 물론 온라인 문화 및 그에 따른 문제적 성향이 범죄자의 내면을 직접적으로 형성했다고 말할 수는 없다. 이러한 소재의 접근이 얄팍해지면, 언론이나 미디어에서 특정 강력범죄자들에게서 '게이머' 정체성을 강조한 것과 크게 달라지지 않는다. GTA와 같은 폭력적인 게임에 빠져 있었다는 것을 근거로 게임이 사람을 잠재적 범죄자로 만들 수 있다는 논리는 지나친 단순화일 뿐 아니라 범죄에 대한 보수적인 이해를 되풀이할 뿐이다. 이 소설에서 주목해야 할 것은 자캐 서브컬처 문화만이 아니라 김윤주의 망상에 실체를

제공한 윤다해와의 관계성이다.

소설의 제목인 '알렉산드리아의 겨울'은 김윤주와 윤다해가 활동한 자캐 커뮤니티의 명칭으로, 윤다해는 인육에 미친 세실리아 황제를 자캐로 삼은 역할극의 수행자다. 김윤주는 세실리아 황제의 부하 올가 근위대장이라는 역할을 통해서 절대권력을 가진 황제에 대한 공포와 숭배에 사로잡혀 있었기에, 인육을 요구하는 황제의 요구에 따랐다고 자백한다. 적어도 김윤주에게 이 가상세계 역할극의 기능은 분명하다. 김윤주는 현실의 자기 불행을 감추기 위한 심리적 방어막으로서 가상세계를 활용하고 있으며, 어느샌가 이 마조히즘적인 연극이 현실 세계의 감각을 압도하게 된 것이다. 하지만 김윤주가 망상적 착란으로 가상과 현실을 구별하지 못하는 조현병 환자인 것은 아니다. 김윤주는 정확하게 자신이 하는 행위의 의미를 알고 있었다.

"그거 알아요, 형사님? 아무리 해도 행복해지지 않으면, 정말 별짓을 다 해도 행복해지지 않으면 어떻게 해야 하는지?"

"글쎄, 어떻게 해야 하는데?"

"내 주변 사람을 불행하게 만들면 돼요."

김윤주라는 인물이 위험한 이유는 타인에 대한 폭력적 욕망을 스스로 잘 알고 있으며, 이를 실현하기 위해 주변인들을 도구처럼 사용하는, 자기방어적인 알리바이마저 분명하기 때문이다. 김윤주가 자신의 불행으로부터 스스로를 지키기 위해

서 타인을 불행에 빠뜨리기로 결정했듯이, 서브컬처 자캐 문화는 하나의 도구이자 방편일 뿐 현대인의 병리적 심리의 핵심은 "자존감은 낮고 자기애는 높은 에고들"(286쪽)에서 기인한다. 윤다해 역시 자신의 행복을 위해서, 다해의 거짓말을 꿰뚫어보고 서민수와의 결혼을 방해하는 서수경을 불행하게 만들고 싶었을 뿐이다. 두 사람은 진심으로 여왕과 근위대장의 역할극에 심취해서 망상적인 범죄를 저지른 것이 아니라, 타인을 불행하게 만들기 위한 도구로 서로를 활용했을 뿐이다. 그러고는 자신이 저지른 범죄에 대한 책임을 회피하기 위해 역할극 뒤로 숨었던 것이다.

〈알렉산드리아의 겨울〉은 분명히 실제 사건에 지나치게 많은 참조점을 둔 소설이다. 실화를 소설로 만드는 것은 양날의 검이 될 수 있다. 실제 발생한 강력범죄 사건을 소재로 삼는 미스터리 소설은 흔하다면 흔하지만, 이렇게까지 현실의 사건을 직접적으로 다루어 작가의 해석을 미스터리로 구성해내는 일은 쉽지 않기 때문이다. 이 소설이 자캐 커뮤니티에 대한 완전히 심층적이고 색다른 관점의 통찰을 보여주는 것은 아니다. 하지만 사이코패스를 다루는 미스터리 소설이 흔히 저지르기 쉬운 문제들을 극복해낸다. 즉 전형적이고 평면적인 동기의 세계, 충격적인 범죄 사실만을 다루다 보니 인물들을 지나치게 사회에 종속적인 존재로 단순화하는 함정을 피하기 위한 노력을 충분히 기울인 소설이다.

사이코패스가 저지르는 범죄는 평범한 인간도 저지를 수 있다. 때때로 사이코패스 범죄를 다룬 미스터리 소설들은 이

이것은 유해한 장르다

사실을 너무 쉽게 망각한다. 핵심은 범죄의 끔찍함과 충격성이 아니라 어떻게 오늘날을 살아가는 사람들이 서로에 대한 윤리적 책무로부터 벗어날 수 있는지, 그렇게 무감각한 사람들이 왜 그렇게 많아질 수 있는지에 대한 성찰이다. 사이코패스 범죄는 예외적이어서 충격적인 것이 아니라, 선취적이고 암시적이어서 충격적인 것이다. 마치 사이코패스적 특성이 생존에 유리했던 시대로 우리 사회가 역행하는 것은 아닌가 하는 충격 말이다.

이 소설에서 다루고 있는 자캐 문화는 그 자체로는 흥미로운 서브컬처 역할극에 불과하다. 하지만 우리 모두가 사실은 그러한 역할극을 하고 있다면 어떨까? 자존감은 낮고 자기애만 높은 사람들이 자신이 원하는 욕망만을 반영하는 허구적 세계로 내 세계를 대체할 수 있다고 정말로 믿는다면 어떻게 될까? 얼마 전 세상을 떠들썩하게 했던 전청조의 범죄 행각을 보더라도 엄밀한 의미의 정신병리적 증상을 겪지 않고도, 망상에 가까운 상상력으로 타인을 속이고 기만하는 사람들이 점점 더 늘어나는 중이다. 내 행복을 위해 타인의 불행을 적극적으로 만들어나가는 포괄적인 의미의 사이코패스는 결코 나와 멀리 있는 것이 아니다.

오늘날 사이코패스 캐릭터에 대한 미스터리적인 접근은 소화하기 어려운 소재라는 생각이 든다. 강력범죄를 저지르는 사이코패스를 악마화하는 것은 손쉬운 일이지만 사회화된 사이코패스, 기업의 이익을 위해 수많은 개인을 희생하는 일을

아무렇지도 않게 수행하는 CEO들에 대해서는 그만큼 천착하지 않는다. 무엇보다도 문제적인 사건을 재현하는 방식에 있어서, 육체적이고 물리적인 폭력의 스펙터클이 구조적인 폭력의 복잡성을 압도하기 때문이다.

　우리는 사회화된 사이코패스와 범죄자 사이코패스를 구분하는 기준이 무엇인지 잘 알고 있다. 사회적 성공과 경제적 부의 크기다. 사회적으로 성공한 사이코패스는 훨씬 더 강력한 방식으로 우리 사회에 영향력을 흩뿌리고 있으며, 그 피해는 사회적 비용으로 고스란히 되돌아온다. 물론 사이코패스 범죄자가 저지른 물리적 폭력의 결과는 훨씬 충격적이고 경악스럽다. 하지만 우리가 육체적-물리적 폭력에 천착함으로써 인간에 대해 더 많은 발견을 하게 되는 것은 아니다.

　오늘날 자본주의 사회에서 사회화된 형태의 사이코패스는 개인의 성과주의적인 쾌락을 위해 다수의 고통을 기꺼이 감수한다는 점에서 훨씬 더 문제적인 캐릭터일 수 있다. 법의 테두리 안에서 이루어지는 합법화된 폭력이 일으키는 문제야말로 훨씬 악질적인 형태의 복잡성을 갖고 있기 때문에 이에 대한 접근이 점점 더 중요해질 것이다. 이는 필연적으로 범죄를 중심으로 전개되었던 미스터리에는 어려운 방식의 접근이다. 인접 장르와의 결합과 확장이 더 중요해지는 이유이기도 하다.

❺ 그리고 두 사람이 있었다
: 이은영, 《우울의 중점》

미스터리와 오컬트의 상호 보완

미스터리라는 장르는 과연 무엇일까? 고전적인 장르 관습에서 말하자면 온갖 이론적 정의가 다 튀어나오겠지만, 현대적 미스터리는 아주 단순한 상황 전개로 시작하는 것 같다. 사전 예고도 없이 찾아오는 불가해한 사건이라는 상황 말이다. 이미 사건은 벌어졌으며 인물들은 처음에는 놀라움이라는 감정에서 시작하지만, 나름대로 해답을 찾는 과정으로 나아간다. 과거에는 탐정이 이성적 논리를 통해 풀어나가던 추리 과정 또한 현대의 미스터리에서는 다양하고 자유로운 발견의 방법으로 변형되었다. 이은영의 소설 속 주인공들 역시 분명 미스터리한 상황에 놓여 있으며, 마치 범죄 현장에 내던져진 수색팀처럼 각자의 자리에서 이 불가해한 현상이 일어나는 원인을 찾는 데 골몰한다.

〈폭풍, 그 속에 갇히다〉는 이은영 소설의 미스터리적 특징을 압축적이고 도상적으로 잘 전달하는 작품이다. 이 소설에서 두 주인공의 '격리'는 비유처럼 보이기도 하지만 다른 해석의 여지가 없는 물질적인 현상으로 그려진다. 헤어진 이후 오랜만에 우연히 카페에서 만난 두 사람은 서로에 대한 속마음

을 채 확인하기도 전에 투명한 블록 안에 갇힌다. 그들은 누구나 볼 수 있지만 그 누구의 구조도 닿지 못하는 격리 상태 속에서 서로를 마주하고 있을 뿐이다. 심지어 두 사람의 격리와는 무관하게 바깥세상에 불어 닥친 폭풍은 어느새 카페를 포함한 주변 일대를 침수시키고 두 사람까지 어두운 소용돌이 안으로 빨아들인다. 이 소설에서 묘사되는 다소 초현실적인 현상들은 미스터리의 영역이라기보다는 오컬트의 영역에 가깝다.

미스터리와 오컬트가 서로 거리가 먼 장르라는 오해와 달리, 앞에서 살펴본 대로 이 두 장르는 친가는 아닐지라도 외가 쪽 혈통을 공유하는 이종사촌 정도는 된다고 볼 수 있다. 이 소설집을 본격 미스터리라고 부를 수는 없지만, 오컬트 문법과의 교차 장르라고 말할 수 있을 것이다. 오컬트 역시 본격 미스터리에서 범죄의 트릭과 범인을 찾듯, 초현실적 현상의 이면에 있는 원인과 초자연적 존재의 정체를 찾는 장르라는 점에서 같은 서사 문법을 공유하고 있기 때문이다. 다만 이러한 이종사촌 관계가 형성되기 위해서는 적절한 촉매제가 필요한데, 이때 미스터리는 아주 나이브한 의미의 판타지와의 혼합을 수행한다. 장르로서의 판타지라기보다는 도구적인 의미에서의 환상성 말이다. 이것이 도구적이라는 의미는 환상 자체가 장르의 핵심은 아니며, 오히려 주인공이나 서술자의 인지적 혼란 혹은 착란과 관련되어 있기 때문이다.

세계로부터의 격리 상태를 연출하고 있는 이 소설은 과거의 장롱 안 공간과 연결되어 있는 일종의 평행 세계로의 진입을 암시하는 것으로 끝난다. 모든 것은 환상일 수도 있지만, 두

이것은 유해한 장르다

사람이 이 경험을 공유하고 있다는 사실을 강조한다는 점에서 엄연한 현실이다. 이은영의 소설에서 오컬트적 경험이 두 사람 사이에, 혹은 두 사람이 함께 있을 때 등장한다는 사실은 기존의 미스터리 관습이나 오컬트 관습과도 맞닿아 있다. 추리 과정에서 짝패를 이루는 홈스와 왓슨처럼, 혹은 엑소시즘을 수행하는 두 명의 사제처럼, 그들은 공통의 미스터리를 앞에 둔 동반자이자 아직까지 서로가 완전히 전하지 못하고 공유하지 못한 과거의 개인사를 이제 드러내야만 하는 입장에 놓인 위태로운 사람들이기도 하다.

핵심은 두 사람이 평행 세계라고도 부를 수 있는 과거의 순간에 도달했음에도 그것을 진심으로 해결하고자 한다는 사실이며, 동시에 그것만이 이 소설의 초자연적 미스터리를 풀어나갈 수 있는 탐색자의 자격을 보여준다. 아무리 비현실적인 환상처럼 보일지라도, 두 사람이 경험하는 격리와 이동은 결국 그들의 과거와 관련되어 있는 풀리지 않은 사건의 핵심이기 때문이다. 즉 이 소설에서 세계로부터의 격리는 극복하지 못한 과거의 트라우마와 연결되어 있으며 심리적인 단전 상태를 시각적으로 보여준다. 환상에 가까운 평행 세계일지도 모르지만 장롱 바깥에서 들려오는 아빠의 목소리는 극복하지 못한 과거의 공포를 실시간으로 전달한다. 이쯤 되면 이 소설집에 수록된 일련의 작품들이 미스터리와 오컬트 사이에 있으면서도 또 하나의 장르적 영역에 접근하고 있다는 사실에 주목해야 한다. 이 모든 판타지, 혹은 초현실성은 인물들의 과거와 직접적으로 연결된 시공간, 더 나아가 심리적 시공간을 구

성하는 매개물이기 때문이다.

미스터리는 어떻게 비극으로 돌아가는가

이 소설집이 미스터리와 오컬트의 결합 이외에도 또 다른 장르적 경계에 놓여 있다는 사실은 〈졸린 여자의 쇼크〉에서 명확해진다. 이 소설은 과거에 살인을 저지른 범죄자의 심리적 곤경과, 자기가 죽인 시체를 확인하는 과정을 그리고 있다. 하지만 자신이 과거에 묻었던 어린 소녀의 시체가 거인의 몸처럼 커져 있는 것을 확인하는 순간부터 이야기는 완전히 다른 이해와 발견을 향해간다. 핵심은 미스터리의 수색 과정이 외부적 진실이 아니라 내면의 진실을 향한다는 사실이다. 범죄는 분명히 일어났으며 살해된 사람은 무고한 소녀다. 심지어 그 아이를 살해한 범죄자 주인공 내면의 잔인함 역시 실재하는 진실이다. 그러나 이 소설은 범죄에 대한 객관적인 이해와 그 도덕적·법적 단죄를 이야기하지 않는다. 오히려 존재하는 것은 개인의 내면에서 발생한 범죄, 그리고 그에 대한 심리적 단죄다.

주인공 우호진은 평소 기면증 환자처럼 자신을 통제하지 못하고 깊은 잠에 빠져드는 모습을 보이는데, 이 졸음은 자신이 죽인 시체를 다시 파헤쳐 끌고 나오는 과정에서조차 찾아온다. 왜일까? 그것은 심리적 방어기제 혹은 회피적 수단이기 때문이다. 심지어 분명히 죽었어야 할 시체가 자신에게 끊임

이것은 유해한 장르다

없이 말을 걸면서 졸음으로도 피할 수 없는 환상적 현실이 주인공을 압도한다. 분명 이 소설에서도 미스터리의 질문에 오컬트의 응답이 나오는 상황이 반복된다. 중요한 것은 이러한 오컬트는 진정한 응답을 향해가는 일종의 우회로이며, 이야기가 진행될수록 표면적인 장르였던 미스터리와 오컬트는 점차 하나의 새로운 장르로 결합되어간다는 사실이다. 바로 그것은 비극이다.

고전적인 장르로서의 비극은 오늘날 대중적 장르문학의 포괄적인 뿌리라고 할 수 있는 서사시epic와는 궤를 달리하지만, 그럼에도 불구하고 미스터리 장르의 원형적인 한 가지 문법을 제시한다. 그 유명한 그리스 비극《오이디푸스 왕》을 최초의 미스터리 소설, 탐정소설이라고 읽어내는 것이다. 오이디푸스는 스핑크스의 수수께끼를 풀고 테베의 왕이 된다. 그 뒤 테베에 역병이 돌자 선왕인 라이오스를 죽인 범인을 찾아야 한다는 신탁에 따라서 오이디푸스는 살인사건을 추적하기 시작한다. 바로 이 순간부터 이 이야기는 오이디푸스가 탐정 역할에 충실할수록 그 자신이 아버지 라이오스 왕을 죽인 범인이라는 진실을 드러내는 결말을 향해간다. 아리스토텔레스가《시학》에서 비극이 전개되는 플롯의 특징이라고 말한 급전 peripeteia과 인지anagnorisis, 요즘식으로 말하자면 반전을 통한 깨달음을 통해서 진실이 폭로되는 국면이다.《오이디푸스 왕》을 비극으로 완성하는 것은 오이디푸스가 아버지를 죽인 아들로서의 자기정체성을 받아들이고 스스로 자신의 두 눈을 찌르는 결단이다.

이은영의 소설에는 현대화된 미스터리 장르가 어떻게 비극으로 되돌아가는지를 보여주는 측면이 있다. 미스터리한 상황에 놓인 탐정은 오컬트적 전개를 통해 최종적으로 범인으로서의 자기 자신을 발견한다. 그리스 비극에서 급전과 인지라고 말하는 이러한 결말은 사실 미스터리가 가장 고통스러운 현대인의 자기인식으로 발전하는 이야기의 원형이 된다. 근대의 유명한 미스터리 규칙인 녹스의 10계 중 하나는 "탐정 본인이 범인이어서는 안 된다"는 것이다. 오늘날에는 잘 지켜지지 않는 법칙이기도 하지만, 비극은 이러한 규칙을 탐정 자신도 모르게 어기게 된다는 특징이 있다. 더 중요한 것은 자신도 모르고 살아왔던 자기 자신을 발견하고, 그 진실이 아무리 충격적이더라도 받아들이는 것이다. 현대적 미스터리에서 탐정만을 위한 면책특권은 없다.

〈졸린 여자의 쇼크〉에서 드러나는 진실은 자신이 우호진이라고 믿어왔던 주인공의 정체성은 거짓이며, 실제로 그는 우호진의 딸인 이지윤이라는 사실이다. 그리고 자신이 죽었다고 믿어온 피해자 소녀 역시 존재하지 않는 사람, 혹은 심리적으로만 존재하는 또 다른 자기 자신일 뿐이다. 지윤은 20년 전 자신의 첼로를 팔아버린 엄마가 자신을 사랑하지 않는다고 깨닫는 순간, 자신을 파묻어 죽인 것이다. 자아의 한 부분을 살해하고 여분의 삶을 살아가는 분열적인 상황에서, 지윤은 스스로를 속이는 연극만을 연출한다. 같은 직장에서 단기로 아르바이트한 또 다른 이지윤 역시 과거의 그녀일 뿐이며, 아무리 모르는 척 잠이 들어도 내면에서 부풀이 오르는 과거의 목소

이것은 유해한 장르다

리를 회피할 방법은 사라진다.

"넌 니 인생을 내버려뒀어." "넌 이제 가해자야." 결국 이 모든 심리적 미스터리의 진실은 가해자, 범인이자 살인자로서의 자기인식이다. 지윤은 과거의 어느 시점부터 쭉 자신을 방치하고 타자화했을 뿐 아니라, 자기를 사랑하지도 받아들이지도 않는 연극 속에서 살아왔다. 그러한 총체적인 망각과 자기기만은 결국 실제 살인 행위에 가까운 죄로 인식된다. 20년간 묻혀 있는 사이에 거인처럼 커진 시체는 청산되지 않은 부채처럼 부풀어 오른 죄의식 혹은 자기기만의 크기나 다름없다. 이은영의 소설에서 오컬트적 환상성은 과거의 자신과 마주하는 심리적 시공간으로 활용된다.

〈그가 기울어졌다〉 역시 이러한 관점에서 자기 발견을 향해가는 현대적 비극의 이야기로 읽힌다. 이야기는 얼마 전 연인과 작별한 '은효'가 아랫집에 이사 온 신혼부부의 작별을 근거리에서 관찰하는 과정이다. 은효의 시선에는 남편을 두고 행방불명되듯 사라진 아랫집 여자만큼이나 아내를 애타게 찾는 것처럼 보이지 않는 아랫집 남자 역시 잘 이해되지 않는다. 마찬가지로 이러한 미스터리는 다시 은효 자신의 이야기로, 자기가 겪은 남자 친구와의 이별에 대한 기억의 환기로 돌아온다. "이렇게 싸우는 건 현실이 아니야. 이건 우리의 판타지야. 진짜 현실은 앞으로 제대로 된 수입도 없이 생활해야 하는 우리라고!"

이은영 소설들의 공통점은 일련의 판타지가 주인공의 현실을 가리는 안대 역할을 하고 있다는 것이다. 그렇다면 미스

터리란 판타지 너머의 고통스러운 자기인식을 향할 수밖에 없다. 이 소설들은 왜 현대의 미스터리가 비극의 이야기 구조를 닮아가는지를 정확하게 보여주고 있다.

비극적 자기 인식의 고리를 끊는 방법

이은영의 소설들이 미스터리와 오컬트 사이에서 흥미로운 장르적 결합을 통해 현대적인 비극으로 거듭나고 있다면, 그러한 비극이 제시하는 절망적인 자기인식에서 벗어날 방법 또한 필요해 보인다. 앞서 언급한 소설들이 비극적인 자기 인식과 마주하는 진실의 폭로에서 멈추는 결말이었다면, 이 소설집에는 그러한 결말 이상으로 나아가는 소설들 또한 존재한다. 바로 〈의자는 사형되어야 한다〉와 〈우울의 중점〉이다. 두 텍스트는 이 소설집에서 가장 핵심적인 두 축을 담당하는데, 주인공들이 회피해온 진실에 대한 추적과 그 폭로라는 차원에서 미스터리의 성격을 좀 더 강렬하게 심화하고 있기 때문이다. 이 두 소설은 단순한 심리적 트릭이 아니라, 실재하는 오컬트적 초현실성에 기반해 전개된다. 오컬트적 판타지는 그저 현실을 가리는 안대가 아니라, 현실을 강력하게 지배하는 힘이다. 따라서 여기에서의 미스터리는 단순히 진실을 폭로하는 데 있는 것이 아니라, 그 진실을 감당하는 쪽에 강조점이 있다.

우선 〈의자는 사형되어야 한다〉는 훨씬 더 강력한 오컬트적 초현실성을 바탕으로 해결 불가능한 과제를 던져주고 있

이것은 유해한 장르다

다. 이 소설에서 주인공을 사로잡고 그 운명을 뒤흔드는 초현실성은 단순한 인지적 착란이나 심리적 환상이 아니라 엄연한 실재다. 주인공 '여은'은 엄마가 자살하기 위해 디딤대로 사용한 의자에서, 의자와 한 몸으로 태어난 존재이며 자신도 통제할 수 없는 의자로서의 삶에 잠식되어 있다. 오빠 '여훈'은 그런 여은을 돌보면서 의자가 아닌 사람의 삶에 머무를 수 있도록 노력해왔지만 사실은 그 자신도 어쩔 수 없는 운명에 잠식되어가는 중이다. 게다가 일종의 퇴마사 역할을 맡고 있는 '석희'가 여훈을 설득해 여은의 정체성을 의자로 되돌리게 함으로써, 이 소설의 오컬트적 해답은 해결 아닌 해결에 도달한다.

여은은 그 이후로 20년을 의자로 살아가며 오빠 여훈의 죽음만이 아니라, 자살을 선택하는 또 다른 여자의 곁에서 자살 도구가 되어준다. 거기에는 인간으로서의 의지가 아니라, 인간들이 원하는 바에 종속되어 있으며 저항하지 못하는 의자로서의 무력함이 드러난다. 애초에 여은이라는 의자가 있었기에 그들이 자살을 떠올린 것인지, 자살하고자 하는 자들의 주변에 그저 의자가 따라올 뿐인지는 구분할 수 없는 인과관계다. 게다가 여은의 존재가 타인의 삶을 잠식하고 파괴하는 오컬트적인 저주의 실체인지, 혹은 이 모든 이야기가 자기 삶을 감당하지 못하는 마음 약한 사람들에게 그저 그럴듯한 오컬트적 해석을 제공할 뿐인지도 구분하기 어렵다. 이러한 딜레마는 자살이라는 행위에 포함된 자발성 혹은 비자발성의 딜레마처럼, 여훈과 석희가 한창 친하게 지낼 무렵 토론하던 자살에 대한 문답에도 내포되어 있다.

"있잖아, 여훈아. 사람이 죽는 거랑 자살은 별개라고 봐."

"그게 뭔 소리야?"

"자살하는 사람들은 죽고 싶은 게 아니라 이 세상에서 사라지고 싶은 거잖아. 현재 일을 되도록 피해버리고 싶은 거지. 난 그렇게 생각하거든."

"그러니까 세상에서 증발하고 싶은데 방법을 찾지 못해서 그냥 자살한다?"

"그렇지. 그나마 쉬운 방법이니까. 자신의 능력치로는 그렇게 밖에 할 수 없는 거야. 아인슈타인이 아닌 이상 발명으로 자신의 몸을 증발하게 만들 순 없잖아."

"아니 그래서 인마, 마라가 자살을 부추기는 게 맞는다는 거야, 아니라는 거야."

"어쩌면 자살은 인간이 가장 이성적일 때 발현되는 행위일지도 몰라. 마라가 끼어들 틈은 없다고 봐. 넌 어떻게 생각해?"

이 소설은 자기 존재에 대한 증발 수단인 자살로써 여은이 의자로서의 자기 삶을 마감하는 것으로 끝난다. 석희의 논리대로라면 사실 그것은 의자로서가 아니라 가장 이성적인 인간의 행위일 터이다. 하지만 여은이 자신의 죽음을 통해 인간성을 되찾았다는 해석은 어딘지 석연치 않다. "의자는 사형되어야 한다. 고로 나는 죽어야 한다"로 끝나는 이 소설의 결말은 절망적인 자기인식으로 멈추지 않고 자기 자신의 실종으로까지 나아가기 때문이다. 이러한 자기파괴적인 결말은 인간과 의자 사이의 정체성 혼란을 손쉽게 끊어내는 방법일지도 모른

이것은 유해한 장르다

다. 만약 이러한 극단적 선택 이외에 비극적인 자기인식 너머로 나아가고자 한다면, 누군가 다른 사람의 존재가 필요하다는 사실을 환기해야 한다. 자기 자신의 정체성이라는 좀처럼 풀 수 없는 미스터리한 수수께끼 속에서 진실을 발견하고자 하는 사람은 언제나 그 발견의 순간을 속일 수 없는 다른 목격자를 필요로 하기 마련이다.

따라서 〈우울의 중점〉은 〈의자는 사형되어야 한다〉와 좋은 비교가 된다. 이 소설은 이야기의 전달 방식에서는 전체 수록 작품들과 다소 결이 다른 예외적인 텍스트이지만 비극적인 자기인식이라는 차원에서는 공통점이 있다. 우선 이 텍스트는 '조우'라는 인물이 처한 비극적인 자기인식에 대한 이야기다. 조우는 '디어텔로스'라는 돌연변이 인간종이다. "수명은 단 1년밖에 되지 않고 나이를 먹기 위해선 인간의 신체 부위를 먹어야 한다." 디어텔로스의 생존 방식은 뱀파이어를 떠올리게 하지만, 동시에 그보다 훨씬 더 번거롭고 고통스러운 생존 수단을 취해야만 겨우 인간 사회에 잠입해 살아갈 수 있다. 심지어 1년에 한 번씩 다른 인간의 신체를 먹을 때마다 외형까지도 그 사람과 같은 모습으로 변형되며, 감정과 기억의 전이까지 경험하게 된다.

생존 수단에 있어서는 비인간적일 수밖에 없는 존재가 가장 인간적인 감정들의 전이를 경험함으로써만 인간적 삶을 연장할 수 있다는 점에서, 이 소설은 결국 타인과의 관계를 연료처럼 태우며 살아가는 요령 없는 인간들의 이야기이기도 하다. 주기적으로 누군가를 만나고 다시 작별함으로써만 자기

자신을 자각하는 비극적 인식의 연속 속에 놓여 있는 인물들이 그 연쇄의 반복을 끊어내는 방법을 모색하는 것이다.

조우의 삶은 식인종 괴물과 비참한 인간 사이에서 결합되어 있으며, 편리하게 분리할 수 없다. 그것이 앞선 소설들에서 여러 인물들이 자기 삶을 속이려 했던 수단들과 구별된다. 조우는 윤의처럼 되고 싶었기에 윤의의 신체를 깨물어 먹었을 뿐 아니라, 여러 다른 사람의 모습으로 윤의와 만나 여러 차례의 연애 기간을 보내기까지 한다. 비록 1년이면 끝이 날 관계임에도 불구하고 조우가 윤의의 주변에 머무르는 이유는 결국 자기 삶에서 떼어낼 수 없는 비극적인 자기인식을 반복하면서도 그것을 넘어서고자 하기 때문이다.

미스터리를 거쳐 오컬트적인 현실까지 받아들이는 이 소설의 핵심은 비극을 넘어서기 위해서는 적어도 두 사람의 존재가 필요하다는 사실이다. 감정의 전이를 함께할 수 있는 동반자라는 점에서 윤의와 조우는 홀로 모든 것을 감당해야 하는 비극의 주인공들과는 구별된다. 그런 의미에서 이 소설의 결말은 앞서 일련의 소설들에 드러난 비극적 인식을 뛰어넘는다. 조우가 윤의의 신체를 먹어가면서 생존해야 하는 자신의 이질적이고 기이한 정체성에 여전히 고통스러워하는 동안, 자신의 모습으로 변해버린 조우를 받아들이는 윤의의 모습은 핵심적인 인간관계의 한 형태를 암시하는 것 같다. 결국 우리 모두에게는 자기 인생에서 감당해야만 하는 타인(동시에 또 다른 나)에 대한 미스터리가 있으며, 그것을 회피하거나 제멋대로 해석해서는 안 된다는 사실 말이다. 오히려 때로는 공포스럽

고 때로는 불쾌하며 불가해하기까지 한 자기정체성의 미스터리를 받아들이려는 시도야말로 비극적 자기인식을 넘어서 자기 삶 주변의 이질적인 존재들과 함께 살아가는 공존의 방법이다.

최종적으로 이 소설의 결말에서 기꺼이 자신의 살을 내어준 윤의와 그 살을 먹고 윤의의 모습으로 변한 조우가 서로를 바라보는 장면은 이은영 소설 전체를 관통하는 중요한 장면이다. 이 소설집에 수록된 이은영의 소설들은 모두 자기 자신을 제대로 돌보지 못한 사람들이 자기 삶을 분리하고 타인처럼 모른 척해온 삶의 진실이 운명적 도플갱어처럼 되돌아오는 이야기이기 때문이다. 미스터리라는 큰 틀의 장르적 문법은 이러한 자기 탐색의 방향을 제시해주며, 판타지를 가미한 오컬트적 문법은 그 탐색에 필요한 심리적 시공간을 경험하는 중간 과정을 구성한다. 여기서 판타지의 존재는 현실을 직시하기 위해 벗어야 하는 안대인 동시에, 현실 내부에서 우리가 공존해야 하는 자신의 일부이기도 하다. 그렇게 최종적으로 드러나는 진실이란 언제나 비극적인 자기인식이지만, 이러한 인식은 우리의 삶에 필연적이며 동시에 필수적인 인식이다. 그리고 이은영의 소설들은 현대적인 미스터리의 문법 안에서 타인이 되어버린 자기 자신을 마주하는 방식으로, 그 비극적 인식을 넘어서고자 한다.

❻ 사연의 세계와 전이의 역동성 : 홍선주, 《푸른 수염의 방》

와이더닛(Why done it?)

미스터리는 보통 세 가지 질문에 응답하는 장르다. 후더닛(누가 했는가), 하우더닛(어떻게 했는가), 와이더닛(왜 그랬는가). 그중에서도 우리가 흔히 본격 미스터리라 말하는 고전적인 미스터리는 '후더닛'과 '하우더닛'에 충실한 장르로, '와이더닛'은 상대적으로 덜 다루어졌던 질문이다. 범죄자의 동기는 아무리 그럴듯해도 범죄 행위에 대한 부연 설명에 지나지 않으며, 그럴듯한 환경과 상황이라고 해도 범죄를 옹호하는 것처럼 비치거나 지나치게 감정에 호소하는 신파로 취급되기 쉽다. 하지만 범죄 동기에 대한 이해는 범죄자를 정당화하기 위한 것이 아니라, 미스터리에서 응당 다루어야 하는 인간에 대한 이해를 심화시킨다. 우리가 강력범죄자와 그들의 범행을 악마화하는 것 이상으로 대부분의 범죄는 통속적 인간의 범주를 크게 벗어나지 않기 때문이다.

최근 한국 사회에서 강력범죄에 대한 인식이나 범죄를 다루는 각종 문화 콘텐츠를 살펴보면, '복수 권하는 사회', '만인

이 만인에게 피해자이자 가해자'인 시대라고 불러도 과언은 아닐 것 같다. '가해자에게 서사를 부여하지 말라'는 경계의 목소리도 분명 존재하지만 '가해자 아니면 피해자'라는 이분법적 시선으로 바라볼 경우 인간에 대한 입체적이고 복합적인 해석의 가능성이 상실되는 위험도 존재한다. 무엇보다 소설을 포함하는 허구 서사는 복합적인 현실과 예외적인 상황에 놓인 인간 존재에 대한 입체적인 시선이다. 미스터리 장르 역시 마찬가지다. '동기'가 없는 살인을 밝혀내는 것은 오락이나 유흥으로서 추리게임의 즐거움을 주기는 하지만, 여전히 많은 사람들은 범죄 사실만이 아니라 그 이면에 범죄를 유발하는 '사연의 세계'에 매혹되며 그 속에서 무력한 개인을 넘어선 희망을 발견하고 싶어 한다.

최근에 유행하는 '사이코패스' 범죄자에 대한 인식이나, 이를 활용한 미스터리의 범죄자에 대한 묘사는 다시금 미스터리를 '후더닛'과 '하우더닛'의 세계로 한정하는 것처럼 보이기도 한다. 사이코패스 범죄자는 타고난 악인이므로 내면에 대한 설득이나 동기의 이해를 제공할 필요가 없기 때문이다. 하지만 역설적으로 그러한 정신병리학적 범죄자에게서조차 사연의 세계를 탐색하며, '와이더닛'과 동기의 차원에서 소설적 접근을 시도하는 작가들이 있다.

나는 홍선주 작가의 소설《푸른 수염의 방》을 동기에 충실한 미스터리의 계보에서 읽었다. 작품 전반에 걸쳐 정신병리학적 현상에 사로잡힌 범죄자들이 등장하기는 하지만, 더 본질적으로는 어떻게 우리가 가해자 혹은 피해자가 되는가, 혹

은 그렇게 되지 않으려면 어떤 삶의 조건들이 필요한가에 대해 말해주는 접근방식의 소설 말이다.

　이 작품집 전반에 걸쳐서 가해와 폭력은 개인의 존엄을 짓밟을 뿐만 아니라 바이러스처럼 다시 피해자를 숙주 삼아 감염시킨다. 폭력에 노출된 삶 속에서 인간이 스스로를 돌보기 위해 어떻게 고군분투하고 때로는 그러한 노력이 자신을 구원할 수 없을 경우 어떻게 또 다른 폭력으로 전이되는지 보여준다.《푸른 수염의 방》에서는 각각의 작품들이 폭력에 대한 이해를 다양한 스펙트럼으로 보여준다. 이는 가해자와 피해자라는 이분법적인 구도 속에서 납작하게 눌리거나 휘발되어버리는 우리 내면의 복잡성을 드러내기 위한 소설적 전략처럼 보인다. 개인의 내면은 폭력 앞에서 분열되거나, 전이되거나, 더 나아가 스스로를 속이거나 재발견하기도 한다. 무엇보다도 이 작품집에서 강조되는 것은 폭력 피해자가 또 다른 가해자가 될 수 있는 갈림길 앞에서, 자기 자신을 돌보기 위해 만들어내는 일종의 전이轉移적 현상들이다.

　일반적으로 프로이트 정신분석에서 감정전이로 받아들여지는 '전이transference'라는 개념은 정신분석의 핵심 개념이다. 무엇보다도 상담 과정에서 분석가와 분석 대상 사이에서 발생하는 감정의 투사와 의존성에 대해 정의할 때 활용된다. 문학비평가 피터 브룩스Peter Brooks는 전이의 개념을 소설 텍스트에서 작가와 독자, 화자와 청자 사이에 발생하는 대화적 관계로 확장해 재해석한다.●

　특히 전이에 있어서 중요한 점은 두 사람 사이에 발생하

는 대화적 역동성으로 두 역할 사이에 고정된 권위나 일방적인 지배 관계가 형성되어서는 안 된다는 것이다. 두 사람은 단순히 사실관계를 발견하기 위해 대화하는 것이 아니라, 어쩌면 사실보다도 더 나은 이야기를 구성하기 위해 서로의 역할을 바꾸어가며 텍스트성을 구성한다. 브룩스에 따르면 전이는 언제나 텍스트적인 것으로, 단순한 감정 이상의 허구적인 이야기 구성으로 드러난다.

홍선주 작가의 소설들은 그러한 의미에서 사실관계를 밝히는 미스터리가 아니라 사실 너머의 의미를 포착하는 미스터리다. 인물들 사이에 존재하는 적극적인 전이적 대화 구성을 지향하는 것처럼 보인다. 이야기는 이야기 속 인물에 의해 일방적으로 말해지고 독자가 그것을 수용해야 하는 것이 아니라, 또 다른 입장에서 구성된 이야기를 내포하고 있다. 한 인물의 범죄 사실에는 그러한 범죄에 대한 일방적인 폭로와 고발만이 존재하는 것이 아니라, 또 다른 관점에서 쓰일 수 있는 사연의 세계가 내포되어 있는 것이다.

따라서 《푸른 수염의 방》의 수록작에서 공통적으로 구성되는 텍스트성은 피해자와 가해자로 나뉜 이분법적 세계가 아니라, 인물들의 사연이 교대로 전개되며 서로의 역동적인 대화 가능성을 교차해 구성되는 복합적인 인간들, 그리고 내면

● 이 글에서 말하는 전이란 단순히 두 독립적인 존재의 감정적 교환만을 의미하지 않는다. 소설이 제공하는 해석적 과정에서 발생하는 대화의 방식이면서, 감정 이상의 의미와 해석을 주고받는 역동적인 행위이기도 하다. "전이란 과거를 상징적인 형식으로 재생하기 위해 존재하는 특수한 '인위적' 공간이며, 서술자와 수신자 사이에 놓인—더 나아가서는 작가와 독자 사이에 놓인—내러티브 텍스트의 본질에 접하는 것이다." 피터 브룩스, 박인성 옮김, 《정신분석과 이야기 행위》, 문학과지성사, 2017, 85쪽.

적인 동기의 세계다. 어떤 피해는 또 다른 가해로 전이된다. 문제는 그러한 가해의 탄생 속에 숨겨져 있는 대화적 가능성을 발견하고 텍스트적으로 다시 써내는 과정이다. 그것이《푸른 수염의 방》의 공통된 기획이기도 하다.

전이되는 삶

표제작이기도 한 소설 〈푸른 수염의 방〉은 프랑스의 동화 작가 샤를 페로Charles Perrault의 유명한 동화 〈푸른 수염〉 이야기를 모티프로 삼고 있다. 원작의 현대적인 변주이면서, 완전한 재해석이기도 하다. 물론 본격적인 미스터리 문법이나 트릭에 충실한 소설이라고 보기는 어려울 것이다. 범인은 처음부터 누구인지 밝혀지고, 트릭은 결코 복잡하지 않다. 하지만 피해자의 가족으로서, 사이코패스 범죄자에게 복수하기 위한 연극적 연출을 구성하는 과정을 통해서 이 소설은 단순한 복수극이 아니라 가해자의 시선까지 재구성하는 전이적인 상황극이 된다. 피해자와 가해자의 입장을 뒤바꾸고 피해자가 겪은 극한의 공포를 심리적으로 전이함으로써, 피해자에 대한 사후적인 해석뿐만이 아니라 적극적인 대응을 수행한다.

　이 소설은 은수의 이야기를 단순히 과거 회상을 통해 제시하는 것이 아니라, 연수의 입장에서 재해석된 방식으로 전달한다. 이 과정에서 연수는 은수의 입장만이 아니라 살인의 입장까지도 내포하는 포괄적인 이야기를 재구성한다. 이것은

이것은 유해한 장르다

연수 스스로의 애도 행위이면서 이미 불가능해진 은수에 대한 사후적인 치유의 시도이기도 하다. 정신분석적 의미에서의 치유는 과거를 복원하는 것이 아니라, 그것을 현재의 담화로 고쳐 쓰는 것이다.[*] 주인공 연수가 죽은 동생 은수의 복수를 수행하는 과정에서, 독자들은 연수가 자매들과 단순한 혈연 이상의 유대로 얽혀 있다는 사실을 알게 된다. 쌍둥이라는 설정 이상으로 그들은 심리적 전이 능력을 갖춘 일종의 분신double들이며, 그렇기에 연수의 복수 과정은 은수에 대한 때늦은 대화를 수행하는 돌봄의 방식이 된다. 이미 죽은 자에 대해서도 우리는 마음의 돌봄을 수행할 수 있으며, 그렇게 해야 한다.

〈G선상의 아리아〉는 〈푸른 수염의 방〉과 공통적인 모티프를 가진 작품으로, 피해와 가해라는 이분법적 구도를 넘어서 연쇄적으로 서로의 삶을 파괴하는 인간관계의 복잡성을 그려낸다. 그중에서도 의존성과 지배 욕망은 최악의 짝패를 이룬다. 특히 K는 〈푸른 수염의 방〉에 등장하는 사이코패스 살인자와 크게 다르지 않은 인물로 단순한 쾌락 살인마가 아니라 일종의 지배중독자로 그려진다. 그는 엄마와 나를 집으로 불러들이기 이전에도, 다른 희생자들을 항상 주변에 두고 자신에게 의존하도록 만든 다음 지배하고 폭력을 행사해왔음이 암시된다. 이러한 일방적인 지배 과정과 그에 대한 의존성은 단순한 폭력이 아니라 관계에 있어서 어떠한 전이를 허락하지 않는 해석 불능의 상황으로 그려진다. '나'와 엄마가 K에게서

● "구성은 과거의 역사를 바꾸지는 못한다. 그러나 과거를 말하는 현재의 담화를 고쳐 쓰고 다른 미래를 준비한다." 피터 브룩스, 《정신분석과 이야기 행위》, 105쪽.

벗어났음에도 불구하고 오히려 '나'는 K에게 지배되는 또 다른 의존성의 피해자가 되어버린다.

타인과의 관계를 통한 해석적 과정이나 전이의 역동성을 경험한 적이 없는 '나'는 K가 남긴 강력한 영향력으로부터 벗어나는 능동성을 확보하지 못한다. 철저하게 '나'를 지배하는 목소리는 자기 자신을 돌볼 수 없게 된 피해자가 만들어낸 유일한 분열적인 증상에 불과하다. 타인과의 관계 속에서 올바른 전이를 수행할 수 없는 나에게 유일하게 가능한 대화 상대는 또 다른 나일 테지만, 그러한 나는 과거의 충격적인 지배력을 행사한 K의 영향력에 붙들려 있다. 이것이 〈G선상의 아리아〉에서 '나'가 K에 이은 또 다른 사이코패스 범죄자가 되는 내력이다. 그리고 그 근본적인 원인은 '나'를 사로잡고 있는 내면의 목소리, 분열적인 자아이면서 폭력적이고 외설적인 초자아●에 대해 대화가 불가능해진 상황 속에 있다. '나'를 살인자로 만드는 모든 과정은 타인의 삶과 전이적인 관계를 구축할 수 없도록 그에게서 전이의 가능성을 박탈한 주변 환경에서 비롯된다. 가해의 탄생이란 단순히 누군가로부터 피해를 입었기 때문이

● 　프로이트 정신분석학 개념에서 '에고(ego)', '이드(id)'와 함께 인간 정신을 구성하는 요소. 일반적으로 초자아(super-ego)는 도덕이나 양심과 관련된 긍정적인 내면의 준칙으로 알려져 있지만, 핵심은 주체에게 명령을 내리는 내면의 목소리다. 이것은 달리 말하자면 영화 〈엑소시스트〉에서 소녀를 사로잡은 악마의 목소리와 다르지 않다. 개인의 내면에 강요되는 초월적인 명령이라는 측면에서 '외설적인 초자아'가 존재할 따름이다. 따라서 초자아라는 개념은 개인의 내면에 존재하지만, 그 개인에게서 분열되어 떨어져 나왔기에 마치 다른 인격처럼 여겨지는 무의식적인 존재이기도 하다. 〈G선상의 아리아〉의 주인공은 사회화 과정에서 긍정적인 초자아의 영향을 받지 못하고, 오히려 K와 같은 사이코패스 범죄자의 강력한 영향 속에 내면적 충격을 외부로 분리해 낸 것에 가깝다. 문제는 그러한 분리적 무의식이 여전히 그에게 내면의 초자아처럼 자리 잡고 파괴적인 명령을 내린다는 점이다.

　　　　　　　　　　　　이것은 유해한 장르다

아니라, 그러한 폭력 앞에서 어떤 전이적 해석도 수행할 수 없게 된 폐쇄적인 내면으로부터 온다.

〈푸른 수염의 방〉에서 뒤늦게나마 피해자를 위한 전이의 과정이 애도의 형식으로 수행될 수 있었던 것과 달리, 〈G선상의 아리아〉에서 결국 K와 똑같은 살인마가 되어버린 '나'는 스스로를 돌볼 수 있는 그러한 대화적인 관계를 확보하지 못한다. 가족은 물론 다른 공동체에도 뿌리를 내리지 못하고 미끄러지는 과정에서 대화는 철저하게 폐쇄적인 내면의 분열적 목소리와 이루어질 뿐이다. 〈푸른 수염의 방〉에서 분신 관계와 달리 〈G선상의 아리아〉에서 '나'의 내면의 대화는 여전히 일방적인 지배관계일 뿐이다. 이러한 지배력에 대해 다른 대응을 수행하지 못하는 '나'는 결국 K의 영향력으로부터 벗어나지 못한 채, K를 죽여야 한다는 망상에 사로잡혀 무고한 피해자를 만들어낼 뿐이다. 이러한 소설적 변주를 통해 드러나듯 폭력의 감염과 전파 속에서 우리가 가해자가 되지 않고 스스로를 돌볼 수 있는 힘은 도덕적인 판단이나 엄격한 자기관리에서 오는 것이 아니다. 그것은 오직 타인과의 역동적인 전이 상황 속에서만 길러진다.

사랑하기 위한 조건

또 다른 소설 〈연모〉에서도 사이코패스 짝패가 등장한다. 하지만 이 소설은 〈G선상의 아리아〉와 같은 범죄 미스터리가 아니

다. 두 사이코패스가 서로에게 영향을 미친다는 점에서, 이 소설은 오히려 〈G선상의 아리아〉와 철저하게 대비된다. 이 소설에는 사이코패스들이 서로에 대한 열망 속에서 자신도 예측하지 못한 전이적 관계를 형성하기 때문이다. 표면적으로 이 소설은 사이코패스 간의 소유욕에 관한 이야기로 읽힌다. 하지만 그들의 열망이 그들 자신의 삶을 주어진 본성 이상의 것으로 바꾸어버렸음을 생각하면, 이것은 지극히 보편적인 사랑 이야기이기도 하다.

물론 이 소설은 각자가 서로에 대한 소유욕으로 계략을 꾸미고 그것을 긴 세월에 걸쳐서 달성하는 과정의 심리적 연극이기도 하다. 서로가 사이코패스라는 사실을 감추고 상대방이 원하는 대상이 되기 위해 자기 자신을 연기한다는 점에서는 진실성이 아닌 허구의 부정성을 발견할 수 있을지도 모른다. 하지만 이 총체적인 연극과 속임수 속에서 그들은 일반적인 관계와 소통을 꿈꿀 수 없는 폐쇄적인 상황으로부터 벗어나, 새로운 관계를 향한 열망 속에서 전이의 역동성을 구성한다. 따라서 이 소설이 보여주는 사랑 이야기가 독자들이 일반적으로 예상했던 연모戀慕가 아니라 '깊은 계교, 계책'이라는 의미의 연모淵謨라고 하더라도 그들이 만들어낸 모든 관계성이 부정되는 것은 아니다. 그들은 각자가 서로의 위치를 취하면서 상대방의 욕망에 걸맞은 사람이 되고자 암시적인 대화를 수행해온 셈이다.

마치 이 소설에서 그려지는 전이 관계는 〈셜록 홈스의 마지막 사건〉에서 셜록 홈스와 짐 모리아티 사이에서 발생하는

이것은 유해한 장르다

전이 관계를 보는 듯하다. 홈스와 모리아티 사이에 존재하는 전이의 역동성은 그들 사이에 말없는 대화가 적극적으로 이루어지고 있음을 암시한다. 그들은 각자가 서로를 항상 머릿속의 대화 상대처럼 상기하며, 상대방이 하려고 하는 행동을 예측해 거기에 대응하는 방식으로 행동한다. 그것이 탐정과 범죄자라는 정체성을 둘러싼 상호 간의 추적이면서 미스터리 장르의 본질적인 해석 과정을 보여주는 논리의 방식이다. 적이면서 동료라는 이중적 관계 속에 쫓고 쫓기는 양면적인 삶을 입체적으로 바라보게 해주며, 어떤 일방적인 목소리에 지배되지 않을 수 있는 대응을 발생시킨다. 이처럼 미스터리 장르는 결과적으로 텍스트적인 전이를 통해 창작자와 독자 사이에서 대화적 과정이 발생하는 것을 요구한다. 〈연모〉 역시 그러한 의미에서 어떤 범죄도 없이 서로를 탐문하면서 자기정체성을 발견하는 과정의 미스터리를 그려내고 있다.

이러한 전이의 과정이 우리의 삶 전체에서 언제나 가능한 것은 아니다. 앞서 〈푸른 수염의 방〉이 범죄가 벌어진 이후에야 때늦은 전이 과정을 그려내듯이, 〈자라지 않는 아이〉에서도 사랑할 수 없었던 자식에 대한 엄마의 실패를 사후적인 관점에서 재구성한다. 이 이야기는 결코 모성애란 본능이 아니며, 어떤 애정도 한쪽의 일방적인 노력으로는 구성될 수 없다는 사실을 강조한다. 주인공 '여자'는 자기가 낳지 않은 아이의 엄마가 되기로 각오하지만, 결과적으로 엄마가 되는 것에 실패하는 사람이며, 그러한 실패를 애써 부정하기 위한 자기 속임수를 최종적으로 받아들여야 하는 입장에 있다. 결국 사랑

하는 데 실패한 '아진'은 이미 오래전에 자기 손에 죽었다는 사실, 그리고 그 사실을 잊어버리고 모르는 척 살아왔음에도 불구하고 현재 친딸인 '아상'에게도 사랑받지 못하고 버려지는 상황이라는 메마른 진실 말이다.

〈연모〉와 달리 〈자라지 않는 아이〉에는 전이의 역동성이 존배하지 않는다. '여자'는 '아진'을 사랑하는 데 실패했을 뿐 아니라, '아상'에게 사랑받는 데에도 실패했다. 이 모든 관계 속에서 대화는 제대로 수행되지 않으며, '여자'가 스스로를 속이고 '아진'이 살아 있다는 망상 속에서 살아가는 것 역시 전이의 가능성을 스스로 포기하는 것에 지나지 않는다. 결과적으로 '아진'에 대한 죄책감 이상으로 '여자'는 자신을 돌보는 것은 물론 타인을 돌보는 능력에 있어서도 납작해져버린 삶을 살고 있음이 분명하다. 그럼에도 불구하고 이 소설이 보여주는 사연의 세계는 독자들을 눈물짓게 하는 측면이 있다. 그것은 '여자'의 실패에도 불구하고 다른 전이의 가능성이 소설적으로 남아 있기 때문이다.

이 소설에서 타인에 대한 가해가 자신이 가지고 있는 것을 기꺼이 주지 않는 마음이라면, '사랑'이란 반대로 자신이 가지고 있지도 않은 것을 기꺼이 주려는 마음일지도 모르겠다. '아진'이 '여자'에게 주는 약 또한 그런 것이다. '여자'의 죽음은 자신이 죽인 '아진'에 대한 죄책감 때문에 자살하는 것으로 받아들여질 수도 있다. 하지만 이 소설은 불가능한 장면에 대해, 어쩌면 이미 죽은 '아진'이 정말로 '여자'에게 고통에서 벗어날 약을 건네주는 가능성을 암시한다. 앞서의 논리를 따르자면,

이것은 유해한 장르다

이미 죽은 '아진'의 입장에서 엄마가 되는 데 실패한 '여자'에게 자신이 줄 수 없는 것을 기꺼이 주는 행위는 '여자'에게는 도저히 불가능했던 사랑의 제스처이기도 하다. 이 소설은 자신이 이해할 수도 감당할 수도 없는 가해를 받았음에도 아이가 부모에게 사랑을 되돌려주는 이야기로 읽힐 수도 있다.

물론 이는 지나치게 낙관적인 해석이며, 결과적으로 신파적인 결말을 무비판적으로 받아들이는 것일지도 모른다. 오늘날의 관점에서는 많은 독자들이 '여자'의 죽음이 결국 죗값에 대한 '벌'이라고 생각할 것이다. 어떠한 동기에 대한 설명에도 불구하고 '용서'란 불가능하며, 우리에게 필요한 것은 여전히 복수일지도 모른다. 그럼에도 불구하고 이 작품집에 수록된 이야기들은 공통적으로 피해와 가해라는 이름으로 이분화되고 납작하게 평면화된 인간에 대한 이해 속에 담겨 있는 그 이상의 사연의 세계를 보여준다. 동기에 대한 설명과 저마다의 사연에 대한 강조가 가해자의 죄를 덜어주고 그들을 정당화하기 위한 것은 아니라는 사실, 오히려 더 많은 가해가 양산되는 평면화된 세계로부터 전이의 역동성을 회복하기 위한 노력이 요구된다는 사실을 강조해야 할 것이다.

앞서 강조했듯이 홍선주 작가의《푸른 수염의 방》은 동기의 문제에 천착하는 미스터리 작품집이다. 물론 그 동기의 허구적 재현이 오늘날 우리 현실에서 발생하는 모든 강력범죄를 대변할 수 있는 것은 아니다. 현실의 강력범죄는 더 지독하고 악랄한 형태로 피해자를 만들고, 씻을 수 없는 죄에 대해 속죄하지 않고 살아가는 후안무치함을 보이기도 한다. 그러나 우

리가 미디어와 인터넷 공론장을 통해서 얻는 강력범죄에 대한 이해와 달리 허구의 영역에서 또한 미스터리라는 장르에서 추구해야 하는 것은 범죄에 대한 충격적인 인식이나 메마른 사실 확인의 과정만은 아니라고 생각한다. 또한 본격 미스터리와는 차별되는 지점에서 인간에 대한 이해에 천착하는 미스터리 소설은 언제나 필요하다.《푸른 수염의 방》은 그러한 한국적 미스터리 내부의 사연의 세계에 대한 천착이라 불러도 좋을 것이다.

이것은 유해한 장르다

명탐정은 추리하지 않는다

〈나이브스 아웃: 글래스 어니언〉(2022)에서 우리 시대 최후의
사립 탐정 브누아 블랑은 관객이 기대하는 대단한 추리를 보
여주지 않는다. 이 영화에서 그려지는 범죄에는 엄청난 트릭
이나 음모가 존재하지 않기 때문이다. 등장인물들만큼이나 관
객들은 미스터리가 약속한 충격적인 진실과 그것을 가리는 거
대한 음모를 기대한다. 그것이 때로는 미스터리라는 장르가
우리를 속이는 방식이다. 진실은 언제나 감추어져 있다는 생
각 말이다. 그러한 기대는 때때로 미스터리조차도 배신한다.
미스터리라는 장르의 거대한 역사 속에서 마치 본질은 변하지
않으며, 미스터리는 그럴듯한 추리의 힘으로 자신을 선보인다
는 강박적인 생각 말이다. 브누아 블랑의 대사를 음미해보자.

계속 '글래스 어니언'을 떠올리게 됩니다. 겹겹이 쌓여 있
고 신비롭고 심오해 보이지만 중심부는 뻔히 보이죠. (…) 복잡
한 한 꺼풀을 벗기고 보면 몇 꺼풀이 더 나오고 실속은 없죠. 문
제는 거기에 있었습니다. 저는 복잡한 것을 예상했고 지적인
것을 예상했고 퍼즐과 게임을 예상했지만 이건 그런 게 아니
었습니다. 복잡함 뒤에 숨은 게 아니라 너무나도 투명한 사실

뒤에 있었죠. 아예 숨지도 않았습니다. 처음부터 제 눈앞에 있
었죠.

〈나이브스 아웃: 글래스 어니언〉에서 마일스는 IT 기업
'알파'의 창립자이자 억만장자다. 그는 개인 소유의 섬으로 오
랜 친구들을 불러 모은 뒤 그럴듯한 미스터리 쇼를 선보일 것
을 약속한다. 그런데 참가자 중 한 명인 듀크가 갑작스럽게 독
살되자 사건을 추리하던 브누아 블랑은 이 혼란스러운 사건의
배후에 존재하는 근본적인 문제를 지적한다. 마일스가 보여준
엄청난 부와 소유물, 번잡스러운 갖가지 자기 치장의 언변과
호화롭고 현란한 눈속임을 벗겨내고 나면 "마일스 브론은 멍
청이"라는 투명한 진실이 드러난다는 사실 말이다.

이 영화는 실리콘밸리의 IT 기업가를 상징하는 듯한 마일
스라는 인물을 통해서, 거대 자본주의를 배경으로 등장한 경
제적 성공에 대해 온갖 결과론적인 해석을 덧붙이며 부풀어
오른 사회적 환상을 관통하고 벗겨낸다. 수많은 변수와 복잡
한 매개를 통해 발생한 사회적 생산성을 한 개인의 능력의 결
과물로 설명하려는 소위 '성공학'의 논리는 오늘날 대중을 속
이는 괴물 같은 파급력을 자랑하고 있다. 문제는 우리가 스스
로를 속이며, 사회적 증상을 발견하고 직시하려는 노력을 아
예 기피한다는 사실이다.

이러한 통찰은 에드거 앨런 포의 〈도둑맞은 편지〉(1844)
의 현대적인 변용이다. 진실은 감추어져 있다는 고정된 생각
은 때때로 드러난 진실조차 제대로 보지 못하게 한다. 동화 〈벌

이것은 유해한 장르다

거벗은 임금님〉에 등장하는 세 가지 시선에 대해서도 같은 논리가 적용된다. 왕이 스스로 옷을 입고 있다고 생각하는 것은 상상적인 시선이다. 신하와 백성들이 벌거벗은 임금님을 보고서도 옷을 입고 있다고 착각하는 것은 권위에 의해 구성된 상징적인 시선이다. 마지막으로 "하지만 임금님은 아무것도 안 입으셨네요!"라고 순진하게 외치는 아이의 시선은 보이는 그대로를 믿는 실재의 시선이다.

미스터리는 물론 범죄를 저지르는 범죄자의 음모와, 이를 파헤치고 진실을 드러내는 탐정의 추리 대결이다. 하지만 그러한 추리의 위력에만 시선을 빼앗기면 범죄를 구성하는 사회적 증상과 그것을 해결하기 위한 갈등 및 타협에 대한 이해를 놓치게 된다. 〈나이브스 아웃: 글래스 어니언〉에서도 마일스를 단죄하는 것은 브누아 블랑의 추리의 위력이 아니라, 헬렌이 보여주는 자기희생적인 용기의 결과물이다. 미스터리가 탐정이 선보이는 추리의 힘에 매달리듯, 판타지 장르에서 우리는 강력한 초월적 힘에 매달리기 쉽다. 판타지 장르의 환상은 우리의 시선을 세계에 혼란을 초래한 권력의 외설성이 아니라, 화려한 마법과 눈속임, 거대한 폭력의 가시성에 매달리게 한다. 하지만 우리가 더욱 선명하게 직시해야 하는 것은 범죄라는 비일상을 구축하는 일상의 폭력성과 외설성이다.

이제 우리에게는 미스터리 장르를 즐기는 가장 순수한 시선으로부터 출발할 필요가 있다. 특히 한국적인 미스터리의 현대적인 이야기는 보이는 그대로를 보는 사람들을 위한 이야기여야 한다. 이를 설명하기 위해서, 이 책은 미스터리라는 장

르에 접근하는 과정에서 추리의 힘보다는 결국 우리가 직시해야 하는 우리 사회의 진실에 접근하는 이야기의 논리와 그 사회적 의미화의 과정에 주목했다. 이러한 사회적 장르로서의 역할을 위해서 한국적 미스터리는 자기 자신의 장르문법의 목표만을 유지한 채로, 다양한 인접 장르 및 문화 콘텐츠와의 결합을 통해서 실시간으로 변화하는 중이다. 더 많은 독자들이 미스터리라는 장르의 투명한 진실을 발견할 수 있도록 장르의 울타리, 혹은 미스터리에 대한 과도한 환상을 걷어내는 과정이라고 할 수도 있을 것이다.

　이것은 미스터리의 후퇴나 연성화延性化가 아니다. 미스터리라는 장르가 우리 사회의 구성적 진실에 더 가까이 다가가기 위한 경로 확장에 가깝다. 범죄를 중심으로 형성되는 추리의 진실은 때때로 그 과정 자체를 매력적인 스펙터클로 만들어 사람들이 그 너머를 관찰하는 것을 방해하기 때문이다. 이 책을 시작하며 말했듯이, 현대의 명탐정은 추리하지 않는다. 그것은 이성과 논리의 힘에서 비롯되는 추리의 위력을 포기하는 것이 아니다. 오히려 미스터리가 다루어야 하는 다양한 사회적 갈등과 병리적 증상, 폭력적 일상을 효과적으로 다루기 위해 우선은 수많은 사연의 세계에 귀를 기울이기 위한 준비 과정이다. 미스터리는 아름답고 현란한 글래스 어니언이다. 하지만 그것이 눈속임에 그쳐서는 안 된다. 미스터리 장르는 바로 그러한 추리의 세계에 어울리는 내부의 진실까지도 예비하고 배치해야 한다. 그것이 우리 시대 한국적 미스터리가 지향해야 하는 그 무엇이다.

이것은 유해한 장르다

MYSTERY

이것은 유해한 장르다

초판 1쇄 펴냄 2024년 08월 02일
 2쇄 펴냄 2024년 10월 07일

지은이 박인성
펴낸이 이영은
편집장 한이
교정 오효순
홍보마케팅 김소망
디자인 조효빈
제작 제이오

펴낸곳 나비클럽
출판등록 2017. 7. 4. 제25100-2017-0000054호
주소 서울특별시 마포구 동교로22길 49 2층
전화 070-7722-3751 팩스 02-6008-3745
메일 nabiclub@nabiclub.net
홈페이지 www.nabiclub.net
페이스북 @nabiclub
인스타그램 @nabiclub

ISBN 979-11-94127-02-4 03600